從釘子到鐵剪刀

臺南壁鎖
300年
的華麗轉身

李志祥、許淑娟

讓臺南被世界看到

　　文化是城市治理的根基，為政者莫不奉為施政首要工作，惟文化不比硬體建設，既無法一蹴可幾，亦無法立竿見影，必須一步一腳印的長期戮力，始能見其成效；大臺南在原縣市的文化基礎上奮力前進，迭有成績，已累積相當豐沛的文化能量，「大臺南文化叢書」的持續發展就是一例，連同本輯（第9輯）已出版72冊，這對本人所念茲在茲的「臺南學」研究，已奠定厚實基礎，令人欣慰，也對後續的文化發展充滿信心。

　　2024年「臺南400年紀念」，這對以文化立都的臺南市而言，別具歷史意義，值得喝采慶祝與宣傳發揚，適逢2020年底「臺灣府城城門及城垣」升格為國定古蹟，更增添了無比的歷史榮耀，也讓我們深感責任重大；值此千載難逢機會，本人特別提出「要讓臺南躍升為文化科技首府而被世界看到」的願景，營造更多的城市文化亮點，讓臺南更具能見度而躍上世界一流城市舞臺，未來4年是關鍵期，臺南市政府已做好準備與規劃，正朝此邁進，

並逐次落實完成。

　　「大臺南文化叢書」延續「南瀛文化叢書」而一路發展開來，以更有系統性與延續性的文化脈絡，為臺南這個古老城市開創文化新生命；感謝葉局長所帶領的文化局團隊及龐大的文史專家學者群，長期的努力與奉獻，唯有心繫文化使命感，始能在地深耕、執著經營。恭喜吳碧惠、謝國興、謝玲玉、楊宏裕及林世堅、李志祥及許淑娟、吳建昇等老師大作出版，大臺南的文化視野，也因為大家的參與而更壯麗，而更開闊。

臺南市長

黃偉哲

局長序

開拓更為寬廣的文化視野

　　「臺南學」系統性基礎文化庫的建構，一直是我們努力的目標，透過多元建置模式，一步一腳印，慢慢累積，聚沙成塔，「大臺南文化叢書」為其重要一員，在歷任市長支持指導、眾多文史學者共襄盛舉之下，縣市合併迄今10年，已逐漸顯現成績，豐碩成果正散發文化芳香。

　　「大臺南文化叢書」編輯方向，因應新文化政策與時俱進，本輯（第9輯）開始不再預設專題，由各文化層面挑選具前瞻性研究議題，再邀請專家學者進行廣度研究。本輯有六專書，作者與研究主題分別為：吳碧惠《送王迎福：臺南王船十三艙添載物件研究》、謝國興《禮祝下鄉：驅瘟逐疫祭典中的王府行儀─臺南、東港、漳州比較研究》、謝玲玉《鹽鄉與他們的世紀：鹽分地帶歷史名人誌》、楊宏裕及林世堅《溪說臺南：曾文溪的地景與人文》、李志祥及許淑娟《從釘子到鐵剪刀：臺南壁鎖300年的華麗轉身》、吳建昇《驚濤戰府城：海賊王蔡牽在臺南》等，有信仰有

人物，也有史地、建築，各以嚴謹的論述態度，清晰闡明每一專書的主題脈絡及其內容，可讀易讀，亦皆值得典藏參考，此為叢書一貫風格。本輯出版，將可再為「臺南學」開拓更為寬廣的文化視野。

2024年為「臺南400年紀念」，各項先期活動已陸續展開，黃偉哲市長更揭櫫「要讓臺南躍升為文化科技首府而被世界看到」的願景，文化局責無旁貸的戮力向前，已著手廣泛規劃相關文史議題，為即將到來的臺南400年注入活力，也為「臺南學」開創新機；我們都站在歷史的現場，躬逢其盛，僅此一回，期盼學者專家、文史同好一起接受挑戰。

臺南市政府文化局　局長

緒論

一、前言

　　若是對於文史或屋舍老建築有興趣的人，穿梭在臺南老街區尋幽訪勝時，偶爾不經意抬頭，就會注意到有種造型奇特的鐵件附於老建物外壁上，有的形狀像一把鐵製的大剪刀，有的則是像一柄「如意」般攀附山牆上，但仔細一尋，卻又發現不見得每棟老建物外牆上都有這種造型特殊的鐵件。

　　筆者約在民國80年代末期開始注意到這種奇特的建築鐵製附加物，並開始了長時期的觀察與搜集相關資料，逐漸對其產生興趣與一些心得。在近20年的觀察記錄期間，也發現有些裝設這種奇特鐵件的老建築物陸續被整建與拆除，雖然部分老建物整建後會再把這種奇特的鐵件掛回去，作為紀念或裝飾物；但有些奇特鐵件卻隨同老宅整建，從此消失了。因此面對這些數量日益減少且造形奇特的鐵物件，筆者認為有必要加以整理記錄與研究探

討，尤其走遍臺灣本島各地，發覺此物件分布在臺南地區數量最多且所在的位置似乎有一些脈絡可尋，從臺南建築歷史及文化角度而言，應足以作為臺南自1624年建城至今，400年歷史的重要建築文化標記。

（一）從歷史文化上

　　過去前人的研究多指向此種鐵件可能是由曾治理過臺南地區的「尼德蘭人」[1]（以下簡稱「尼人」，但稱國名或公司名時，仍會用「尼德蘭」中文全稱）所帶來的建築文化之一，而且臺灣早期民間因其外型十分類似「鐵鉸刀」（剪刀）與「尺」而有「鐵鉸刀尺」的稱呼（以下均以臺語用字「鉸刀」代表「剪刀」）。[2]但就筆者實地探究發現，在中國不少地方，亦有類似的建築鐵件，稱為「鐵釟鍋」、「鐵拉牽」或是「螞蝗攀」、「鐵栓」等名稱，[3]其外型與臺

1　尼德蘭政府宣布自西元2020年1月起，正名為尼德蘭王國（尼語Nederland，英語Netherlands，低地國之意），而臺灣過去均以「荷蘭」王國（尼語、英語Holland）稱呼1624年至1662年實質統治臺灣（尤其南部）的勢力團體「尼德蘭東印度公司」（尼語Vereenigde Oostindische Compagnie，簡稱VOC），但因應本書探討之鐵件與低地國地理環境有密切關係，故筆者一律將原臺灣習慣名稱「荷蘭」改稱為「尼德蘭」。

2　朱鋒，〈鐵鉸刀尺〉，《臺灣風物》第15卷第4期（臺北：臺灣風物雜誌社，1965年10月），頁25。

3　「鍋子」依中華民國教育部重編國語辭典所示，係指兩端彎曲的鐵釘，用來固定建材，或接補有裂縫的器具。如：「鐵鍋」。也稱為「抓釘」、「鉤釘」或「螞蝗釘」。所以從中國各地對於此種鐵件的名稱，可以令人容易理解多著眼於鐵件功能上，與臺灣著眼於「外型」上之稱號，明顯有差別。

灣現存之鐵件相較，尤其是尺型的鐵件，差異似乎不大。而不管是尼德蘭或是中國政權，均曾在臺南甚至臺灣中、南部地區實際治理過一段時間，伴隨其統治而來的建築文化，對本地建築型態自會產生一定影響，因此就臺南及鄰近地區現存之建物外牆鐵件而言，究竟是源自於尼德蘭或是中國之建築文化影響？其差異性在何處？就建築文化源流及歷史傳承而言，應是個有趣的課題。

（二）從外觀型式上

就目前現地觀察及文獻資料而言，壁鎖的外觀型態在尼德蘭王國或是西、南歐洲各地較多變，[4] 在中國，尤其是徽州、蘇州或山西等地老建築物上，多數看到的是一字梭型鐵件（另還可見圓型、方柱型、卍字型、飛鳥型、獸型等不同樣式鐵件，但均不如梭型鐵件來得普遍），[5] 而在臺灣目前可見之鐵件外觀，主要可分為 I 型（尺型）、S 型（如意型）、X 型及 T 型（鉸刀型）四大類（另還

4 高燦榮，〈臺灣建築鐵剪刀的原鄉探索〉，《藝術家雜誌》（臺北：藝術家，1993年12月），頁174-177；Patricia Ruth Alcock Reynolds, Transmission and recall: the use of short wall anchors in the wide world (U.K.: University of York Department of Archaeology, June 2008), p.43。在派翠西亞・露絲女士博論中提到，1960年代末期，尼德蘭公共工程部曾對國內壁鎖樣式做過統計，共記錄200種以上壁鎖樣式。

5 余文章，〈臺灣與中國壁鎖之研究〉（嘉義：國立嘉義大學應用歷史所碩士論文，2020年1月）。另依據筆者至中國北京市頤和園及安徽省黃山市、黟縣宏村等地綜合觀察記錄所得，中國攀附在山牆上的鐵件，原則上跟臺灣的「鐵構件作用類似」，但內部構件型態則似乎較臺灣多變，除了有「鉤型」外，另有「圈扣型」、「尖刺型」等。

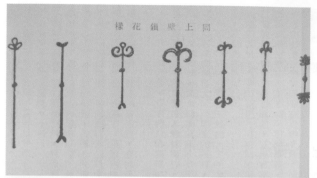

歐洲多變的壁鎖式樣[6]

 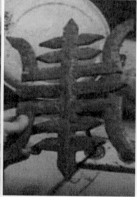 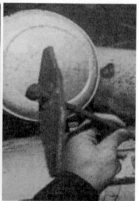

由左至右分別是中國地區卍字、壽字及梭型壁鎖[7]

I型壁鎖，臺南永福路伍宅[8]

有極少見之 W 型及獸首型，只分別採得一件），前三者在歐洲、東南亞、日本長崎等地均可見到類似樣式，但 T 型鐵件因常見於臺南沿海及其鄰近地區老建物外牆正中間最高處，十分顯眼，就外觀特異性而言，有其值得研究探索之處。

（三）從地理分布上

目前臺灣本島可觀察到的老建物外牆鐵件，均位於彰化縣鹿港鎮以南至屏東縣枋山鄉為止之中南部沿海或河港地區（筆者田野調查所得），其中尤以臺南市現存可見者最多。至於臺灣中北部及東部地區，目前仍未有相關實地案例或文獻報告發表。從一般民居建築角度而言，各地區民居建物早期多是就地取材而建，能達基本遮風蔽雨功用即可，但隨著家族人口漸多與經濟能力轉好，為適應當地地理環境及人文型態，便會逐漸發展出特有的建築樣貌，從這點可以判斷，西臺灣之中南部地區在地理或人文環境上或有不同於其它地區之特殊性，才使得這種奇特鐵件能因應實際需求而應用於建物上，因此在論述中，同時亦會對臺南及中南部地區環境進行較深層的探討，從而瞭解這些環境特殊之處。

6　黃天橫，〈歐洲的壁鎖〉，新《臺南文化》第 2 期（臺南：臺南市政府，1976 年 12 月），頁 123-131。

7　余文章，〈臺灣與中國壁鎖之研究〉（嘉義：國立嘉義大學應用歷史所碩士論文，2020 年 1 月）。

8　本書未特別標記來源之照片，皆為作者李志祥所攝。

S型壁鎖，臺南民族路陳宅

T型壁鎖，臺南祀典大天后宮

X型壁鎖，臺南善化中興路鄭宅

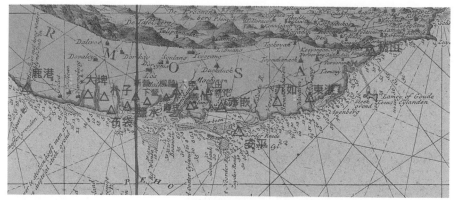

臺灣中南部各地壁鎖分布示意圖，大多數均分布在沿海潟湖、沙洲及河港區（圖源1653年尼德蘭〈卑南圖〉[9]，李志祥另行標示）

二、相關文獻

（一）本地文獻

1. 尼德蘭東印度公司與鄭氏王朝時期

　　尼人自1624至1662年在臺灣建立政權，此時期內有文獻可能論及上述鐵件者，首推《熱蘭遮城日誌》（De Dagregisters van het Kasteel Zeelandia）及鄰近東印度公司（V.O.C）所有的長官屋舍外觀圖繪等相關文獻。而接續尼德蘭勢力後的鄭氏王朝，雖從

9　格斯·冉福立（Kees Zandvliet）著、江樹生譯，《十七世紀荷蘭人繪製的臺灣老地圖上冊》（臺北：英文漢聲，1997），頁63。

1662年至1683年治理本地區長達21年，但相關的建築文獻卻相當貧乏，幾無跡可尋，不過有幾處於當時即有興建紀錄的官方建物，至今所見，其山牆亦有裝設壁鎖，例如祀典文、武廟及大天后宮等，若有機會實際觀察其牆體內部壁鎖構造，或可進一步補充文獻不足之處。

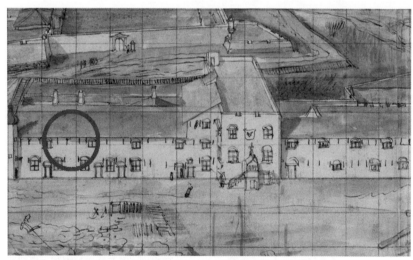

1635年〈熱蘭遮城與長官官邸鳥瞰圖〉部份示意圖[10]（李志祥／標示）

10 約翰・芬伯翁（Johannes Vingboons），〈熱蘭遮城與長官官邸鳥瞰圖〉（Gezicht in vogelvlucht op Fort Zeelandia），尼德蘭海牙國家檔案館館藏，1635年。圖片來源：Wikimedia Common。

2. 清領時期

接續鄭氏王朝後的清領時期,則是開始有官員注意到尼人在城牆上使用這種特殊的「鐵釘」技術,並盛讚其「堅不壞」,[11]至18世紀前期,來臺官員的文書紀錄上,甚至推測當時臺地民居上的鐵構件是受先人建築技術影響所致,可能將前人強固城牆的方式「技術轉移」至民宅建築,使得民宅跟著在牆垣上「以鐵束之」;此外在清代中期以前一些方志內,仍保有尼德蘭時期建築的「普羅岷西亞城」原貌圖(Fort Provintia,現稱「赤嵌樓」),瀏覽這些圖樣,可能圖內城樓上的附加物就是本文欲探討的「鐵件」主角了。

陳文達《臺灣縣志》附圖〈臺灣縣城〉內赤嵌城圖樣(李志祥/標示)

11 (清)林謙光,《臺灣紀略(附澎湖)》(臺北:臺灣銀行,1965),頁58。

3. 日治時期以後至近代

進入日治時期後，日本總督府技師栗山俊一對於熱城牆上鐵件的測量調查報告，可與尼德蘭時期文獻圖樣交叉比對並得到證實；[12]而臺人對這些鐵件的相關研究探討，則是至民國50年代後，才陸續有臺南文史先賢莊松林（朱鋒）先生、黃天橫先生等人發表專文，不但特別注意到這些建物外觀上的奇特鐵件，並推測可能與民俗驅邪避煞物有關，進而探討「鐵鉸刀尺」等俗稱的適切性，黃天橫先生甚至在專文中，正式將該鐵件定名為「壁鎖」，從此「壁鎖」與「鐵鉸刀」二詞成為臺灣此類奇特鐵件的代名詞。[13]

至民國80年代中期，建築學者張嘉祥、張崑振及王貞富、徐明福等人從建築角度著眼，發表專文探討壁鎖，其所提出研究方向及想法，對於後來有意探索此課題者，啟發甚大，甚至當時專文內所列舉臺南地區「壁鎖」數量，已超越民國50年代黃天橫先生之紀錄，將探索觸角伸及當時的臺南縣地區，[14]且針對「壁鎖」各部份組成構件建立定義名詞，並分析其作用，從建築科學角度探討壁鎖，是國內「壁鎖」研究領域內極具參考價值的論述。民國90年代以後，陸續又有許淑娟、蔡明峰、陳嘉基、余文章等人

12 栗山俊一，〈安平城趾と赤嵌樓に就て〉，收錄於臺灣文化三百年紀念會編，《續臺灣文化史說》（臺北：臺灣文化三百年紀念會，1931），頁1-31。栗山俊一曾於大正8年（1919）至昭和6年（1931）期間擔任臺灣總督府營繕科技師，安平城（熱蘭遮城）的測繪報告就是於此時期完成。

13 黃天橫，〈臺南的壁鎖〉，《臺灣文物論集》（南投：臺灣文獻委員會，1966），頁304。

14 因臺南縣市合併成直轄市，今天已無「臺南縣」此行政區。

發表碩論及專文探討壁鎖，從壁鎖的實際作用及文化交流觀點進行論述，這些文獻均有其值得參考之處。

（二）外地文獻

　　就前言所提，「壁鎖」此建築技術不止臺灣一地有，在中國許多地方均可尋得其蹤跡，而且散布在中國南、北各地，分布範圍明顯比臺灣廣大許多，可見此鐵件及相關製作技術可能在中國流傳已久。[15]而近年來中國亦有一些學者注意到此種鐵件並撰文論述，因此在探討臺灣「壁鎖」同時，也會參酌中國相關文獻，分析二者異同，以釐清其中疑義。此外，在歐洲地區，也有學者注意到「Wall Anchors」這種鐵件（或稱Muuranker），如果就字面中譯，可稱其為「牆錨」，而西方學者對此種鐵件的研究結論多指向其作用如同「船錨」一般，對建築物主體產生「固定、定位」的作用，與中國地區研究「錩」或「攀」偏向「連接、繫定」的作用，存在一定差異，因此臺灣的「壁鎖」究竟是較偏向何種作用，透過外地文獻與本地實物的參照比對，相信會有更清楚的輪廓出現。

15　蔡明峰，〈淺談傳統建築山牆之拉結鐵件構造：比較臺南市「壁鎖」與江蘇、徽州「鐵釟錩」之研究〉，《104年博物館與臺灣史論文發表會》（臺南：國立臺灣歷史博物館，2015年7月），頁25。

中國及臺灣已知壁鎖或類同鐵件之相關位置分布圖（許淑娟／繪製，參考中外學者論著及實際田野調查）

三、探究方法與章節架構

（一）探究方法

1. 實地訪查

　　無疑的，研究主題「壁鎖」與其裝設地點的數量多寡及分布位置，關係到本文的客觀性及立論方向，回憶在探索初期，只能盲目地在一些老街區亂轉，看看房子外牆上是否有「壁鎖」存在？漸漸的，經過幾十次各地實際訪查後，才逐漸發現壁鎖似乎只在某些特定地區出現，讓筆者開始歸納並朝向臺灣西半部有相同環境條件的區域尋找，此時尋獲「壁鎖宅第」的機率已提昇至六成以上，經過事先搜集資料及研判，出發到陌生地區找尋「壁鎖」時，幾乎都有收穫，臺南市善化區、官田區、六甲區甚至下營區更多的「壁鎖宅第」都是在這樣前提下尋獲的，甚至臺南地區以外的雲林、嘉義、屏東等地區「壁鎖宅第」，很多也是依此方式找到，例如筆者在 2008 年搜尋壁鎖相關訊息時，曾在網路上看到有同樣關心此物者，提及當時已知臺灣壁鎖宅第分布的「南界」，在今屏東縣九如鄉的「龔家古厝」，但筆者綜合資料研判，在九如鄉南方且與安平及打狗港商業關係密切，而可能受其建築文化影響的屏東縣東港地區，同樣找到壁鎖宅第的機會應該很大，之後果然在其著名老街「延平街」上找到不只一戶民宅設置「壁鎖」，甚

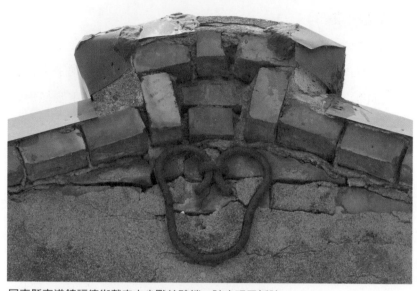

屏東縣東港鎮福德街戴宅山尖獸首壁鎖，該宅現已拆除

至有臺灣極少見之獸首造型壁鎖出現。因此實地訪查順利與否，可說是本文立論的重要關鍵，藉由實地訪查將發現到的壁鎖類型、分布地點等分別作記錄，再同時呈現出來，就是個很有想像空間的研究主題。

此外，筆者藉由到中國各地旅遊、參訪等機會，也順道訪查當地是否有設置壁鎖之建物？透過第一手近距離的觀察（以安徽「徽派建築」為例，許多屋舍的壁鎖就在外牆觸手可及的位置，不似臺灣多數壁鎖宅第，其鐵件都高置在山牆上端），再與臺灣壁鎖比對，確實有助於釐清二地壁鎖的異同，因此，實地訪查法在探索壁鎖過程中，無疑是首要方法之一。

2. 訪談調查

在實地訪查外，針對壁鎖相關資訊進行訪談，也是本研究重要調查方式。除了在訪談過程中請教壁鎖宅第後人或廟宇主委等人，詢問建物起造年代、起造事由、起造人背景或其主要從事行業外，也為了早期壁鎖文獻相關細節去訪談撰寫人或相關行業人士的看法，例如筆者曾於2010年專程至臺北青田街拜訪黃天橫老先生，才有機會暸解當年臺南壁鎖是何情形。也蒙其大方分享，將民國50年代拍攝的壁鎖照片提供筆者翻拍，讓筆者有機會再看到一些臺南市區已消失的壁鎖，確認其樣式，對研究甚有助益。

筆者也曾為了壁鎖製作細節，訪談鹽水區泉利鐵鋪老鐵匠李一男先生，詢問其是否知悉鹽水地區壁鎖製作方法，希望有機會更進一步掌握壁鎖材質及相關打製細節，甚至期待有機會訪查到壁鎖傳承流派等。再者，為了進一步暸解匠師對於建物的結構思維，亦曾拜訪臺南「大木作司阜」[16]許漢珍老先生，因其建廟經驗十分豐富，是少數可同時將大木作技藝及混凝土技術結合，且能夠獨力繪製整間廟宇建築圖，並依圖施工的匠師。特別就其91歲高齡（西元2020年）而論，其年輕時可能經歷過壁鎖建物在臺南地區最後建置時期，[17]或是曾聽聞過其他匠師類似施作工法，就其

16 「大木作」是中國古典建築術語，凡與建築整體木框架構有關的構件規格、工料，歸入大木作範圍，而「司阜」是對具有特殊工藝的匠師尊稱，故「大木作司阜」係對許漢珍先生之尊稱，其在2014年被中華民國文化部指定為「大木作技術」的傳統技術保存者

17 確定重建於1956年（民國45年）之麻豆區護濟宮，應可視為最後時期設立壁鎖的

2011年訪談黃天橫先生（左）

2020年訪談李一男先生

2020年訪談許漢珍先生（右前）

豐富的建築資歷來說，對老建物如何建構或壁鎖對屋宇結構的可能影響，筆者認為有一定代表性，因此也向其訪談請益。

另外，筆者亦曾多次向臺南應用科技大學陳嘉基教授請益，因其曾公開發表壁鎖專題講座，且學術專長在於傳統建築結構及保存技術，蒙其熱心提供國外相關研究文獻及分享本身研究成果，並就建築專業背景給予許多意見與看法，對於筆者壁鎖專題撰寫，啟發甚多。此外，也曾向一些建築師就壁鎖的外型及結構功能請益，其多能從自身建築專業給予相關意見，對於本專題的探索有相當正面效益。

3. 交流歸納

如前所言，由於國內相關文獻紀錄不多，所以初期進行壁鎖調查時，只要知道哪裡有老宅，就跑去尋訪，後來歸納發現地點後，發覺會裝設壁鎖的老建物，多是位於舊時港口區或內海潟湖、港汊（ㄔㄚˋ）、窪地等低下地區及其附近，其他平地或山地則完全尋訪不到壁鎖蹤跡。另一個有裝設壁鎖的老宅或廟宇的共有特點，就是屋宇山牆皆為「硬山式」樣式，即桁樑包覆在牆體內，未如「懸山式」屋宇一般，因桁樑突出山牆之外，[18] 致使桁樑末端

代表建物，其在前後兩進之兩側山牆前後坡下均有裝設T型壁鎖，但山牆中脊處未見裝設其它樣式之壁鎖；另在本市中西區信義街林宅、黃宅、民生路王宅、大仁街蔡宅、下營區曾宅等處，則是少見有設壁鎖的二層樓磚造建物，均值得後續撰文特別加以說明。

18「山牆」係指建築兩個側面上部成山尖形的橫牆，又稱「規壁」、「鵝頭」等，而在山牆正中最高處，即稱為「山尖」，也有稱為「規尾」或「歸尖」。

呈現裸露狀態或再以「博風板」遮蔽美化。[19]就硬山式壁鎖宅第之建築成本而言，多較一般屋宇為高，故能裝設壁鎖之建物，尤其是私人宅第，通常起家業主都有一定經濟、社會地位。而這些壁鎖老宅需採訪一定樣本數後，再進行歸納整理，才能得到一些共有的特色或結論，因此歸納整理法在本專題探索時，為重要研究方法之一。

另除了向專家學者請益訪談外，與對此專題有興趣的文史或建築相關人士交流與討論，亦是重要探究方式之一，例如臉書社團「王哥的壁鎖、鐵剪刀」在版主王盛臨先生的經營下，就提供很好的交流平臺，因為個人思慮有限，且容易陷於單一方向思考，故若能和對此專題有一定興趣或基礎之人進行交流並歸納結論，則更容易直指問題核心疑義，釐清楚壁鎖的本質面貌。[20]

（二）章節架構

為使讀者對本探討主題「壁鎖」有完整認知，且因涉及建築專業領域，期待能循序漸進引導讀者瞭解「壁鎖」在臺南之源流、

19 博風板，又稱博縫板、封山板，宋朝時稱搏風板，多用於中國古代的歇山頂和懸山頂建築。這些建築的屋頂兩端伸出山牆之外，為了防風雪，再用木條釘在檁條頂端達到保護作用，這就是博風板。參閱維基百科博風板條：https://zh.wikipedia.org/wiki/博風板。
20 臉書社團「王哥的壁鎖、鐵剪刀」：https://www.facebook.com/groups/1564258250307348。

發展及現況，所以本書採用類學術論文之章節安排順序，第一章先概述「壁鎖」在臺南的存在意義及採用的探索調查方式，並論及可能引用的文獻及相關名詞定義，建立閱讀者對「壁鎖」的基本背景知識。

第二章則是論述臺南的地理環境及屋舍演進歷史，使閱讀者對臺南地理環境具備一定認知，待第三章論述「壁鎖」時，便能理解「壁鎖」為何只在臺南特定地理環境地區常見，並能明確感受其環境特色。

第三章則是分成三節，第一節論述「壁鎖」在臺南可能引入時間及普及原因；第二節闡述壁鎖對於屋舍之主要作用，同時探討臺灣壁鎖與中國鐵釟鋦的差異性；第三節則是說明目前臺南地區各式壁鎖的形制及其特殊性。

第四章則是將臺南地區的壁鎖依所在地由南至北分成臺江內海與倒風內海二大區域，並在二大區域下再細分為府城、新化善化區（臺江內海）及六甲官田、麻豆下營及柳營新營鹽水（倒風內海）等五小區，分節說明各小區壁鎖宅邸的特色與異同，並推論其中匠師的裝設技法或設置風格（或仿效）等觀點。

最後一章結論則是回顧本書，希望在今日重視環境教育之餘，瞭解前人為適應環境，起造一個宜人居且合在地環境需求的屋宇，曾有的演變與努力，不單只是外來文化的模仿與流傳而已，甚至運用智慧，將中、西兩種牆錨鐵構件結合在一起，而這樣的改變如果不是跟臺南住居需求密切契合，而只是外來文化進入臺

灣的一時產物，恐怕很難流傳300餘年而不輟。而這樣建築結構強化技術直至近代鋼筋水泥建物興起，連帶影響屋舍建材與結構技術改變，才使「壁鎖」逐漸淡出臺南宅第風景。

四、相關名詞定義

（一）壁鎖

1. 名稱探源

筆者曾以「壁鎖」或「鐵鉸刀」、「鐵剪刀」三個名詞於中央研究院臺灣史研究所建置之「臺灣文獻叢刊資料庫」內進行搜索，該資料庫主要收錄1957年至1972年臺灣銀行經濟研究室所編印出版之《臺灣文獻叢刊》，其內容涵蓋唐宋以降迄日治時期臺灣相關之官書與私家著述；另加上《臺灣文獻叢刊提要》及蔣毓英《臺灣府志》，共計有311種、接近600冊的文獻史籍，[21]均查無這三個名詞，由此判斷，這三個名詞很可能是近代研究者因應俗稱加上個人見解而創。

筆者亦曾於2020年2月底訪談鹽水區泉利鐵鋪打鐵師李一男

[21] 此為中央研究院臺灣史研究所為支援學術研究工作，長期以來致力於建置多樣性史料數位系統而成，由該院計算中心負責系統發展及維護，目前已第三代改版，為一兼具內容管理與開放服務之系統平臺。網址：http://tcss.ith.sinica.edu.tw/。

先生（時年79歲），因其為鹽水區內傳承五代以上的老鐵店，其家族先人可能製作過該區老建物上的「壁鎖」鐵件，但當筆者以「壁鎖」或「鐵鉸刀」等名稱相詢時，老先生卻略顯遲滯，似乎無法完全意會筆者所指為何物，但當看到壁鎖圖片時，卻能馬上說出該物在當地葉家八角樓上山牆即可見，還強調葉家八角樓上「壁鎖」為其先祖製作，所以十幾年前八角樓整修時，當時的工作人員曾攜原件至鐵店，詢問其是否可以依式仿製？由此可知「壁鎖」或「鐵鉸刀」之名並非一般民眾所通用名詞。

筆者也曾於2020年3月向現年91歲之大木作司阜許漢珍先生請益，許先生起初聽到「鐵鉸刀」或「壁鎖」之名時，亦無法理解所指為何物，等看到圖片後，才理解何謂「鐵鉸刀」，並稱在過往工作經驗中，未曾聽聞此物，甚至認為此物可能是廟宇後來整修時，才由其他匠師補強加上，因為新建廟宇結構穩固，應是不需要此物，而且認為：如果廟宇純以防震考量，不需加上此物，只要加厚牆體或想辦法減輕廟宇屋頂重量，即可達到減震效果。由以上二例再加上筆者曾訪談一些設有壁鎖的老宅後人，其後代多不知該鐵件如何稱呼，若是能說出其稱的，反而是中壯年人士，而且不是稱其「壁鎖」就是叫其「鐵鉸刀」，有可能是受到後來知識傳播或個人學習影響才知道這些名稱，但臺灣本地該鐵件真正古稱，可能已無法考證，至多就是林謙光於《臺灣紀略（附澎湖）》上所稱「鐵釘」一詞。[22]

22（清）林謙光，《臺灣紀略（附澎湖）》，頁58。

2. 壁鎖之名

　　因此從文獻資料及實際訪談歸納而得，「壁鎖」之名應是黃天橫先生於民國55年10月發表於《臺灣文物論集》〈臺南的壁鎖〉一文中，才確定其名，其文在初始時，亦描述在原臺南市古老建物的外側壁，沿著屋頂前、後坡的下緣，可見到類似T或S型的鐵質彎曲物，並說明過去無固定名稱，僅是市井間有人稱其為「鐵鉸刀尺」或「壁鎖」，[23]可見在黃氏撰該文之前，市井間已對此鐵質構件有特定名稱出現，只是各有其說，名稱並未統一，黃氏並補充認為這二個名稱應是分別由其型態及功用而產生。

　　其中「鐵鉸刀尺」之說主引前一年朱鋒先生發表於《臺灣風物》上〈鐵鉸刀尺〉一文，[24]事實上朱鋒先生於民國54年發表此文時，即開宗明義推論鐵鉸刀尺可能的作用，而這些推論也影響後來相關研究達50年以上，例如其明確指出「鐵鉸刀尺」作用不只是鎮妖辟邪，遇到地震時，還可以防止桁樑脫落，可謂一兼二顧之物，所以鐵鉸刀尺能減緩地震對房屋造成損害之說，就幾乎成為後來研究者認同且不疑之論。

　　隔一年後，黃天橫先生即總結朱氏說法，認為從功用而言，

23　筆者曾於2020年7月至新營區沈祖祠採訪沈春輝主委時，其用「鉸刀錢」（臺語發音）來形容T型及S型壁鎖，因S型壁鎖兩端常見圓迴紋狀，形似錢幣，故名。
24　同註2，朱鋒係莊松林（1910-1974）先生筆名，為臺南市著名民俗學家，戰後莊氏致力於文獻考察、文物保存工作，為臺南市文獻委員會委員，與石陽睢、江家錦、顏興、盧嘉興、黃天橫等臺南早期文史研究前賢互動良好，勤跑田野、考察文物、蒐集民俗器物，鐵鉸刀係其首先為文，專題發表於《臺灣風物》雜誌。

該鐵質構件不管是辟邪之「鐵鉸刀尺」或是防震之「壁鎖」，二個名稱均有見仁見智之論點，但黃氏之文較傾向具科學觀點且有防震功能的「壁鎖」為定稱，此後「鐵鉸刀」或「壁鎖」二名詞就成為該鐵件在臺灣的稱呼。有趣的是，在建築界的修復工作報告書中，民國90年代以前，多以「鐵剪刀」作為稱呼；而民國90年代以後在學界發表的專文，則多稱其為「壁鎖」。

　　關於朱氏之壁鎖能「鎮妖辟邪」的論點在民國80年代中期時，曾被學者張嘉祥、張崑振、王貞富、徐明福等人質疑，論述「鐵鉸刀尺」在民間信仰中，是否真的將其視為鎮妖辟邪之物？並直言若是如此，除了T型與I型鐵鉸刀尺以外，難道其它型態的壁鎖就無此民俗文化上的功能？[25]而就筆者於田野調查中所見實例而言，確實有不少廟宇或民宅刻意在鐵鉸刀尺外再覆一層泥塑吉祥物，讓人無法一眼識出其為壁鎖，若從這些實例而論，「鐵鉸刀尺」若真有鎮妖辟邪的作用，屋主何必刻意遮蔽或進行「美化」，讓人連「鉸刀」或「尺」等型態均無法辨識？連自身型態都難保的「鉸刀」或「尺」，又如何具備「鎮妖辟邪」的功能？

　　再者，筆者曾請教永康區禹帝宮前主委王全福先生，問到其如何看待「鐵鉸刀尺」有「鎮妖辟邪」的說法？其回應若是以朱

25　張崑振、徐明福、張嘉祥、王貞富，〈臺南地區傳統建築壁鎖之研究〉，《建築學報》23期（臺北：臺灣建築學會，1997年12月），頁76。

臺南柳營中山西路林宅山尖鐵鉸刀，已崩毀

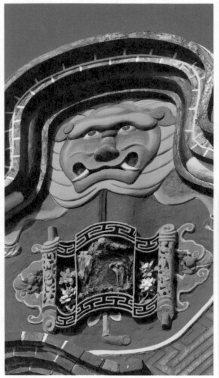

臺南安平海山館山尖獅首，內藏Ｔ型壁鎖

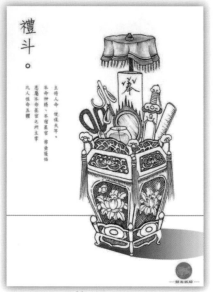

道教禮斗法器[26]

鋒先生所提到之「道教禮斗」[27]而言，除了鳳尾剪（即鉸刀，代表南方朱雀）與玄武尺（代表北方龜蛇）外，尚有七星劍（代表東方青龍）、千金秤（代表西方白虎）、傘、鏡、斗疏、斗燈等十來樣東西，[28]絕非鉸刀與尺二樣即可算數，況且如果單以鉸刀與尺二樣擺放在一起，反而十分不吉利，因為民間只有辦喪事製作喪服（麻衣）時，才需此二物合置一處。由此可見「鐵鉸刀尺」具備「鎮妖辟邪」作用可能為朱鋒先生個人推論，因其與禮斗或民間廟宇門楣上的「鏡符」有部份類同之鉸刀與尺，故有此發想，實際上亦沒有任何宗教民俗支持此說。

　　而過往在定調器物名稱時，筆者認為不外乎從三點考量，第一當然如朱氏所言，從外觀特徵去定名，使人一提到此物時，便能馬上聯想所指為何物；第二則是從其功用定名，使人易於理解此物主要作用為何；第三則是約定成俗，因為名稱要眾人認同且共同使用，該名稱才能在話語與文字交流中產生意義。所以從此三點而論，若是「壁鎖」一開始即稱其為「牆扣」、「壁錨」、「鐵釘」之類名詞，在經過一定時間及廣大人群使用後，或許也會成為臺

26 取自中華民國紫微協會部落格：https://qqqtseng.pixnet.net/blog/post/461493410-%E6%9C%9D%E7%9C%9F%E7%A6%AE%E6%96%97。
27 「禮斗」乃道教為民「消災祈福」之儀式。另有關道教禮斗之說，請參見陳文洲道長〈道教禮斗科儀釋義〉網頁釋義：http://www.sctayi.com/front/bin/ptdetail.phtml?Part=corner-01-02-01&Category=15600。
28 據王全福先生說法，入神之物首推紙繪，入神最快，次則是土製、木刻、石雕及鐵鑄，若依此為論，鐵製品排第五，則這些大戶人家有心在屋外山牆裝設物件達到「鎮妖辟邪」功能且兼抗天候，應該採用木製或石雕品才是，其製作費用都是這些大戶人家可以負擔之數。

灣該鐵件代名詞，但既然從黃天橫先生著文以前，民間即已有「鐵鉸刀尺」及「壁鎖」二個已知名稱，而且如前論述，「壁鎖」之名顯較「鐵鉸刀尺」一詞更能兼顧該物外型、作用及約定俗成等三大特點，故本專題後續亦以「壁鎖」為定名，稱呼此整組鐵質構件。

（二）組成部位名稱

1. 錨件

　　在〈臺南地區傳統建築壁鎖之研究〉一文內，張崑振等學者首先針對「壁鎖」各部位組件賦予名稱，認為「壁鎖」係由二組零件所組成，一個即為外顯的鐵質彎曲物「繫件」，另一個則是從外釘入牆內與桁樑結合的「嵌鉤」，[29] 並且進一步說明「繫件」在臺南常見之外型大致有「I型」、「T型」、「S型」、「X型」等四種，其中上寬下窄的「T型」繫件最適合固定「嵌鉤」，達到「鎖固」效果。而文內還提到國外建築與構造辭典《Dictionary of Architecture and Construction》稱這類用以固定兩種不同建材的金屬構件為「Anchor」，若以中文直譯「Anchor」，其對應字為「錨」，也就是說附於牆體的鐵質彎曲物具有像錨一樣「穩固及定位」的

29 教育部臺灣閩南語常用詞辭典網頁註釋，「楹仔」係閩南語說詞，指橫梁。也就是建築中橫向支撐的構造，但為與業界專業用語一致，建築中橫向支撐屋頂或房屋結構的木柱在本文內將統稱為「桁樑」（音同「橫樑」）。請參看https://twblg.dict.edu.tw/，進入主網頁後，搜尋「楹仔」。

效果，而不單止於「繫」住牆體內另部份鐵件而已。

　　事實上，就筆者田野調查所見而論，發現若該鐵質彎曲物與另一鐵件的結合位置不在「定位」上，其實就可以判定整組鐵構件已呈失效狀態，甚至牆體與桁樑結構間可能已產生變形扭曲現象，也就是說，臺灣的壁鎖實際上亦如國外文獻所述一樣，具有「穩固及定位」功能。因為木樑在牆體內有一定固定位置，從而平衡且對稱的構建出整間屋宇骨架結構，[30] 所以若從外觀上看到該鐵質彎曲物已變形或鬆脫現象，例如看到打入牆體內的鐵件並未扣在外面鐵質彎曲物中央最粗部位，甚至連中間鐵製「扣環」均消失不見，則表示該壁鎖已失效，甚至僅餘裝飾功能而已，因此為了與外國該金屬構造物名詞相符，且更精確表達該外部鐵質彎曲物具有「固著」及「定位」的功能，後續將均以「錨件」作為此外部鐵質彎曲物之定稱，不再沿用「繫件」一詞。

2. 嵌件

　　承上，〈臺南地區傳統建築壁鎖之研究〉稱另一扣住「錨件」的鐵件為「嵌鉤」，顧名思義，應是著眼其「嵌進」牆體且具有「鉤狀物」的外型與功能，但同樣在田野調查所見，以臺南地區為例，該深入牆體的鐵件末端，實際上不只有 L 型尖刺帶鉤單一形態而

30　筆者田調所見實例，大部份有壁鎖的民宅為屋牆主體部份採土埆磚，內外兩面再覆以薄紅磚，上半部屋蓋以木樑、木條為架，上覆瓦、磚等建築方式；少部份則是用料更好，牆體部份全採實心紅磚或結合木楹為柱體，上面屋蓋部份一樣以木樑為架的構建型態。

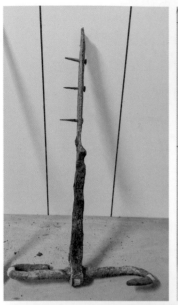
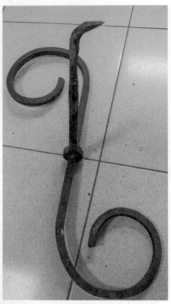

1　舌狀型嵌件，長度幾為錨件2倍長

2　尖刺型嵌件

3　L鉤型嵌件，長度約錨件2/3

4　ㄇ字型嵌件（龐高自強／提供，李志祥／標示）

1	3	4
2		

已，實際上亦有如同國外 Anchor 之舌狀銜鐵樣式，再以方型鐵釘由下穿過鐵片，將鐵片與桁樑扣緊，例如臺南市具代表性壁鎖老屋「陳世興宅」即是如此樣式，同樣的樣式在水仙宮壁鎖上也可看見，顯然舌狀銜鐵樣式非單一案例，因此稱此部份鐵件為「嵌鉤」並不足以完整表達其型態與功能，再者為與「錨件」稱呼格式統一，便於理解，讓讀者一看即知此深入牆體的鐵件為何，因此下文均將改以「嵌件」稱呼此鐵件，至於錨件與嵌件結合處之鐵質環狀物仍以「扣環」稱之。

3. 扣環

　　張崑振等學者於其專文內定名聯結「錨件」與「嵌件」之處為「扣環」，主要是因為「錨件」穿過此部件，達到固定「嵌件」並使桁樑定位於山牆內的功能，且此部位樣式多數所見實例為「環狀」，故稱之為「扣環」。

　　但其實在筆者田野調查中，亦發現有些實例不是「環狀」鐵物，亦有板狀扣環樣式，甚至不用「扣環」，直接於錨件中間打入類似鐵釘之物，藉以固定「嵌件」，但若改稱為「扣件」，恐易讓讀者與「錨件」、「嵌件」二名詞產生混淆，因此該部件仍沿用張氏等專文所稱「扣環」之稱。

　　事實上多數「扣環」不論是「環狀」或是「板狀」，實為嵌件露出牆體外的部份，少數則是以鐵釘物穿過錨件中心點，直接釘入桁樑內。而依筆者觀察，錨件與嵌件透過扣環的結合方式又可分為二種，一種是尚未將壁鎖裝在山牆上時，先以錨件穿過嵌件

外露的「扣環」，再將錨件上端或頭尾兩端拗塑成 T、S 或 X 等樣式，接著再將整組壁鎖穿過牆體與桁檁結合；另一種則是先將「嵌件」置入山牆內與桁檁結合，只剩「扣環」裸露於山牆外，接著再將錨件插入，把上端或頭尾兩端彎曲成弧形或螺紋狀，完成固定，有關此二種型態於後文述及實例時，再依各例實際情況分別詳細說明。

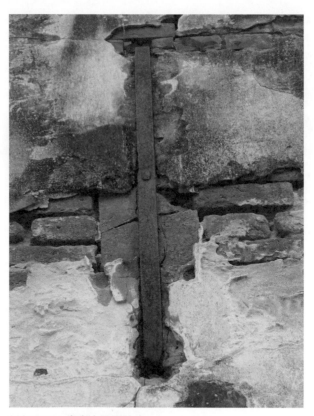

鐵釘釘扣，臺南中西區張宅

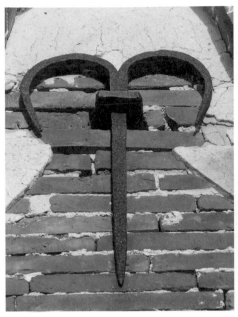

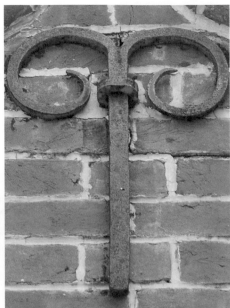

1　板狀扣環，嘉義布袋莊宅
2　單扣環型，臺南茅港尾邱宅
3　雙扣環型，臺南中西區張宅
　（陳嘉基／提供）

第二章

臺南沿海地理環境與屋宇型態

一、臺南沿海地理環境

　　當外來移民到新地區拓墾初期，在因陋就簡不利條件中，又可能受原鄉文化影響，除了會依據當地的自然環境並直接取用當地建築素材建築房屋外，也可能將原鄉的聚落模式及建築型態帶到新地區，進而發展出在地的聚落型態或建築方式，但隨著時間拉長，原建築型式若是適用當地自然環境，就會繼續留存，不適用的，就會改善甚至淘汰，而當新地區生活安定且經濟能力改善後，就會進一步追求住居的精緻化，甚至不辭辛苦從原鄉進口高級建材至本地興建大宅，並配合本地環境針對宅第結構做局部調整。因此本文若論「壁鎖」此種建築結構技術，就要先瞭解臺南沿海地理環境及氣候，當對本地環境有一定認知後，再結合壁鎖特有的造型及結構，應更能完整理解「壁鎖」盛行於臺灣西南沿海地區的緣由。

（一）臺江內海地區

1. 西元 1700 年前的臺江內海

「臺江內海」一詞由來眾說紛紜，但至少可確定的是，在清代康熙後期，此一名稱已經出現在文書紀錄中，[1]而其海域範圍也隨著近幾百年來沿岸河流洪水泛濫、泥沙堆積等因素而縮小，從可泊戰艦千艘至成為連陌魚塭，甚至現代之高樓林立，可謂滄海桑田。為利後文探討壁鎖設置與臺江內海之相對關係，因此有必要先釐清臺江內海的發展時間軸及對應的海域範圍，再論述壁鎖於本區之發展脈絡，以期能更完整的綜論說明。

臺江內海範圍若依尼德蘭人來臺初期所述，就是約三浬長的大海灣（約22.2公里），[2]但若據1662年來臺之沈光文所撰《臺灣輿圖考》記載，由南至北的範圍卻是大了許多，其敘「南至七鯤身，北至蕭壠茅港尾」，[3]若將此南、北界地點套疊至今日地理區，大致範圍就是南起臺南市南區灣裡，北達今下營區茅營里一帶，長度約40公里，相當於尼人所描述的臺江內海南北兩倍距離。其實，沈氏所稱的臺江內海與尼人認知恐不一樣，沈氏所稱之「臺

1 （清）藍鼎元，《東征集》卷一（臺北：國史館臺灣文獻館，1997），頁8。
2 村上直次郎日譯注、郭輝中譯，〈序說〉，《巴達維亞城日記》卷1（臺北：臺灣省文獻委員會，1970），頁10；另依據許丙丁、賴建銘、高崇煕、黃典權，〈鄭成功復臺時鹿耳門古港遺址考證〉，《臺南文化》第7卷第4期（臺南：臺南市政府，1963年9月），頁2。其內容提到1尼德蘭浬（duytvsche mijlen）約相當於7400公尺（7.4公里），故3浬的距離約等於22.2公里。
3 （清）余文儀，《續修臺灣府志》（臺北：臺灣銀行經濟研究室，1962），頁10。

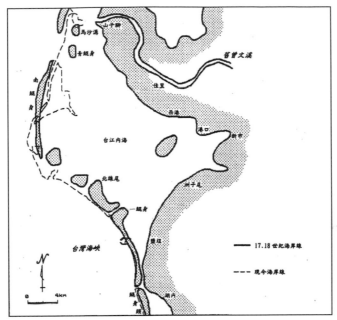

17、18世紀臺南海岸線圖[4]

江內海」還另包括三分之二後人所稱的「倒風內海」，或許因沈氏
來臺時看到的兩大內海間，彼此界線不明顯，所以沈氏才將其視
為一個海域，但在後來數百年內，此區域內數條沿岸大河受洪災
影響，帶來大量泥沙堆積入海，不但改變內海沿岸地貌甚劇，最
後甚至將整個內海區填平，成為廣大新生埔地。

　　依據張瑞津等人研究，臺灣西南部海岸線形成，最遠可追溯

4　圖源：張津瑞、石再添、陳翰霖，〈臺灣西南部臺南海岸平原地形變遷之研究〉，《師
　　大地理研究報告》第26期（臺北：臺灣師範大學，1996年11月）。

到6,500年前海侵時期，之後又歷經數次大小不一的海進與海退地理改變，慢慢地在臺灣西南部沿海地區形成許多潟湖、沙洲以及大小河川等地形，而據張氏研究結論，海岸線以東之臺南沿海平原（北達雲林，南迄高雄）雛形約在3,000年前的大湖海退期形成，逐漸變成北南羅列成群的沙洲、潟湖海岸地形，此時的海岸線大致沿著北、南5公尺等高線分布，但此地區的海岸線地形並非一直維持不變，以鄭氏王朝（17世紀中期）至現代時期為例，僅300多年間，該地區的沿海地形變遷就十分顯著，此點可從〈臺灣西南部臺南海岸平原地形變遷之研究〉所推測17至18世紀的「清初臺江內海沿岸舊聚落分布圖」看出其變化。

　　此時的臺江內海範圍除了原臺南市五條港區外，其北面海域的南端約從今臺南市北區大港寮開始（今臺南市北區大港里），經柴頭港（今臺南市北區正覺里）、先轉向東北方海汊最深處之北港堘（今新市區港堘里）、再轉向西北方之港子尾（今安定區港尾里）、西港（今西港區西港里）、港口（今安定區港南里）等地一路北上，經過今日之佳里區、將軍區山子腳段，最終至將軍溪（古曾文溪）出海口附近為止，共長50餘公里。總之，18世紀以前的海岸線，因陸地沖積層之擴展及海岸淤積等因素交替影響，海岸線呈現蛇形彎曲狀態，有多處海岸線甚至深入臺灣本島西南沿岸地區，形成天然海汊，可讓居民以船舶進出。[5]

5　張瑞津、石再添、陳翰霖，〈臺灣西南部臺南海岸平原地形變遷之研究〉，《師大地

也因此時期臺江內海東、西兩岸灣澳具一定深度，因此1624年初到臺江內海的尼德蘭人，將其中某些灣澳視作可停泊船艦的天然良港，甚至在距離港灣不遠處的沙洲上建立商館或興築城堡以敷應公司需求，例如北線尾（Baxemboy）、大員（Tayouan）等地建物均是。1625年時，尼人決定擴展活動腹地，就擇定臺江內海東緣赤嵌地區（Saccam）建立新市街，並稱之為普羅岷西亞區（Provintia），但因後來發生瘟疫災情，該區一度遭到廢棄，直到1653年「郭懷一事件」後，尼人為加強防禦而建立普羅岷西亞城（Fort Provintia），該區才逐漸發展出市鎮規模，成為尼人商業與行政中心之一。[6]總結上論，尼人自1624年進入大員地區至1662年離臺為止，主要活動範圍及重要建物多是在臺江內海東、西兩側，靠近海邊沿岸的沙洲軟質（或低地）區。

到了1662年後，鄭氏王朝成為大員地區新主人。此時的臺江內海不少海汊在海水漲潮時，仍可停泊船艦。例如繪於康熙3年（1664）的〈永曆18年臺灣軍備圖〉，在臺江內海一帶即標註「可拋（碇），泊船千百隻，但北風時其船甚搖擺，至偽承天府前尚有壹里淺地，若海水大潮則直至偽承天府前」[7]。文句中所提到的「偽承天府」即為尼人所建的普羅岷西亞城，後來成為鄭氏王朝府治

理研究報告》第26期（臺北：臺灣師範大學，1996年11月），頁48、51。

6　（荷）C.E.S.原著、周學普翻譯，〈被遺誤的臺灣〉，《臺灣經濟史》第3集（臺北：臺灣銀行經濟研究室，1956），頁59。

7　〈永曆18年臺灣軍備圖〉，中央研究院臺灣史研究所，《臺灣歷史文化地圖》網站，網址：http://thcts.ascc.net/themes/rb04.php。

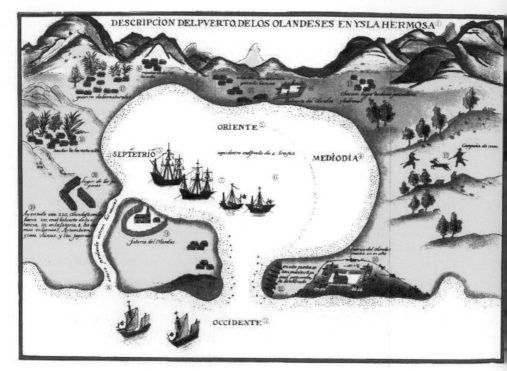

西元1626年西班牙人繪製〈艾爾摩沙島荷蘭港口圖〉，可大致理解當時臺江內海東西兩岸尼德蘭人館舍及碉堡分布情形[8]

8　圖源：中央研究院，地圖與遙測影像數位典藏計畫網頁，網址：http://gis.rchss.
　　sinica.edu.tw/mapdap/?p=3497&lang=zh-tw。
9　圖源：〈永曆18年臺灣軍備圖〉，收藏於「國立中央圖書館」，圖片取自中央研究院
　　臺灣史研究所，《臺灣歷史文化地圖》網站，網址：http://thcts.ascc.net/themes/rb04.
　　php。

康熙3年（1664）〈永曆18年臺灣軍備圖〉[9]

所在。此地理情勢一直延續至清領初期（1700年以前）為止，臺
江內海可供船隻泊靠的渡口並無太大改變，來臺之人仍多在當時
十字大街西緣大井頭（尼德蘭時期稱「普羅岷西亞街」，今臺南市
永福路與民權路交叉口一帶）登岸。如康熙35年（1696）高拱乾
《臺灣府志》載：

大井頭渡：在西定坊；安平鎮渡：自安平鎮至大井頭相去十
里，……大井頭水淺，用牛車載人下船，（安平）鎮之澳頭淺處，
則易小舟登岸。

　　顯見當時船隻仍勉強可到達大井頭渡，但當時水文環境已逐漸變化，無論是赤嵌地區渡頭或是安平鎮渡，水淺處改由較高的牛車或吃水較淺的小舟載人進出，船舶已無法常態性地直抵港邊。

2. 西元 1700 年至 1823 年間的臺江內海

　　進入清領時期後，臺江內海東邊沿岸地區生聚日繁，尤其臺灣政治中心設於臺南，從大陸地區過來的人們也多於此地登岸，群聚生活，故府治所在赤嵌地區附近人文、地理環境也隨之加速改變。康熙59年（1720）陳文達《臺灣縣志》即載大井頭一帶情況為：

　　開闢以來，生聚日繁，商賈日盛，填海為宅，市肆紛錯，距海不啻一里而遙矣。[10]

　　由陳氏記述可知，此時期開始，臺江內海淤積之勢加速形成，主要市肆十字大街（今民權路及忠義路一帶）附近因聚落發展迅速，許多地方已填海為宅（可見當時不少宅第是建在「海埔新生地」上），逐漸發展成商業營生之所，此時該地距離海岸已漸有一里之遠，進入臺灣府城的登岸點也從「大井頭渡」移至府城西邊的「鎮渡頭」，之後的上岸地點就如乾隆6年（1741）劉良璧《重修福建臺灣府志》內所載：「大井頭渡（在西安坊，今移在鎮渡頭）」，[11]整體海岸線除向西移動不少距離外，新的海岸線形成也帶

10（清）陳文達，《臺灣縣志》（臺北：臺灣銀行經濟研究室，1961），頁206。
11（清）劉良璧，《重修福建臺灣府志》（臺北：臺灣銀行經濟研究室，1961），頁89。
　　劉志所載當時的鎮渡頭約在今康樂街與忠明街交會口一帶。

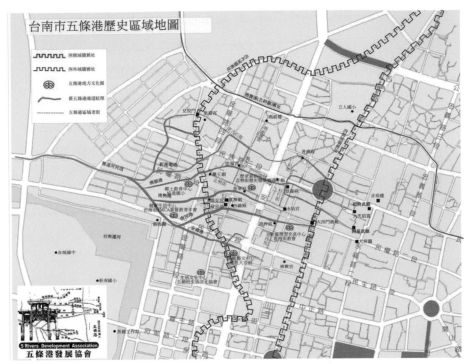

五條港與清代城牆及現今行政區疊合圖（圖源：五條港發展協會）

來新的港口，後來臺南府城所謂的「五條港」區便是於此時逐漸成形。

　　事實上，街市的發展不是一夜之間形成，當天然的海岸線逐漸西退之際，臺南的人口也跟著新成的海埔新生地往西發展，隨著臺灣本地商業交易的興盛，在雍正、乾隆年間，以「鹿耳門港」為主要進出口、臺江內海沿岸為經營腹地的臺南府城商家們，也逐漸聚成「三郊」（三大商業集團），在維持商業秩序之餘，也透

過共同合作，謀取更大商業利益。而府城三郊為了在舊城區與新興沙洲區間貨運進出方便，除了運用原有海汊港道外，也在此區順著原來深入陸地的小海汊或河道，進行濬深、加寬工程，使其成為新港道，而透過這些港道，就能使城內商家與外港貨商迅速交易，互通有無，而這些新、舊港道合起來被後來者統稱為「五條港」，由南至北分別是安海港、南河港、南勢港（亦稱北勢港）、佛頭港（亦稱禿頭港）及新港墘港等五大港道系統。

　　但實際上如上所言，各主港道尚有分支港道向東深入府城腹地，例如安海港上游即為松仔腳港（北）、外新港（中）及蕃薯港（南），分別通向今民生路北邊開基開山宮至中正路北邊沙陶宮一帶；南勢港則除了主港道外，在西端後段還有一個港道通向海安宮；南河港則是主要溝通大井頭至鎮渡頭間水道；佛頭港上游則分別為王宮港（北）、媽祖港（中）及關帝港（南）三條支港道，而這些支港道若對照今時地理位置，大致分布在祀典大天后宮北、南兩側地帶，而五條港中港道最大者首推佛頭港，故清代龍舟競渡都在此舉行；新港墘港則是銜接原府城北邊德慶溪濬深而成，等於德慶溪中上游能行船處均為新港墘港腹地。

　　五條港後來亦因各自特性發展出主要經營項目，例如最北的新港墘港及最南的安海港支港蕃薯港是製糖的主要輸出港；南北貨及藥材則是以南河、南勢港為集散地，含南勢港支港在內，共三條港道直接與東邊十字大街相連；而佛頭港則因港道較寬且深，成為杉木、米等吃水重的物資進出口港道，其支港道之一的

王宮港更因是米的集中運輸港,所以港邊的南北向橫街也獲得「米街」雅號。[12]經過百年,至19世紀初期時,府城主要的港口碼頭大致已由今日西門路往西退至金華路以西一帶。

3. 西元1823年後的臺江內海

1823年(道光3年)8月那時的暴風雨,無疑是對臺灣西南部,尤其是臺南沿海生活環境改變最大的一場天災。曾文溪夾帶大量泥沙,由今臺南安定區蘇厝一帶衝入臺江內海,平濤千頃的臺江內海彷彿一瞬間就被填平,臺江內海除了與北側「倒風內海」及南邊「蟯港」(今茄萣漁港一帶)的水道從此淤塞不通外,甚至府城原先通往臺江內海的五條港道系統,也一樣加速淤積。雖然早在1823年以前,依據《東槎紀略》記載,商船至鹿耳門時,就需換小船載運商貨至五條港區交易,但1823年後,連鹿耳門港亦逐漸淤積,商船只能改由安平大港外進出,再以小船透過運河,將商貨運送到五條港區,[13]但即使如此,因為有三郊集資勉力維護

12　楊秀蘭,《清代臺南府城五條港區的經濟與社會》(臺北:臺灣師大,2004),頁196-197。

13　(清)姚瑩,〈籌建鹿耳門砲臺〉,《東槎紀略》(臺北:臺灣銀行經濟研究室,1959),頁31。《東槎紀略》成書於道光9年(1829),距離道光3年臺江大風雨天災時間未遠,記憶猶新,其描述:「十月以後,北自嘉義之曾文、南至郡城之小北門外四十餘里,東自洲仔尾海岸、西至鹿耳門內十五、六里,瀰漫浩瀚之區,忽已水涸沙高,變為陸埔……自安平東望埔上魚市,如隔一溝。昔時郡內三郊商貨,皆用小船由內海驛運至鹿耳門,今則轉由安平大港外始能出入」,也就是說原可泊千艘戰艦的臺江內海在短短數月間盡成海埔新生地,甚至從安平望向東方臺江內海之新生埔地上以草寮搭建的魚市,感覺中間就隔一條溝(即19世紀後期之「清代運河」)而已。從千頃內海變成只剩一條溝,這對當地的產業及生活環境勢必產生極大的衝擊。

五條港航道暢通，五條港的航運至少到光緒17年（1891）時，仍維持一定航運功能。[14]

　　而至19世紀中期，因為中國在鴉片戰爭中失利，咸豐8年（1858）後，臺灣安平港被要求開放讓外國人進入經商，[15]洋行與買辦遂開始堂而皇之進入臺南地區經營商業，此種情形意謂過往「三郊」獨占商業經營局面已被打破。另外，外商擁有運量大、船速快的新式輪船，再加上投資巨額資本買賣，擁有可壓低進貨成本的優勢，其獲利能力遠超過三郊，加上此時三郊人事更迭紛擾，在獲利不佳與內部不穩雙重打擊下，三郊參與公共事務能力大幅衰退，連帶影響五條港疏濬經費籌措，雖然1891年時，還能呼應當時南部最高行政長官臺灣道唐贊袞的施政，勉強出資疏濬五條港，但其實多已屬臨時募捐應付性質。

　　至日治時期，因受日人政策影響，大陸船舶來臺日益困難，對於三郊傳統經營產業更是雪上加霜，[16]此時五條港區淤積亦日復嚴重，三郊根本無力維持，再加上天災導致溪流滿溢泛濫，造成五條港對外溝通之安平運河潰堤，且水退後河道更加淤積，對五

14 （清）唐贊袞，《臺陽見聞錄》（臺北：臺銀經濟研究室，1958），頁124。唐贊袞此時擔任按察使銜分巡臺灣兵備道，並兼任臺南府知府，其記錄西城外「五條港」利用夏季來臨前（雨季）空檔，由官、民合作，共同出資疏濬城內水溝及西門外五條港，可見斯時五條港區仍有作用，否則不必出資整修。

15 中華民國外交部之保存前清條約協定〈中英天津條約〉，其中第11款載明開放臺灣港（安平）為進出貨通商之區，網址：http://npmhost.npm.gov.tw/ttscgi/npmkm3/npmcpkm?@2^2026904340^107^^^5^1@@743055399。

16 顏興，〈臺灣商業的由來與三郊〉，《臺南文化》第3卷第4期（臺南：臺南市文獻委員會，1954年4月），頁14、15。

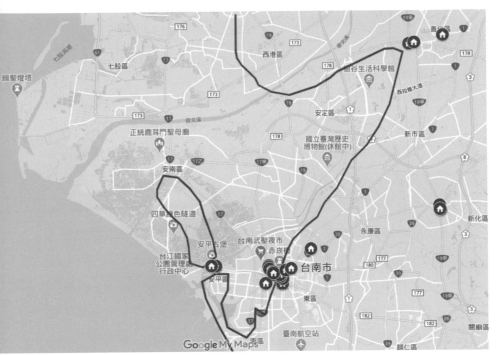

臺江內海與周圍地區（府城、新化、善化）已知壁鎖宅第分布示意圖（臺江內海範圍參考尼德蘭時期地圖，李志祥、許淑娟／改繪）

條港的貨運經營也更加不利。至大正15年（1926）臺南新運河闢成之後，船舶此時均改由寬大許多之新運河進出臺南市區，原五條港區遂正式走入歷史，漸由末廣町（今臺南市中正路兩側，日治時期甚至有「臺南銀座」之稱）、新町（現中西區康樂街、大智街、大仁街、大勇街一帶）等運河附近新興區域取而代之，該地區因商店、酒家林立，所以日後也逐漸成為臺南市最熱鬧繁華的代名詞之一。

（二）倒風內海地區

1. 西元 1823 年以前的倒風內海

　　如本章前述，臺南地區沿海地形約在距今3,000年前大湖海退時期形成，而曾文溪（古時又稱漚汪溪、蕭壠溪、灣裡溪等）無疑是影響臺南沿海地形最關鍵的河流，依據經濟部水利署資料，曾文溪發源於2,609公尺阿里山系東水山中，主流長度約138.47km，河床平均坡降1/200，山地流域面積廣達1011km^2，[17]也就是說當天候劇變大雨來時，曾文溪可能挾帶山中大量土石，加上坡陡流急，一路隨著河水下衝到中下游平原區，大量泥水土石如「青暝蛇」般四處亂竄，造成下游臺南沿海地形因此改變。而當曾文溪衝入古臺南內海後，挾帶的泥沙逐漸在河道兩側各形成一個堆積平原，溪北側平原被稱為「蚊佳半島」，溪南側平原則被稱為「蕭壠半島」，而這二個半島也將古臺南內海分為北邊的「倒風內海」及南邊的「臺江內海」。

　　倒風內海的名稱，最早可能起源於尼德蘭人在臺時期，當時在尼德蘭人相關文獻記錄上已有「tohong」一詞，[18]而在漢人文獻

17 經濟部水利署網頁〈曾文溪條〉，網址：https://www.wra.gov.tw/6950/7170/7356/7386/7387/7408/7413/14016/。

18 （日）中村孝志，〈尼德蘭統治下的臺灣內地諸稅〉《尼德蘭時代臺灣史研究上卷：概說・產業》（臺北：稻鄉出版社，1997），頁293。該詞係記錄於尼德蘭人「漁稅（贌港）承包表」內，旁還有註記（麻豆港，河口魚），可能當時倒風內海內的「麻豆港」與「tohong」港二詞同代表一義，故有此註記。

中，最早相關記載應是《東番記》中所謂「魍港」之稱，明朝文人陳第在1603年隨名將沈有容來臺，在《東番記》中有一段話紀錄臺南至高屏地區沿海地名：

> 東番夷人，不知所自始，居澎湖外洋海島中，起魍港、加老灣、歷大員、堯港、打狗嶼、小淡水、雙溪口、加哩林、沙巴里、大幫坑皆其居也。[19]

其中「魍港」二字可能是北起今嘉義縣布袋鎮好美里，南至臺南市麻豆區一帶海域的籠統概稱（即後來之倒風內海），而「加老灣」則是上文所述之臺江內海北面，後來稱為「目加溜灣」一帶海域，「大員」則是臺江內海南側含安平至赤嵌間海域之統稱。而「魍港」之名在之後的尼德蘭統治期至清領時期，一直被沿用流傳，進而衍生出「Wankan」或「蚊港」、「莽港」等詞，均是因其音而以諧音漢字記錄，[20]但其實這些後來才有的名詞與1603年陳第筆下所稱「魍港」，所代表的實際地理區域範圍，已有很大差別。

根據近代學者盧嘉興〈蚊港與青峰闕考〉[21]與中央研究院發表

19（明）陳第，〈東番記〉，《閩海贈言‧陳第年譜》（南投：臺灣省文獻委員會，1994），頁24。

20 江樹生譯註，《熱蘭遮城日誌》中譯本第一冊（臺南：臺南市政府，1999），1630年6月6日條有「Wankan」之稱；另在鄭氏王朝戶官楊英《從征實錄》中即已出現「蚊港」之名，至清初文獻杜臻《粵閩巡視紀略》則直述「莽港」即為「魍港」，後來在高拱乾《臺灣府志》及周鍾瑄《諸羅縣志》等後來清代志書內，又記之為「蚊港」，未用杜臻之譯名「莽港」，但二者實同指一地。

21 盧嘉興，〈蚊港與青峰闕考〉，《臺南文化》第7卷第2期（臺南：臺南市文獻委員會，1961），頁110-122。

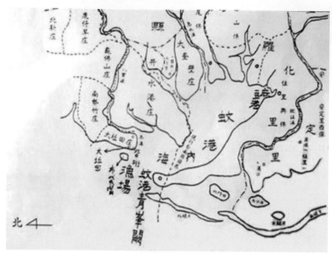

康熙末年蚊港與倒風內海示意圖[22]

的「十七、十八世紀臺灣西南部海岸地形圖」[23]顯示，17到18世紀的「倒風內海」實際上就形同一個由西北斜向東南的大布袋，布袋口南端就在「蚊港」（今嘉義縣布袋鎮好美里一帶）[24]，北端則是在「布袋嘴」（今嘉義縣布袋鎮龍江里一帶），由此漸斜向東南方，布袋的最深處海汊則在今臺南市麻豆區與六甲區交界處一帶。而由嘉義縣布袋鎮至臺南市麻豆區間，尤其是北面的沿海地

22　圖源：盧嘉興，〈八掌溪與青峰闕〉，《南瀛文獻》第9卷（臺南：臺南縣文獻委員會，1964）。

23　「十七至十八世紀臺灣西南部海岸線圖」，中研院人社中心GIS專題中心網頁，臺灣西南部海岸變遷，網址：https://data.depositar.io/en/dataset/rf04/resource/6aa302e9-0444-4ec4-ae39-6368a26d8b72。

24　盧嘉興認為「蚊港」與「青峰闕」同義，而青峰闕之名亦有研究者認為來自鄭成功軍隊「衝鋒鎮」把守於此，由「衝鋒隙」之名轉傳而成。

形，歷經多次海進、海退及數條大溪流注入影響，宛若鋸齒般參差不齊，海汊處處，甚至深入今雲林縣北港鎮、嘉義縣義竹鄉、臺南市新營區太子宮、柳營區德元埤、六甲市區東緣乃至麻豆區市區北緣等地，也因此形成了雲林北港、嘉義樸仔腳（朴子）、過溝、布袋、考潭、角帶圍、臺南洁水、[25]鹽水、鐵線橋、茅尾港、龜仔港乃至於麻豆港，從北而南十數個大小天然港口，成為適宜先民商貿及聚居的地區。

而在漢人文獻中，「倒風」一詞比「魍港」晚出峴，最早可於1717年周鍾瑄《諸羅縣志》內尋得相關記載，但究其文意，周志內所稱之「倒風港」與尼德蘭文獻中所稱「tohong」所代表的水域可能大小有別，周志指的是17世紀此片內海的東南半部水域，主要是從北而南由「鐵線橋港」、「茅尾港」及「麻豆港」三港所合起來的水域總稱。[26]

而這樣地形到18世紀中葉後，改變愈趨顯著，由於倒風內海內二大注入溪流八掌溪（經濟部水利署：河床平均坡降1/48）與急水溪（經濟部水利署：河床平均坡降1/118），在大雨來時亦如「青暝蛇」般，四處亂竄，致使河流多次改道，亦帶來大量沙石注入倒風內海，再加上人為積極在該區築塭捕魚、圍地開墾，至清乾隆年末期時（18世紀晚期），沿著今鹽水南側飯店里、宅港

25　tsiánn-tsuí，從臺語音轉化，意即淡水。
26（清）周鍾瑄，《諸羅縣志》（臺北：臺灣銀行經濟研究室，1962），頁16。

一直到麻豆港一帶已出現明顯淤積，[27]整個倒風內海水域面積由東北向西南方向顯著縮減。

2. 西元1823年以後的倒風內海

　　進入道光年後，1823年造成曾文溪暴漲的大雨，一樣為八掌溪與急水溪帶來驚人水量，尤其是位於「倒風內海」東側中段的急水溪，對「倒風內海」影響極大，如果說乾隆末期為「倒風內海」陸化的初始期，則隨後嘉慶至日治前期（西元1795-1904年）約百餘年歲月，就是「加速期」，倒風內海原已因急水溪帶來大量沙石注入內海，致使海岸線不斷後退，加上同治年後（1862），八掌溪再次改道，原向西流經布袋注入蚊港水域（布袋鎮好美里），後改向西南，流經今學甲區紅茄里（紅茄萣）附近注入內海，造成倒風內海陸化更加嚴重；而且同治時期以後清廷對臺已無海禁政策，大量漢人移民到臺灣後，進入本區新興埔地圍墾築塭，甚至群居建立新聚落（例今鹽水區竹林里天保厝社區），由倒風內海四周向中央逐漸聚攏開墾，至1904年臺灣總督府測繪完成的「臺灣堡圖」上，幾乎已找不到任何該地曾為內海的跡象。[28]

　　但堡圖上值得注意的是，東從今蔴豆堡西庄（今官田區東西庄里）周圍地帶經西北邊北勢寮庄（今麻豆區北勢里），至北邊下

27 楊曉君，〈倒風內海區域的開發與變遷〉（臺南：國立臺南大學臺灣文化研究所碩士論文，2013），頁14-20。
28 陳岫傑，〈臺南縣倒風內海人境化之研究〉（臺北：國立臺灣師範大學地理研究所碩士論文，2002），頁29-33。

營庄（今下營區）及西邊之學甲堡（今學甲區），再到更西之蚵寮庄（今北門區蚵寮里）、西南之溪底寮庄（今北門區文山里）等廣達幾十平方公里區域內（即原屬倒風內海範圍），除了聚落與一些草（沙）埔地有標記外，更多的是一大片空白區域，無任何土地利用記號標示，顯然這些空白區域為新生埔地，尚未被開發利用，而將這些地區對照現代地圖，發現這些空白區域有不少在現代已變成養殖魚塭，顯見其可能為易積水之低地，不僅不利種植或聚落發展，也不利工廠設立，唯一合適之道，只有成為魚塭一途，至少遇上大雨積水時，可讓人畜財損降到最低；此外在這些區域內亦可發現到昔日水道及港汊的舊跡，可見百年前的倒風內海消失未久，但基本的地理環境特性卻依然存在，只要遇上天候劇變下超量大雨，這些曾為倒風內海的地區，仍有可能重現百餘年前汪洋一片的樣貌。

二、臺南沿海屋舍起源與型式

　　早在西元 1624 年尼人正式定居於大員地區以前，已有不少族群在此生活，1626 年西班牙人 Pedro de Vera 繪製的〈艾爾摩沙島荷蘭港口圖〉（參見頁 48），即生動地記錄當時臺江內海東、西岸散布著尼人的城堡、商館與工坊，還有漢人、原住民、海盜及日本人等的聚落或屋舍，而且屋舍外貌也呈現多樣的造型變化，除

從釘子到鐵剪刀：臺南壁鎖300年的華麗轉身

倒風內海與周圍地區（鹽水、新營、柳營、下營、六甲、官田、麻豆）已知壁鎖
宅第分布示意圖（倒風內海範圍參考中研院GIS十七到十八世紀臺灣西南部海岸
線圖，李志祥、許淑娟／繪製）

062

了有城堡及一般雙坡背斜屋頂的獨棟平房、連棟建物外，還有類
似哥德風格（Gothic Architecture）的尖塔及共構的房舍。雖然該
圖只能看到房舍大概樣式，並無註記使用何種建材，但當時
Pedro de Vera實際上受聘於尼德蘭東印度公司的通譯Salvador
Díaz，而Salvador Díaz後來離開大員，並在1626年4月到達澳門
後，即向當地葡萄牙長官一五一十描述大員市鎮相關情形，而〈艾
爾摩沙島荷蘭港口圖〉即是Pedro de Vera根據其口述內容所繪成
的示意圖，因此從Salvador Díaz口述內容中，就可清楚得知房舍
基本建材為何：

　　從水道進入，在北部區域(北線尾)的右邊，從入口到此聚
落，其距離大約是澳門城到河流另一邊的距離，有一處華人漁民、
盜賊及商人的聚落，屋頂是茅草蓋頂。華人船隻停泊在聚落前，
帶來商品、漁獲及其他物品。那裡有商人和其他華人，人數超過
五千人每天進出港口，帶著商品、食物及其他東西。沿著港灣的
沙灘往前，尼德蘭人有一處商館與一所房子，茅草蓋頂，大房子
用木板建造。周圍有竹製柵欄圍繞。這裡住著尼德蘭的長官負責
一切貿易，名字是DaVite，……。[29]

　　若依上文解析〈艾爾摩沙島荷蘭港口圖〉，可知大員水道北
邊哥德式尖塔建物，即為尼人商館，此時仍是以茅草為頂，木板

29 陳宗仁，〈1626年的大員港灣：一位澳門華人Salvador Díaz的觀察〉，《南瀛歷史、
　社會與文化II》（臺南：臺南縣政府，2010），頁16-17。

為壁所建成，這樣的建築樣貌似乎也可以對應到當時臺江內海地區大部份的房舍，同樣多是就地取材，並以茅草、木板等材料搭配黏土建築而成。而且值得注意的是，當時臺南沿海地區缺乏竹材，必須遠渡重洋將竹材從巴達維亞城運送到大員地區。或許也是因為建材太過簡陋，無法達到長久抵禦風雨或敵人入侵，也可能是擔心一旦發生火災時容易毀之一炬，使公司蒙受重大損失，這樣的建材並沒有持續使用很久，等到尼人更有能力時，即積極尋求改建。[30]

　　尼人其實一到大員地區時就意識到住居是亟待解決的大問題，當時《巴達維亞城日記》1625年4月9日條（以下稱巴城日記）即記錄，尼人不但積極尋找建房所需的磚、灰等材料並興建煉製場，也核算工匠一天的燒磚能力，甚至為此引入工匠到大員地區，希望能加速製造更多磚頭，[31]其目的無非想將房子改良為更堅固的磚造屋舍。這樣的期待大概在1640年後逐漸落實，大員地區重要建物此時已大部份被改建為較耐火燃的磚造屋舍，主要建材已由紅磚、石條、牡蠣灰等材料所取代。[32]

30（日）村上直次郎著，韓石麟譯，〈熱蘭遮築城史話〉，《臺南文化》第3卷第3期（臺南：臺南市文獻委員會，1953年11月），頁13。

31（日）村上直次郎原譯，郭輝中譯，《巴達維亞城日記》第一冊（臺北：臺灣省文獻會，1989），頁47。

32 江樹生譯註，《熱蘭遮城日誌》中譯本第一冊，其中1633年1月1日條及1637年3月26日條。以大員地區城堡為例，熱蘭遮城在1633年1月就已大致完成主體及四個稜堡的建築，同時並在水道入口處建立了海堡（Zeeburch）；而在3月26日條則是記錄了大員地區常見的火災，對公司而言，房子燒毀常視為重大財產損失；另同上註，在《巴達維亞城日記》1637年2月10日條內亦可見類似記載。

　　該圖中另一個值得注意的點，這些重要建物均離海岸未遠，不管是從上文所描述的「沿著港灣的沙灘往前，尼德蘭人有一處商館與一所房子」，或是《巴城日記》1625年4月9日條之「尼德蘭商館建在砂地上，臨近商館的砂地只要漲潮，潮水即可達膝部」，都可以清楚得知：這些房子實際上是建在可能滑動的沙灘軟地形上，在長期沙地與海水的交互作用下，可能因沙質鬆軟、滑動而導致房子結構變形甚至坍塌。不過尼人並非忽視商館周遭這些潛在危機，例如在《巴城日記》1644年12月2日條中，尼人就清楚描述公司砦（ㄓㄞˋ）堡面臨的窘境：

　　北線尾（Paxemboij）之砂地除砦堡附近小丘外，大潮及高潮時多在水下，其救濟方法無從著手，惟任波浪所為。

　　或許是考量海上貿易進、出貨的便利，也或許是因尼人本就來自於臨海低地國家，經過長時間適應與進化，早已發展出一套應對低漥軟地形的居住本領，所以仍有信心將商館設於海邊沙地上。當然，若商館有更好的位置可以選擇，尼人還是會考慮遷設。所以1627年熱蘭遮城主體大致成型後，尼人就把北汕尾沙地上的商館一併遷到南邊沙洲島（即一鯤鯓）上，以利後續經營。[33]

33　江樹生譯，〈VOC 在臺灣的長官公署〉，呂理政主編，《帝國相接之界：西班牙時期臺灣相關文獻及圖像論文集》（臺南：國立臺灣歷史博物館籌備處，2006），頁34。

三、臺南磚屋的引進與普化

　　如前面所述，尼人初入臺灣時因陋就簡，不得不隨俗採用茅草、木板、竹材等本地方便取得的建材搭建房舍，但隨著在臺基礎日益穩固，也將重要建物逐步以磚頭、石條等堅實建材改建，然而建築城堡及商館所費不貲，為了有穩固華麗的屋舍，尼人不但投入巨資，導致公司前幾年財務因此呈現負營收赤字，甚至還假造帳目、美化數據，以便讓公司董事能夠接受高額的築城費。[34] 但對當時一般庶民而言，根本無法有如此財力建造自己家屋，尤其磚頭在當時為高級建材，一般民家用紅磚建屋並不普遍，而且閩南式屋舍除了磚頭外，屋頂還需以瓦片覆蓋，在尼德蘭時期，即使有瓦片，但當時多自中國進口。而延續其後的鄭氏王朝則因為與清朝敵對，不易與中國通商，為了滿足本地需求，遂有諮議參軍陳永華「教匠取土燒瓦」，自行在臺生產之舉。[35] 但即使如此，鄭氏王朝前期除了原來尼人所建造的城堡或大型官方建築，如孔廟（聖廟）、寧靖王府外，一般百姓家屋建材仍以草木為主，這點由戶官楊英《從征實錄》所載，當時最熱鬧的赤嵌大街上主要民居多是草厝，可見一斑。[36]

34 （日）村上直次郎原譯，郭輝中譯《巴達維亞城日記》第二冊，1640年12月6日及1641年12月13日條。
35 （清）江日昇，《臺灣外記》卷六（臺北：臺灣銀行經濟研究室，1960），頁235。
36 （明）楊英，《從征實錄》（臺北：臺灣銀行經濟研究室，1958），頁186。鄭成功軍

　　而磚瓦房真正在赤嵌地區較普及使用，至少是20餘年後進入清領時期的事，1683年施琅攻克臺灣並釋放被鄭氏王朝俘虜20餘年的海牙人凡・斯格拉芬布洛克（Van's-Gravenbroeck），2年後（1685）凡氏到達巴達維亞，並寫一份報告給當時尼德蘭總督，說明他離開臺灣時當地民居狀況，其中對於赤嵌大街有如下描述：「對面的普羅岷西亞市鎮已經很整齊地發展起來，變得相當的大，而且到處有大的磚屋」。[37]可見經過鄭氏王朝20餘年經營，在當時首善之赤嵌地區，民居才漸有能力採用磚、瓦建材，但這些建材在當時仍應是十分昂貴之物，不是一般平民百姓均可以隨意購置。[38]磚屋至少要到18世紀前期黃叔璥來臺時，才真正走入一般百姓的生活中。

　　隊登陸禾寮港地區當晚，楊英敘述：「是晚，我舟齊到，泊禾寮港，登岸……其赤嵌街係我民居草厝，藩恐被焚燬糧粟」，可見當時赤坎大街上民居仍是以草厝為主，而鄭氏王朝統治臺灣21年，在當時諸樣物資短缺的年代，即使住屋建材有變，其過程應不致於太快。

37 格斯・冉福立（Kees Zandvliet）著，江樹生譯，《十七世紀尼德蘭人繪製的臺灣老地圖》下冊（臺北：英文漢聲出版，1997），頁90。

38 洪啟倫，〈從之磚一瓦談起：探臺灣磚瓦發展歷史之興衰—高雄三和瓦窯場一〉，《網路社會學通訊》第109期（嘉義縣：南華大學社會學研究所，2012年12月）。據其專文第4頁說明臺灣清代初期產的磚瓦少且昂貴，只有少數有錢的人買得起。

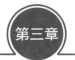

臺南壁鎖的使用

　　自西元1624年尼德蘭人於臺南安平建立灘頭堡開始，臺南及鄰近地區即進入長達38年尼德蘭經營期（1624-1662），此段期間內，舉凡尼德蘭建築工法、計算測量甚至拉丁文字、宗教等文化，也隨之在該地播種生根，流傳至今，「壁鎖」即可能是受其建築文化影響且最顯而易見的物件之一。[1]該物件奇特之處在於其多分布於臺灣中南部沿海及平原地區建物，尤其最常見於臺南地區，且樣式有數種變化，而即使是同一樣式（例如T型），又會隨所在小區域不同而有細部差異。在臺灣中部（大肚溪）以北及東部至今則未曾有相關紀錄或案例可見，這樣的分布特性與17世紀尼人

1　栗山俊一，〈安平城趾と赤嵌樓に就て〉，臺灣文化三百年記念會編，《續臺灣文化史說》（臺北：臺灣文化三百年記念會，1931），頁1-31。現藏於尼德蘭海牙國家檔案館，由約翰‧芬伯翁（Johannes Vingboons）所繪〈熱蘭遮城與長官官邸鳥瞰圖〉（參見頁18）中，即清楚且傳神地在官邸門口兩側外牆繪上一整排壁鎖；另日治時期臺灣總督府技師栗山俊一曾實地測繪熱蘭遮城。此時熱蘭遮城仍有鐵製壁鎖實物懸掛熱蘭遮城外城南側壁面上，由此可證明尼人率先將鐵製壁鎖技術帶進臺灣，並先應用於城牆建築上。

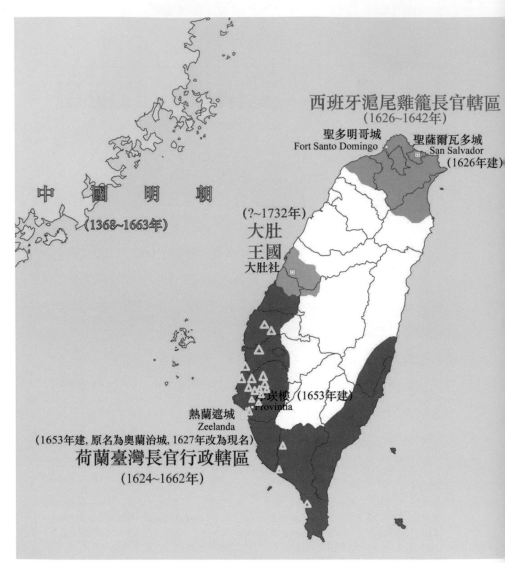

尼德蘭在臺經營範圍（紫色塊）與壁鎖宅第（黃三角形）分布圖[2]

在臺灣主要經營區確實有一定重疊性。

　　再者，清廷自康熙23年（1684）依施琅之議對臺灣頒布渡臺禁令，至1858年與英、法等國簽下天津條約，開放安平、淡水等港口為通商口岸為止，臺灣形同進入約175年鎖島期，這段期間即使中國內地人士要渡海來臺，也是限制重重，更遑論外國文化要進入並影響臺灣風俗。所以在175年歲月中，「壁鎖」此一特殊建築構件究竟是被原汁原味保留下來，還是與後來唐山師傅所帶來的中國建築文化融合後逐漸產生變異，甚至轉成臺南特有的「建築鐵構件」，是其值得探究之處。

　　因為尼人曾在臺經營38年，且該構件在歐洲含尼德蘭等地區流傳時間的確比臺灣更久，[3]因此前人研究多認為臺南「壁鎖」是受其建築文化影響所致。但依臺南地區現存有壁鎖的建物而言，除了尼德蘭時期及後來明、清時期已興建並保留至今的城堡、古屋外，一般民間所見保有「壁鎖」之宅第廟宇，不少均是清末甚至日治時期才興建，為何至19世紀後期仍有許多臺南新建屋宇設置「壁鎖」？且多位於靠海或河港地區，是否另受其它西方外來文化影響所致？（例如1858年後安平開放外國人進入通商）、或是因

2　圖源：維基共享資源，網址：https://zh.wikipedia.org/wiki/File:Dutch_and_Spanish_Taiwan.png，作者李志祥另加標注。

3　Patricia Ruth Alcock Reynolds（派翠西亞・露絲・阿爾考克・雷諾茲），*Transmission and recall: the use of short wall anchors in the wide world*, (U.K.: University of York Department of Archaeology　June 2008), p.20。依據露絲博士的研究，「壁鎖」最早在西元13世紀即已開始在歐洲各地被使用。

屋主經營之事業常與外國人接觸，認同西方文化，故興建宅邸時興起仿設壁鎖之念？抑或是因應臺灣西南部某些特殊地理環境需要，故於建宅時設置壁鎖？若此項建築特色已流傳三百餘年，且其功用符合本地需求（防震），為何沒有從臺南擴散至全臺灣各地，而只集中在臺南某些特定區域？這些疑義，是臺南壁鎖另一值得探究之處。

臺南地區「壁鎖」多存在硬山式磚砌外牆上，且愈至近代，不但外觀與歐洲壁鎖有一定差異，甚至有不少壁鎖外層被彩繪寓意吉祥的泥塑物覆蓋，這是否代表壁鎖在臺南地區經過長時間演化，已產生中西融合現象？匠師興建宅邸，除了不免俗在山牆上加上「山花」等泥塑物，讓山牆更加美麗外，甚至還在山花內部安設壁鎖，作為固定山花的裝置？若是如此，則壁鎖可能已失去原先的功能（因歐洲等地屋舍並未如臺灣閩南宅第般，加上山花作為裝飾物），而被匠師轉化為固定泥飾物的新用途，[4] 也可能是業主指示匠師刻意藉山花等吉祥泥塑物隱去壁鎖，避免其奇特外型對自己或鄰家招來災厄，所以不希望別人知道鐵鉸刀或鐵條尺的存在。若是如此，則壁鎖是否仍應以俗名「鐵鉸刀尺」稱呼並視為辟邪象徵物，實有疑義。[5]

4　張崑振、徐明福、張嘉祥、王貞富，〈臺南地區傳統建築壁鎖之研究〉，《建築學報》第23期（臺北：臺灣建築學會，1997年12月），頁81。

5　朱峰，〈鐵鉸刀尺〉，《臺灣風物》第15卷第4期，頁26。朱峰在此文內曾提出，即使家有獨立大壁，也不見得均裝設壁鎖，並舉府城文史大家石暘睢先生祖宅為例（府城鼎美號），其旁的和平街張宅即有裝設壁鎖，但石家祖宅卻沒有？但筆者曾就

以一件已逐漸消失在城市建築記憶中的裝置來說，臺南壁鎖代表的，不只是對應這個地區特有的環境需求（地質、天候甚至是天災），也代表著這個地區的人文歷史發展（外來文化融入本地）。筆者到臺南各地做記錄調查的同時，也等於是再次檢視臺南過往的興起與改變，甚至對文化的融合與變異有更深一層感受，更希望能透過本文撰寫，進而瞭解先民開疆闢土，在這塊土地奠基與耕耘的不易。

一、臺南壁鎖源起

除了在17世紀尼德蘭時期繪圖及現存熱城殘垣上可見的壁鎖遺跡外，最早在中文文獻上論及尼德蘭建物有關「壁鎖」者，應是康熙24年（1685）林謙光的《臺灣紀略（附澎湖）》，其記載：

安平鎮城在一鯤身之上……紅毛築城用大磚、調油灰共搗而成，城基入地丈餘，深廣亦一二丈，城墻各垛，俱用鐵釘釘之，方圓一里，堅不壞……[6]

從上文可見尼人初始是以類似「鐵釘」一類的鐵件釘在城垛

此事請益業師石萬壽老師，其答以其實石家祖宅仍有裝設壁鎖，只是隱在壁內未彰顯而已，或許有某些原因，不欲人知有裝設此物，而至筆者截稿為止，適石家大宅正在整修，仍未親看到大壁有任何壁鎖顯露跡象，只能先暫採石師之說，記錄存參。

6　（清）林謙光，《臺灣紀略（附澎湖）》（臺北：臺灣銀行，1965），頁58。

上，以加固城牆，而將林氏該文與今日熱城殘垣上的「壁鎖」遺跡對照，可推知當時尼人可能是將釘狀鐵件打入城牆內的木樑，並以該鐵件作為木樑與牆體間的聯結物，以免牆內木樑走位鬆脫，當時可能尚未有「壁鎖」之類的固定名稱，故林氏只能以「鐵釘」稱之，而其外觀也可能十分簡易，並不如今時所見，以多樣型式存在。另外《臺灣紀略（附澎湖）》該書主要記述康熙24年（1685）前林謙光在臺灣所見聞之事，此時雖距尼人在臺最後統治時間1662年已約23年，但未算久遠，且以當時安平鎮城保存程度尚佳而言，該段文字的確可如實反映當時熱城壁鎖設置情形，且敘明尼德蘭做法是以鐵釘釘入城牆「各垛」，顯然只要有樑木與城牆結合的地方，即可能設置壁鎖，且其數量不在少數，代表壁鎖並非只是象徵物或裝飾性用途。而林謙光也強調其效果「堅不壞」，可見當時臺地漢人已對壁鎖施作方式及功效留下深刻印象。

37年後（康熙61年，1722）巡臺御史黃叔璥來臺並記錄其見聞，撰成《臺海使槎錄》一書，書中進一步描述該裝置已成為府城民宅上常見之建築工法：

安平城一名磚城……雉堞(ㄅㄧㄝˊ，城上的短牆)俱釘以鐵。今郡中居民，牆垣每用鐵以束之，似仍祖其制也。[7]

[7] 黃叔璥，〈赤嵌筆談〉，《臺海使槎錄》（南投：臺灣省文獻委員會，1999），頁19。其書自康熙61年（1722）6月開始書寫，故可判定該年黃氏已來臺並記錄所見聞。

　　換句話說，自 1662 年尼德蘭時期結束後，隔了 60 年，在 18 世紀前期，裝設壁鎖的風氣已於臺南城內民間建築發酵，當時民居之牆垣已可觀察到不少「每用鐵以束之」的壁鎖裝置，顯示當時壁鎖裝設技術可能漸趨成熟且普遍。而黃氏推測其來源可能為居民仿效先民（城牆上）工法，依樣畫葫蘆於自家牆垣上裝設壁鎖，希望能使自家宅第如城牆般堅固，所以有「似仍祖其制也」的說法。今時臺南市區仍存留乾隆 15 年（1750）以前所建之「陳世興古宅」，其外牆上的壁鎖樣態或可忠實反映當年黃氏筆下郡中民宅之情形，甚至可能因為陳氏古宅前、後廳外牆密布的「壁鎖」確實發揮一定作用，更往前見證康熙 24 年林謙光筆下「堅不壞」一說，成為極少數流傳至今，超過 250 年以上的古宅。[8]

　　壁鎖在臺南地區流傳 200 餘年後，因附在牆垣上的錨件外貌在某些地區漸漸演變成類似剪刀的型態，再加上以鐵器製成，且裝設位置多在屋外牆垣正中頂端及其兩側，與民間信仰宮廟內桁樑或牆壁上具驅邪避災意義的五色鏡符位置相似，常民百姓或許因此以「鐵剪刀」這個好記並易理解的名詞，作其稱號。

8　目前臺南老屋存在最久且有證可考者，首推陳世興宅，據正廳內所懸乾隆15年（1750）鄉飲正賓陳奇策（陳家來臺第三代）立「繩武太邱」匾推斷，該匾可能為當年宅第建成後所掛上。而陳宅最大特色之一，就是前後二進廳舍左右外牆每個楹樑位置幾乎均布滿壁鎖，且體積碩大，若單論臺南區壁鎖大小排名，足可名列前茅，或許也因外牆廣設壁鎖，發揮一定作用，陳宅才得以保存至今。

二、壁鎖作用

　　清代《工程做法則例》中曾詳列27種房屋格式，並將其納入《大清會典》內，以此作為階級律法制度，人民須依其身份、地位選擇合適的房屋格式，其中等級最低者為硬山式宅第，一般而言，六品以下官員及百姓只能起造懸山式或硬山式屋頂的宅第，不可隨意僭越。而兩者最大差別在於屋頂下的桁樑是否突出山牆。兩種方式實際上各有優缺點，前者桁樑突出牆體外，所以覆蓋其上且隨之突出的屋頂可保護樑下的牆體，使其免受風雨直接侵襲而崩壞，尤其早期許多臺灣屋舍牆體都是以編竹或是菅蓁塗泥，或使用土墼（讀音kak）磚等容易毀壞崩落的建材，而且此種方式若是相較硬山式屋宅，通常較節省磚頭使用量，但缺點就是較不美觀且桁樑木頭容易受潮腐朽，所以通常會在屋頂邊緣的桁樑外側再加一塊「博風板」，以達到保護與美化效果。

　　而硬山式房子則多基於防風、防火及美觀等考量，將桁樑封於牆內，牆體除了使用常見的土确磚或紅磚外，臺灣本地也有以硓𥑮石、溪石等物累疊成牆，若是以土墼磚為牆體者，有時外牆會再覆以薄紅磚美化，[9]硬山式屋宅雖具備防風、防火（封火牆）的功效，但遇地震或地盤不夠穩固時，即可能因桁樑與山牆結合深度不足而坍塌，或山牆上方無突出屋簷保護，致使牆體直接受

9　斗砌，薄紅磚可於其上刻紋或另加上「山花」等吉祥泥塑物，美化壁面。

外來風雨侵蝕，時間一久牆體內的桁樑可能因水氣入侵無法排除，引發蟲蛀、潮腐，反而更加速與牆體崩離分開。因此若在硬山式屋宅的山牆上設置壁鎖，恰可進一步強化屋體結構，透過壁鎖結合「硬山式」牆體做法（如前述「陳世興」宅）不但能讓屋宇更加穩固，進而延長房舍使用年限，也可在建築成本與宅第安全上，取得更好平衡。[10]

「壁鎖」在西方建築中稱為 Wall Anchors（或稱 Muuranker），意為牆錨，顧名思義，即是透過似錨的鐵件將桁樑固定在山牆的裝置。這樣的裝置不只歐洲國家及日本獨有，[11]在中國許多建築或民居外牆上也可見其蹤跡，例如在安徽著名的徽派建築中，即稱之為「鐵拉牽」，其它在中國各地亦有「鐵栓」、「鐵釟（鋦）」、「螞蝗攀」、「鐵壁虎」、「鐵株」、「鐵搭」、「牆耙（亦有寫作「鈀」或

10 筆者於田野訪查中所得，舉凡設置壁鎖的民宅，清一色全是「硬山式」建築，且除少數民宅牆體全由紅磚構成外（例麻豆郭舉人宅），臺南地區大部份壁鎖民宅都是以成本較低廉的土墼磚作為主要牆體，牆體外側再以薄紅磚作為牆面美化，且以福州杉為屋樑，再外加壁鎖而成的「硬山式」建物。
另臺灣民間屋舍如果要強化結構，除了壁鎖之外，墊高地基進而改善整體屋舍基本體質，或許是斧底抽薪的最好做法，但此做法所費不貲，尤其早期磚、石等建材均價值不斐，實例上，雲林麥寮拱範宮即是採取此種做法，先後墊高廟基二次，共超過10呎2吋高度。

11 黃天橫，〈歐洲的壁鎖〉，新《臺南文化》第2期（臺南；臺南市文獻委員會，1976年12月）。黃氏在該文中自述遊歷歐洲法國、義大利、瑞士、西德、尼德蘭及英國等六個國家，只有在義大利威尼斯、尼德蘭阿姆斯特丹及德國海德堡等地觀察到壁鎖存在，尤其是威尼斯與阿姆斯特丹兩座城市均為海港，地理條件有不少地方類同；而黃氏該文文頭另提到日本長崎也有發現壁鎖，與臺南相似之處是兩地亦均為海港，且是尼德蘭人在東方重要貿易據點之一。

「扒」)」及「牆釘」等稱呼，[12]從這些稱號不難理解其主要功用與西方壁鎖相近，但中國該類鐵件外型卻多有吉祥寓意或作成類「梭子」樣式，[13]可見該裝置並非西方特產。或許在數百年前，透過文化交流或各自發想，早已存在東、西方建築中，並形成各自特色。

但中國鐵拉牽與臺灣「壁鎖」還是存在一定差異，其中最明顯的異同有三處：第一是鐵拉牽的外觀清一色多為梭子式樣，體積則隨建築物量體而略有差異，與臺灣壁鎖錨件常見之T或S等數種型式明顯不同；第二則是壁鎖與桁樑連結的位置及方式，中國鐵拉牽有不少是與牆體邊的附壁柱聯結，而臺灣壁鎖則多與屋頂下的桁樑相扣；第三則是鐵拉牽「嵌件」可見「圈扣型」，但目前臺灣壁鎖「嵌件」尚未見到此種型態。除此之外，二者也有相似之處，尤其中國鐵拉牽「嵌件」部份樣式與臺灣19世紀後的壁鎖「嵌件」型態十分相近，均為L型鐵鉤物，令人不禁聯想二者之間可能存在的關聯。

如前所提，臺灣宅邸多是將壁鎖設於中間主桁樑或次桁樑與山牆交會處，常見配置是房子兩側外牆共三對壁鎖（1T2S），少數會設置五對以上，但以中國徽派建物為例，其鐵拉牽則是從上

12 余文章，〈臺灣與中國壁鎖之研究〉（嘉義：國立嘉義大學應用歷史所碩士論文，2020），頁207。
13 筆者曾參訪中國安徽省「中國徽州文化博物館」，在館內「徽派建築」展區中，看到稱壁鎖為「鐵拉牽」，在傳統徽派建物外牆上常可看見其蹤跡；此外筆者亦曾在北京頤和園內建物見到壁鎖；另李乾朗教授曾於《臺灣古建築圖解事典》一書中指出，在中國蘇州、廣西、山西等地亦可見到壁鎖。李乾朗，《臺灣古建築圖解事典》（臺北：遠流，2003），頁78。

尾飞子
鹊尾托
平瓦三线头
六角墩
博风板披水
三线拨檐

包简
筑脊
大平瓦三线

立瓦脊
博风板
花边、勾、滴
贴面砖垛板
老墨线
仔墨线
遮瓦砖
方、圆、凹凸
出跳砖

铁拉牵

中國徽州文化博物館內所展示徽派建築示意圖（李志祥／標示）

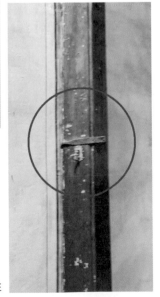

徽派建築牆內嵌件「圈扣」住附壁柱

而下整排穿過外牆，而牆內另一端聯結的，不只是山牆上桁檁，還包括直立附壁柱。會有如此差異，與臺灣西南部民居多為單層建築，且牆體多使用土埆磚、紅磚砌成，牆體不高且厚實有關，因為這樣的特性，居民只需擔心屋頂桁檁與牆體結合是否密實堅固，能夠防風防火且屋頂不塌陷即可，但中國徽派建築常可見二層以上高樓，且高度超過8公尺以上，其牆體雖用青灰磚砌成，但若沒有強固地基支撐，則易受外力影響而倒塌，因此牆體內側雖已用附壁柱支撐牆壁，然而木柱與磚牆二種材質其實互不相屬，無法完全結合，為強化附壁柱與牆體的聯結，所以取鐵拉牽一類鐵件穿過外牆，將外牆與附壁柱從上而下緊緊拉結在一起，以加強牆體穩固性，所以才會有「鐵拉牽」這樣傳神的名稱，這點跟臺灣絕大多數壁鎖宅第以「嵌件」鉤扣住橫向桁檁，強調「鎖定」的功能，明顯有別。[14]

如前文所述，若將臺灣壁鎖裝置作細部分解，可發覺其主要由具備勾扣桁檁功能的「嵌件」與外牆定著的「錨件」，及聯結二者的「扣環」共三部份組合而成。就嵌件而言，主體大致可分成三種樣式：第一種是主體整段為舌片狀厚銜鐵，長度甚至超過錨件，且舌狀鐵片前段與後段連接處還扭轉呈垂直交接狀（用意為增加銜鐵在牆體內抗扭曲及摩擦的力量），再以數枚鐵釘穿過銜

14 詹洁，〈明清"湖广填四川"移民通道上的湖广会馆建筑研究〉（湖北：華中科技大學建築設計及其理論碩士論文，2013），頁67。

中國鐵拉牽嵌件示意圖[15]
左：以 L 型鐵鉤物打入附壁柱榫接木內
中：為嵌件穿過附壁柱，另一側再以鐵件鎖定
右：則是以 L 型鐵鉤物直接打入附壁柱內

鐵下端，與桁樑釘聯結在一起，以避免桁樑受到外力（例如地層滑動或地震）拉扯而與牆體脫落，此種方式與歐洲地區的Wall Anchor 聯結方型桁樑（歐洲多為此種）的方式十分類似，差別在於歐洲Wall Anchor的嵌件（稱作「Tongue」，中譯「銜鐵」或「舌片」）是鎖在方型桁樑的側面，而臺灣目前所見則多是釘鎖在圓型桁樑的下面。

　　第二種則是尾段呈尖刺（錘）狀，穿過牆體後，直接打入桁樑中心，完成聯結；第三種是嵌件末段與主體呈近90度直角，整體視之如一個L型鐵鉤，穿過牆體後，以槌子將桁樑從鐵鉤上方打下並勾住，完成鎖定；第四種與第三種類似，但L型鐵鉤改由上方釘入桁樑並加以扣緊。

15　圖源：蔡明峰，〈淺談傳統建築山牆之拉結鐵件構造：比較臺南市「壁鎖」與江蘇、徽州「鐵釟鍋」之研究〉，《104年博物館與臺灣史論文發表會》（臺南：國立臺灣歷史博物館，2015）。

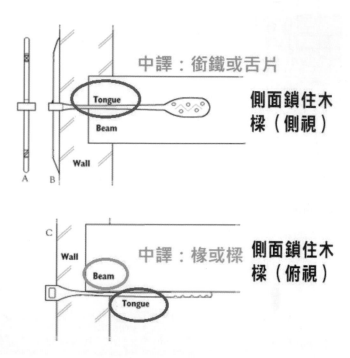

歐洲壁鎖嵌件圖[16]

臺南祀典武廟壁鎖，其嵌件呈尖刺狀[17]

中國鐵釟鋦，錨件為梭狀，而嵌件為L形鉤狀[18]

　　而從已知臺灣壁鎖嵌件型式可發現，不少案例均為L型鉤狀鐵件，此部份與中國鐵釟鋦等物之嵌件高度相似，再加上清朝中期後臺灣逐漸豐饒，且廢單身來臺禁令，[19]不少有心要修建大宅或大廟的業主特地從唐山聘請匠師來臺主事（如臺南鹽水區建於1847年之葉連成大宅），可能於此時，唐山師傅基於施工簡便、降低嵌件製作難度及節省成本等幾點考量，嵌件樣式已漸從早期歐洲尼德蘭人所傳下的舌狀銜鐵改成L型鉤狀鐵件了。

　　再則就固定嵌件的「錨件」而言，「錨件」是穿過嵌件頭段的扣環後，與嵌件結合成彼此垂直的組件，緊緊抵住牆體，作用如同插鞘，使牆體與木樑的結合更加緊密。而就田野訪查實例而論，可觀察到錨件穿過扣環的方式亦可分兩種：一種為錨件先穿過扣環，與嵌件結合成整組壁鎖，再將此壁鎖置入牆內鎖定木樑；另一種則是先將嵌件穿過牆體鎖定木樑，僅留扣環露出牆體，再將錨件穿過扣環，完成定位。

　　至於嵌件末端的扣環，大部份為圓弧狀，但在田調實例中，也曾見到板片狀型式，只是案例不多；另外有少數案例是連扣環

16　原圖來自Patricia Ruth Alcock Reynolds, *Transmission and recall: the use of short wall anchors in the wide world* (U.K.: University of York Department of Archaeology, June 2008)，作者李志祥另行標示。陳世興宅嵌件即為銜鐵鎖住木樑型，但差異處在歐洲嵌件由側邊鎖定桁樑，而陳宅則由下方鎖定桁樑。

17　圖取自：李乾朗，《臺灣建築閱覽》（臺北：玉山社，1996）。

18　圖取自：崔垠，〈硬山民居建築的地域技術特色比較〉（上海：同濟大學建築系碩士論文，2007）。

19　文化部臺灣大百科全書「禁偷渡令」網頁資料：http://nrch.culture.tw/twpedia.aspx?id=3552。

壁鎖嵌件與桁楹結合示意圖

A型：銜鐵型，以舌形鐵釘打入桁樑

B型：尖刺型，以尖形鐵片打入桁樑

C型：L鉤型，從下方鉤釘入桁樑

D型：冂鉤型，從上方鉤釘入桁樑

四種已知壁鎖嵌件與桁樑結合方式示意圖（許淑娟／繪）

都不見，看到類似鐵釘物直接穿過錨件，與牆內桁樑結合，該型式是否為壁鎖裝設一定時間後再補強所致或是原來樣式即如此，仍待進一步深究。

對橫置屋宇兩側牆體上的桁樑而言，壁鎖讓桁樑與牆體二種不同建材更加緊密結合且穩固，若是建物地基不穩定時，因壁鎖將兩種建材扣緊，使之不易脫落，便可強化建物整體結構穩固性，形成房屋基本支架，使房體不易受外力影響而變形甚至傾倒。因此只要具備「嵌件」、「錨件」及「扣環」三種型態的鐵構件，能把木樑與牆垣緊密結合在一起的裝置，就可稱為「壁鎖」。[20]也就是說，外牆上的鐵製錨件作用單純，只要能抵住外牆，提供足夠力量使嵌件能聯結山牆與桁樑並定位即可，所以錨件只要達到此目的，外型就可有所變化，臺南地區壁鎖也因此衍生出數種基本型態，甚至在某些地區有更具創意的樣式出現。[21]由此可見，壁鎖經過數百年發展，不只具備強化與固定結構的功效，也逐漸發展出不同形式的美學型態，最終朝向小型、精緻化發展，成為臺灣中南部沿海地區的建築特色之一。

而就今人研究而論，不管是最早期朱鋒先生或是民國80年代

20　Cyril M. Harris, *Dictionary of Architeture & Construction* (New York: McGraw-Hill Education, 2000), p.28-29。書內說明，壁鎖就是一種類似桿、線、繩條的金屬構件，用以固定兩個不同的構體，特別是那些作為固定樑樑、磚造物及屋架等等的金屬連結構件；另學者張崑振等人認為壁鎖強度約是未加者的1.5倍。

21　筆者曾在屏東東港鎮福德街戴宅訪得類似「獸首」型態之壁鎖，該宅已於2018年拆除。

建築學者張崑振等人所提，均傾向壁鎖是為減緩地震災損而設置，但依據臺灣中央氣象局地震測報中心資料，臺灣一年有感地震平均約2,000餘次，其中單計1901年至2016年止，116年內就有102次災害性地震。[22]易言之，致災地震幾乎每年都有，而且大小不一，壁鎖如何能應付如此頻繁且規模不一的地震強度？此外，當災害性地震來臨時，幾乎全臺有感，只是災情各地有別，如果壁鎖宅第真有減震防災的功能，為何全臺各地僅在臺灣西南部，尤其是臺南臨海與河港地區，才可見到壁鎖宅第？

關於此點，國外學者派翠西亞‧露絲（Patricia Ruth）所作的研究結論，或許是「壁鎖」作用的最好解釋。其論文指出：在歐洲，許多學者認為「壁鎖」是低窪國家所開發的特殊物件，而英國大雅茅斯（Great Yarmouth）土地產業報告中，甚至直指「壁鎖」是應對土地不穩定性而開發的鐵件。露絲博士研究後也認同此說，認為「壁鎖」能減緩建築物結構變形，尤其是在沙地（sand）或改良澤地（polder）等不穩定土地上建造的建築物。[23]

而這樣的結論恰可在某些已進行修護的臺南壁鎖宅第中得到證實：以陳世興宅為例，在修復過程中，可看到去除掉隔間牆及牆面白灰層後，露出宅第原始結構框架，並可明顯觀察到屋子第

22 中央氣象局地震測報中心網頁：https://scweb.cwb.gov.tw/zh-TW/Guidance/FAQdetail/55。

23 Patricia Ruth Alcock Reynolds, *Transmission and recall: the use of short wall anchors in the wide world*, p.21, 22, 25；另polder在國家教育研究院學術名詞網頁上，定稱為「改良澤地」：http://terms.naer.edu.tw/detail/210144/。

一進前廳及第二進正廳虎邊廂房等處木構門框確有變形跡象，而且察看房子已挖開之地基，發覺其地質正是屬於沙地，除了樑柱底下有磚疊底座支撐外，礎座與礎座之間並無其它強化地基的設施；我們也可發現古宅除了山牆上半部有設置壁鎖外，在前廳入口兩側牆壁「裙堵」內壁磚之間，約每隔83-97公分，就設置一根直立石柱，筆者認為其作用即在強化磚牆橫向抗力，避免屋宇因建在沙地上，磚牆受地基流失、受力不均擠推而傾斜坍塌。

　　然而陳宅在長期地基不穩下，即使壁鎖嵌件鐵材厚達15-20mm，依然因為地基流失導致牆體與桁樑間鐵件因受力不均而斷裂。這些證據不但完全符合國外研究結論，或許也可說明為何壁鎖僅見於臺灣西南部，尤其是臺南沿海地區，如第二章所述，臺灣西南部沿海沙洲及潟湖地形發達，特別是臺南「臺江內海」及「倒風內海」二大內海周圍地區為最，而臺南又是早期臺灣首善之區，臨港地區多經商致富之人，有能力起造大宅第的富家亦最多。在特殊的地理環境及足夠財力下，造就臺南地區擁有最多壁鎖宅第的現象。

　　而除了強化屋架結構功能外，在中西區和平街張宅、麻豆區興民街陳宅街屋及官田區東西庄林宅上亦可發現到，20世紀初期近代匠師亦拿壁鎖作為樓地板的承重強化物，在上開三處宅第的外牆上，均可明顯看到壁鎖未位於山牆上緣，而是在牆面上半部1/3或1/2處，透過牆體，聯結另一側支撐木樓地板的桁樑，不但使樓地板下方的桁樑不易從牆體脫落，而且可分擔桁樑承受的部

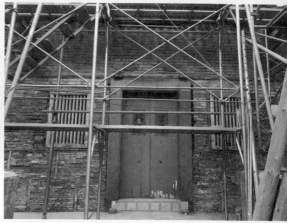

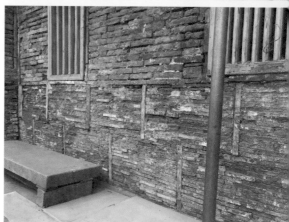

1 陳世興宅前廳變形的門框（臺南文化局／提供）

2 陳世興宅地質屬於沙地（臺南文化局／提供）

3 第一進門廳裙堵以上下交錯方式在磚牆間置入直立石條，強化磚牆橫向抗力（臺南文資處／提供）

4 第一進門廳兩側裙堵示意圖（臺南文資處／提供）

	2
1	3
	4

份重量，從此三例視之，壁鎖強化結構的功能性就更加明顯了。

三、壁鎖型式

文史先賢黃天橫先生於民國55年發表〈臺南的壁鎖〉一文，是最早將壁鎖錨件外觀明確分類的專文。該文將臺南地區壁鎖錨件樣式細分為五種型態，分別以英文字母 T、S、I、X 及 W 為代表，[24] 前文所稱的「鐵剪刀」壁鎖即歸類於 T 型，臺南地區仍存有壁鎖裝置的民居或廟宇，亦常見到 T 型壁鎖，與 S 型及 I 型並列為臺南地區最常見的三大錨件式樣，而 W 型錨件則最特殊少見。以下結合田調實例，先就五類錨件分別說明。

（一）T 型

即俗稱鐵鉸刀（鐵剪刀）型壁鎖。是臺南地區壁鎖中最常見形態之一，其中依鐵材樣式，又可區分為方形鐵材及圓形鐵條二種，「T 型方材」壁鎖多由二根方鐵條組合而成，並將下端併攏，有些甚至將下端修成劍形，上端則多呈羊角或捲弧狀，分向左右

24 黃天橫，〈臺南的壁鎖〉，《臺灣文物論集》（南投：臺灣文獻委員會，1984），頁303-309。

開叉，弧度依壁鎖所在地區不同而略有差異；而「T型圓條」壁鎖則常由整根細圓鐵條彎曲而成，故下端常見二條圓鐵條拗折並列，類同被擠扁的U字，上端一樣分向左右開叉成羊角或捲弧狀。或許因為T型壁鎖上端造型左右對稱之故，大多被置於牆垣中脊桁檁處，並於左右三架桁檁或五架桁檁處搭配兩支或偶數倍之S型壁鎖（多數案例單面牆裝設1T2S共3支壁鎖，少數則在單面牆上裝設1T4S或1X4S共5支壁鎖），但麻豆區林文敏家族現存二房、三房、新四房及八房古厝群，還有麻豆區郭舉人宅甚至雲林縣大埤鄉三山國王廟等，在正廳山牆外側清一色均設置T型壁鎖，未以S型壁鎖搭配。在臺南地區，類似林家、郭家這樣，把全部山牆均裝上T型壁鎖的家屋仍屬少見，而T型壁鎖在所有壁鎖樣式中，製作成本也可能最高，由此可見兩大家族之家業雄厚。

而莊松林先生曾提及，T型壁鎖除了可能與寺廟內之「鏡符」同樣具有鎮妖辟邪之宗教意義外，還特別提到溫陵媽舊廟（約於民國54年拆除）外牆上T型壁鎖是上下顛倒設置，即兩耳在下，尖端（刃身）朝上，與一般T型壁鎖刃身朝下型態完全相反，同樣類似型態的壁鎖，之前僅見於鹿港興安宮旁民宅龍邊山牆上，該壁鎖長約1公尺，寬約80公分左右，屬於少見之大型壁鎖，但已於2014年佚失，[25]而溫陵媽舊廟也早於1965年就被拆除，除此

25 鹿港興安宮旁北側民宅已無人居多時，筆者第一次記錄是2007年，其時仍見類似壁鎖的鐵件掛在外牆上，但因只有單支，其它桁檁對應位置具無壁鎖，且外牆亦只有單面，另一側亦無設置壁鎖，且該鐵件若單以攝影照片放大觀察，並無「扣環」

兩案例外，筆者一直未能訪查到溫陵媽舊廟壁鎖相關照片或其它類似案例，僅有蔡草如先生手繪圖樣，故莊氏所提之倒 T 型樣式可能為臺南地區唯一案例。[26]

　　此外在筆者調查實例中，T 型壁鎖也是臺灣壁鎖最富變化者，若以時間軸而論，早期上面二端單純外彎成「羊角狀」，後來慢慢進化成較繁複之「捲雲狀」，甚至到近代下營地區之 T 型壁鎖還有類「豎琴狀」及「兩圓圈狀」出現，也讓人感受在三百餘年歲月中，從一個單純鐵構件至逐漸轉成為工藝品的變化歷程。

　　而臺灣的 T 型壁鎖是如何發展出來？就筆者個人觀點，T 型壁鎖可能就是仿自倒置的船錨（Anchor），或許一開始尼德蘭人將壁鎖引入臺地時，除了最簡易的 I 型外，即為 T 型（參見頁18，1635 年〈熱蘭遮城與長官官邸鳥瞰圖〉），而且船錨 Anchor 錨柄上給船纜穿過的錨環正如同壁鎖上的扣環，或許給先民甚大啟發，仿製一個 T 型錨件當作插鞘，穿過扣環，正好產生固定嵌件及定位的效果。而後來的百姓不見得瞭解最初製作緣由，但卻認

存在，而且整個鹿港地區只有此孤件，相較臺南府城的壁鎖宅第數量，曾為清代最熱鬧區域之一的鹿港，壁鎖數量如此少得不尋常，筆者亦曾訪探鹿港名家許蒼澤先生所攝 20 世紀中期鹿港最熱鬧中山路街道民宅圖，審視民宅群山牆馬背部分，亦未見任何壁鎖之跡，故興安宮旁民宅上鐵件是否真為壁鎖？筆者認為應保守看待。

26 朱鋒（莊松林），〈鐵鉸刀尺〉，《臺灣風物》，頁 26。莊先生發表該壁鎖專論時，亦於文內附上臺南名家蔡草如手繪臺南市各地屋宅壁鎖圖，從圖看到該上下顛倒之 T 型壁鎖除了方向性相反外，在頂端另畫出一個小圓圈，此種 T 型壁鎖在筆者於臺南各地田野調查中，均未發現類似樣式，該 T 型壁鎖可謂少見之變異型態；但就筆者所搜集資料顯示，在印尼雅加達及尼德蘭阿姆斯特丹地區，仍可見到不少倒 T（或更像倒 Y）型大型壁鎖。

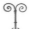

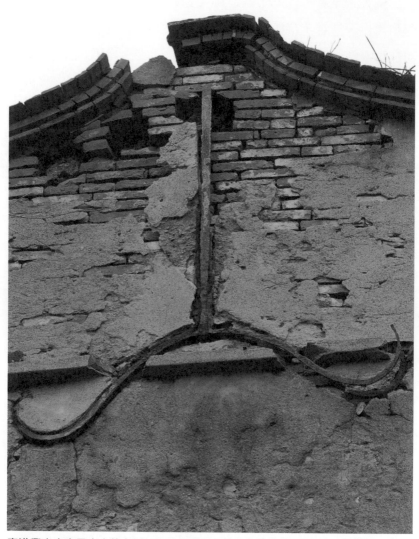

鹿港興安宮旁民宅山牆上倒Y字型之疑似壁鎖（鹿港民宅上該鐵件為當地目前唯一發現類壁鎖之物，但因為是鹿港地區孤件且未見扣環與內部嵌件，故無法斷定是否為壁鎖，該物已於2014年佚失）

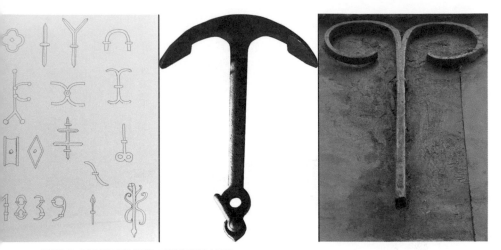

法國各式壁鎖及船錨與T型壁鎖比較圖
左：高燦榮〈臺灣建築「鐵剪刀」的原鄉探索〉所繪法國符隆德荷地區壁鎖錨件樣式
中：船錨及錨身下端纜繩環（取自Google千圖網圖片—無意侵權）
右：臺南祀典大天后宮T型壁鎖，可能是較早期T型壁鎖樣式

同其功用並「祖其制」，於是T型壁鎖造型就一直傳承下來，數百年來即使樣式稍有變化，但基本型態不變，流傳到後期，也因某些地區的T型壁鎖外觀十分類似鉸刀，上半部有左右兩耳，下半部又併成劍形，且是鐵材打製，遂使「鐵鉸刀」之俗稱不脛而走，流傳至今。

（二）I型

此類壁鎖型式最單純，固定方式則有兩種：第一種，可以單

由一根鐵件釘入牆體中，外露的部分直接向下折成 I 形，或再於 I 型鐵條上加上一或二個扣環固定即可；第二種則是直接以 I 型鐵製方材或鐵製圓條穿過嵌件外露於牆體的扣環，頂住扣環與牆體並固定即可。在臺南地區的壁鎖案例中，除了中西區永福路伍宅及民生路王宅二處清一色全用 I 型壁鎖外，有些建物上半部易於顯露的部份採用較華麗的 T 型及 S 型壁鎖，但下半部則採用較簡樸的 I 型壁鎖，數種樣式壁鎖並存，例如中西區和平街張宅和柳營區劉宅，如此設置似乎有節省壁鎖設置成本的考量。[27]

（三）S 型

此類壁鎖在臺南的數量亦多，朱鋒認為 S 型壁鎖係由 I 型變化而來，[28]由於形態上呈現前後彎曲樣式，通常不會出現在中脊桁樑位置，[29]而是左右成對出現在三架桁樑或五架桁樑位置上，設置型態大致可分為兩類：一是沿山牆前後兩坡，順坡向平行設置；另一則是順前後坡與地面平行設置，實例所見，不少建物除了中

27 筆者曾訪談前永康禹帝宮主委王全福先生，其精通民俗宗教儀禮，曾談到民間很少會將鐵鉸刀與尺同置一處，就民俗而言，通常只有辦喪事裁孝衣（麻衣）時會用到此二物，所以此二物合體並非祥兆，而就筆者田調訪查，多數壁鎖可見 T 型及 S 型壁鎖同置一處，但 T 型 I 型同置一處者，卻只有柳營區劉宅及中西區張宅二處，在實例上的確也不常見。

28 朱鋒（莊松林），〈鐵鉸刀尺〉，《臺灣風物》，頁25。

29 筆者在麻豆區謝厝寮173線旁謝宅，發現其在虎邊山牆之山尖設一個 S 型壁鎖，與一般案例不同，但目前也僅發現此一例而已。

和平街張宅山牆上X、S及I型壁鎖，以三種色圈標示

脊桁樑設置一個T型壁鎖外，另僅在三架或五架桁樑處設置一對前後對稱的S型壁鎖。到了近代，甚至可見到僅在山牆前後坡設置S型壁鎖，卻未在中脊桁樑處裝設T或X型壁鎖的實例。至於型體上除了上文提及以方或圓型鐵條拗曲成S型壁鎖外，[30] 亦有兩端尖如牛角，中間粗壯的鐵製S型壁鎖。

30　例北區西華堂壁鎖僅在五架樑上左右設置四支S型壁鎖；新營區鐵線橋通濟宮舊廟　　則僅在三架樑上左右設置二支S型壁鎖，未在中樑位置裝設壁鎖。

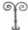

陳世興宅S型壁鎖兩端尖如牛角，中段則屬粗壯

　　另一個有趣現象是，不少建物均會以象徵吉祥的泥塑物覆蓋在T型壁鎖上，刻意遮掩，[31] 但在臺南地區已知壁鎖宅第實例中，會另加泥塑物將S型壁鎖全覆蓋者，數量卻明顯少於T型壁鎖，這種現象背後的原因，也是值得一探究竟。

　　除此之外，S型壁鎖不只是臺南地區獨有，在日本長崎地區也可見到，這可能與臺南和日本長崎在17世紀時，皆為尼德蘭人重要經商據點，同受其文化影響有關。此外，據高燦榮先生訪查歐洲壁鎖所述，歐洲地區壁鎖錨件式樣更多變，除了上述T、I、S型等數種型式外，亦可見到羅馬字母、數字符號及幾何圖形等錨件樣式。由此可歸納S型錨件在中、西壁鎖中原屬常見樣式，

31 例如本市祀典武廟及安平海山館中樑上T型壁鎖都有泥塑遮飾。

應非如朱鋒先生所述，由I型變化而來。

　　而在臺灣，或許S型壁鎖狀似中國傳統工藝品「如意」，象徵吉祥順心，且在傳統民居山牆上，常與卷雲紋飾或「磬」（くーㄥˋ）、「瓶」、「牡丹」等吉祥圖飾同置一處，[32]均含有祈求「平安吉慶」之意，所以有些S型壁鎖因此未再以泥塑物完全遮掩，甚至如前所提，山牆上只單設S型壁鎖，未見其它型式壁鎖，就是看重其蘊含的意義。從這個角度看來，T型壁鎖與S型壁鎖外型，最吻合臺灣民間對於趨吉避邪物的期待，可能因此成為民宅設置壁鎖的樣式首選。

（四）X型

　　為臺南地區較少見的樣式，朱鋒認為可同樣歸屬T型壁（屬於變異式樣）。X型壁鎖又可細分成二種，第一種是用二個方鐵材或圓鐵條同時插入扣環，再於上下兩端分向左右兩側拗成羊角或捲弧狀，製作上較簡易，也比較常見，祀典武廟山牆上X型壁鎖即屬此例；第二種則是將T型壁鎖略加改造，只有下半部尾端向左右兩側翹起，拗成小捲弧狀，該型壁鎖製作安裝時工序和第一種可能相反，即先完成錨件，再製作含扣環的嵌件，待嵌件扣環

32 李乾朗，《臺灣古建築圖解》（臺北：遠流，2003），頁122；康諾錫，《臺灣古建築裝飾圖鑑》（臺北：貓頭鷹，2012），頁131。

圈扣住原錨件後，再將整組壁鎖置入山牆內即完成安裝。

　　雖然X型壁鎖接觸牆壁面積較T型壁鎖為大，所以若要抵抗來自桁樑的橫向作用力時，X型壁鎖功效理論上可能較佳。[33]然而在民俗寓意上，X型壁鎖卻不及T型或S型壁鎖討喜，故數量可能因此明顯少於T型及S型壁鎖；不過X型壁鎖反而較常見於歐洲地區，一般多和T型壁鎖雷同，置於山尖位置上，[34]所以從此點而論，X型是否為T型變異型式，仍尚待討論，但筆者認為，若壁鎖錨件原型來自西方，且目前西方留存下來的壁鎖錨件樣式多為X型，T型壁鎖反而較像是X型的簡易版。

　　筆者曾訪談前永康禹帝宮主委王全福先生，請教其對於鐵鉸刀安於屋外山牆的看法，他回應：根據臺灣民間習俗，鐵鉸刀若安於屋外，尤其刀鋒張開，十分不吉利，會剪傷居住其內的人，使其生活極不安穩。如果從這點判斷，或許臺南各地已知T型鐵鉸刀外觀就有較合理的解釋，為了不引禍入門，所以不是以泥塑吉祥物遮掩T型壁鎖。就是將其改成「X」型，使其不似鐵鉸刀，也不失為一種變通做法，此例尤以和平街張宅的X型壁鎖最為明顯（參見頁100），但也可能因X型壁鎖需要較繁複作工，致使在臺南各地少見其裝設。

33 張崑振、徐明福、張嘉祥、王貞富，〈臺南地區傳統建築壁鎖之研究〉，《建築學報》23期（臺北：臺灣建築協會，1997），頁80、85。
34 山尖：山牆由下至上分別為下鹼、上身、山尖三部分，所以山尖係指山牆最頂端之部份，又稱規尾、歸尖。

（五）Ｗ型

　　為最少見的樣式，黃天橫先生在民國55年〈臺南的壁鎖〉內曾書寫此特殊樣式。他記述：只要站在興文齋前（今臺南市中西區民權路2段152號，現為興文齋幼兒園），往對街民權路119號即可見到。此為黃氏唯一發現的Ｗ型壁鎖，如今對面房舍早已拆除，Ｗ型壁鎖亦已蕩然無存。[35]但後來筆者在田調過程中，於今臺南市善化區一棟半拆老宅上，終於再次發現Ｗ型壁鎖。筆者認為Ｗ型壁鎖可視作Ｓ型壁鎖變異樣式，等於比原Ｓ型壁鎖又多半截，至於為何有如此形態壁鎖出現？筆者推測有三種可能性：一是工匠以為可以藉由加長錨件，增加壁鎖固定的強度，進而使屋體結構更加穩定；二是先製作一長條蛇形鐵件，再分段截斷成Ｓ型錨件，因分截不慎，造成1.5個Ｓ型錨件出現，遂成Ｗ型壁鎖；三是因匠師個人美感而一時心血來潮製作，但因缺乏吉祥或避邪等特殊意涵，且製作成本可能較高，就算是藝術品，也僅是少數個案。[36]

35　筆者曾檢視並翻拍黃天橫先生所攝民權路119號Ｗ型壁鎖，其形態確實十分特殊，與其說是Ｗ型壁鎖，不如稱其為火焰型壁鎖，極像傳統繪畫中流火形態，而且令人不解的是，依黃氏照片判斷，此Ｗ型壁鎖似只有一側，在屋壁後坡另一側相對應位置上的壁鎖，看起來像是較普遍的Ｓ型樣式，故此Ｗ型壁鎖亦有可能是美麗的錯誤，工匠原要製作Ｓ型壁鎖，卻因故變成Ｗ型壁鎖，只好將錯就錯安於牆體上。
36　該處善化區壁鎖老宅除了Ｗ型外，其山尖設置的Ｘ型壁鎖，不但同類案例不多，且該壁鎖造型亦頗具美感，下端向兩側捲起如「羊角」，在羊角末端處又有一個向下小弧形曲折，且錨件上有兩個扣環以加強穩固性（不知內部嵌件為何？），顯見製作用心，且獨具美感。

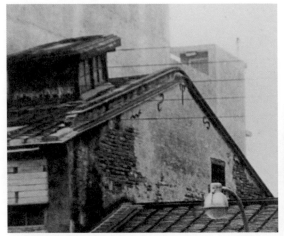

民權路119號W型壁鎖（黃天橫／攝）

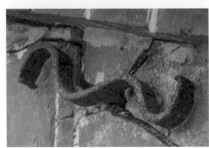

善化區鄭宅W型壁鎖

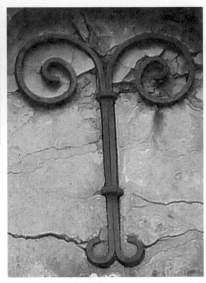

和平街張宅X型壁鎖

壁鎖宅第分布與概況

　　一般百姓建造家屋，除了有一個基本遮風蔽雨之處外，若較有財力者，就會期盼住屋能抵抗颱風、地震等天災，且不容易淪為無情祝融下的爍堆。而根據中央氣象局南區氣象中心近30年統計資料，臺南地區每年雨季集中在5至9月，主要造成災情為7至9月的颱風季及其所引進的西南氣流，[1]換句話說，臺南地區一年有近三分之二時間為乾季，只要能順利挺過颱風季節，對於多雨量可能侵蝕屋體的隱憂，不必過度擔心，反而屋體是否夠堅固、能否防火，才是較重要的考量因素。

　　再者，據學者研究，臺灣歷來大地震都以發生在中南部居多，平均每隔5年即發生一次大地震，[2]可見屋宇防震需求一直存在，況且建房不易，如果財力所及，古人一定竭盡所能以屋宇安全堅固為第一考量。

1　中央氣象局南區氣象中心，網址：https://south.cwb.gov.tw/weather_statistics.html。
2　張憲卿，〈淺談臺灣歷史上大地震〉，《地球科學園地季刊》第10期（臺北：地球科學學會，2019年6月）。

最後，如前文所言，臺灣嘉南沿海地區大多為內海及潟湖地形，尤其臺南地區以古曾文溪出海口（將軍溪）為界，北有倒風內海，南有臺江內海，而且分別往東深達今臺南市六甲、新市、新化、永康甚至中西區（五條港）一帶，這些地區也是漢人來臺最早落腳的地方之一，即使後來內海淤積消失，多出大片埔地可以營生蓋房，但不表示原先地上之水就此不見，而是可能成為地下伏流，持續在臺南市淺地層下流動。再加上淤積而成的埔地多為泥沙地，底下若有伏流，經年累月水流帶動之下，泥沙容易流失，因此如何將房子蓋在此類地質上且堅固持久，成了考驗先民智慧的課題。

總結來說，先民建房之初大致會考量穩固（能抵抗天災侵襲）、耐用（使用年限長）、防火及建築成本等四大要素，依此選擇屋宇型式及建材，若有餘裕再顧及美觀，對房子外觀加以精雕細琢。從這幾點而論，如果能把樑木封在牆體內，防火美觀又容易裝飾外牆的硬山式房屋，似乎較符合有能力起造大宅第且不具高階官位的臺灣人需求，不但與身份地位相稱，而且在靠海、風力強勁地區，硬山式宅第也具備防風功能，是理想的屋宇型式。但若整座大宅均為紅磚建造，因需要大量磚頭，建築成本勢必不斐，[3] 於是臺灣西南部地區除了傳統紅磚大宅外，也採用變通方式，

3 （清）屠繼善，《恆春縣志》（臺北：臺灣銀行經濟研究室，1960），頁45。據成書於光緒20年（1894）的《恆春縣志》記載：「案臺南就地不出杉木，即石料磚瓦，亦不及內地之堅實。當時材料均由福建船政局購運來恆；工匠亦由閩渡海而來。」一

以夯土、土墼磚或礫石作為內牆體，但牆體外面再以薄紅磚封砌的「金包銀」斗仔砌作法（盒子砌），坊間也有人認為這種作法較實心牆體而言，牆面會更有色彩，且光澤變化較豐富。另外，因牆體內外材質不同，溼氣、高溫傳導不易，此種砌築方式也有防潮、隔熱的效果，然而這樣的作法也有缺點，一旦遇到地震或地基鬆軟時，因為土墼磚塊與紅磚分屬不同材質，並未緊密結合，牆體若有部份又是空心狀態，遇到外來作用力時，整座宅第與實心紅磚砌屋相較，更容易產生變形，輕則桁樑慢慢脫離牆體，重則瞬間塌垮。

　　因此若能以鐵製壁鎖作為結構輔助物，扣緊桁樑與牆體，與整棟實心紅磚屋體建築成本相較，應該是一個較能節省成本，又可保障居住安全的兩全其美方案。或許這正是為何從尼德蘭統治期結束後才過60年，壁鎖就可以引領府城民宅潮流，成為黃叔璥來臺時所見「今郡中居民，牆垣每用鐵以束之」的原因。

　　事實上，在筆者田調過程中，常因老房屋歷經多次整修、增建甚至與鄰屋相接，而不易觀察到是否有壁鎖存在。雖然筆者目前記錄到臺灣本島的壁鎖分布地合計約80餘處（參見表4-1），但

句可證，即使到19世紀末期，臺灣不少屋宅磚木等建材仍從中國大陸運過來臺灣；再者工匠亦不少由中國大陸沿海專聘渡臺，臺南不少老宅即有案例可循，雖在福建、廣東等沿海省份老宅雖較少見壁鎖案例（已知福建古田縣可能存有，蔡明峰：2015），但在江西、安徽、浙江及江蘇這些省份就不少，且嵌件樣式與臺灣極相仿，這些匠師們可能外觀沿用臺灣壁鎖錨件樣式，但牆體內看不到的嵌件卻是改用中國樣式。而且這些到臺南及附近地區蓋房的中國大陸匠師，因蓋房而長期停留本地，甚至一棟接一棟蓋，俟熟練壁鎖安設技術後，遂依樣畫葫蘆應用於其它新建宅第上。

實際上臺灣仍存有壁鎖的宅第數量可能更多，而其分布區域目前已知者，最北可能達彰化縣鹿港鎮，最南可至屏東縣枋山鄉，其間由北到南橫跨雲林縣、嘉義縣、臺南市等3個縣市，就已知實例而言，確實與17世紀尼人在臺主要勢力範圍高度重疊，其中數量最多者非臺南市莫屬，佔9成以上。

　　另外統計臺南市各行政區內現有壁鎖建物數量，光麻豆區及中西區就合佔全市已知數量近半，比例相當高，其中麻豆區主要集中在大同街、仁愛街及和平路一帶，該區屬於早期麻豆港邊最繁華聚落之一；而臺南市中西區壁鎖宅第則多分布在康樂街、民權路、國華街、信義街一帶，亦多屬清代五條港區範圍，其它臺南市存有壁鎖建物的地區，過往亦多曾是河、海港地區或其鄰近區域，尤其是上文所提及的「臺江內海」與「倒風內海」及周圍潟湖、港口區。另外，雲林縣、嘉義縣及屏東縣等縣市發現有壁鎖宅第存在的地區，過去亦多具有與臺南市壁鎖宅第分布區類同的地理環境特色。[4] 總而言之，這些壁鎖屋宅大多位於昔日對外貿易的港口聚落區或是潟湖淤積而成的新埔區，從建材運送及文化接觸角度而言，這些地區亦容易透過水運，從外部地區取得杉木、磚瓦等建材，利於建造大宅第，也是過去社會中最容易且頻繁接觸外來文化地區之一。[5]

4　屏東縣有壁鎖建物之九如鄉、東港鎮、枋山鄉亦同，過去不是高屏溪上重要河港聚落就是海邊村莊；雲林縣亦同，有壁鎖之大埤鄉三山國王廟所在地舊稱「太和街」，清代時為北港溪中游繁榮聚落，附近遍布小水道及魚塭。
5　洪國榮、林仁政、彭秀鳳，〈鹽份對福州杉保存性之影響〉，《農林學報》第51卷第

表4-1　臺灣壁鎖分布一覽表（1965-2019年）

編號	縣市別	區域別	壁鎖建物數量	型態
1	彰化縣	鹿港鎮民宅	1	倒T型（疑似壁鎖）
2	雲林縣	大埤鄉三山國王廟	1	T型
3	雲林縣	土庫下庄陳宅	1	T型
4	嘉義縣	布袋鎮莊宅	1	T型（板狀扣環）
5		朴子配天宮	1	I型
6	臺南市	鹽水區	7	T型、S型
7		新營區	3	T型、S型
8		柳營區	3	T型、S型
9		下營區	11	T型、S型
10		官田區	5	T型、S型
11		六甲區	2	T型、S型
12		麻豆區	19	T型、S型、I型
13		新化區	4	T型、S型
14		善化區	3	T型、S型、X型、W型
15		中西區	16	T型、S型、X型、W型、I型
16		北區	3	T型、S型
17		安平區	3	T型、S型

2期（臺中：國立中興大學農學院，2002年6月），頁34。主要由中國大陸沿岸進口之福州杉，質輕而軟，運來臺灣過程中，繫於船後，長時間任海水浸泡，故有防蟻、防腐之效，為本地大宅愛用之建材。

編號	縣市別	區域別	壁鎖建物數量	型態
18	屏東縣	九如鄉龔宅	1	T型、S型
19		東港鎮戴宅、林宅	2	T型、S型、獸首型
20		枋山鄉善餘村沈宅	1	T型、S型
合計			88	共6種型態

註：壁鎖建物數量係以「棟」為單位。例：鹽水區數量為7，代表筆者曾經採訪到7棟壁鎖宅第，但不代表至截稿為止，7棟均尚存（已有2棟被拆除）。

從表4-1可以發現，臺南市可說是現存壁鎖宅第數量最多的區域。如果再細究臺南市各區域壁鎖宅第數量，可發現麻豆區及中西區二地合計數量即佔臺南市總數量40％。因此若要分別論述臺南市各區壁鎖宅第異同，筆者認為可依該類建物所在地區，先劃分成「倒風內海」及「臺江內海」二大區域，其中臺南市安平區、中西區、北區乃至曾文溪以南的善化區、新化區等五區均可歸屬為「臺江內海地區」，而曾文溪以北至八掌溪間，南由麻豆區北至鹽水區，共七個行政區可劃入「倒風內海地區」（參見表4-2）。據此分類方式再分別統計二大區壁鎖總數量，可發現「倒風內海地區」已知壁鎖宅第的數量明顯較「臺江內海地區」為多（比例為50：29），可能是因為兩大區域間現代化開發及受到破壞的程度有別，倒風內海區因發展速度不如臺江內海人口聚集區，因此可能保留較多壁鎖老宅；另外中西區從尼德蘭時期開始，就是臺南精華地區，也是人文更迭最快的地區，過去臺灣歷史上不少大事均在此區內發生，甚至在二次大戰末期也成為美軍轟炸臺

南首要目標，此區有不少建物在1945年3月大轟炸中，都毀於美軍炸彈下，混雜其中的壁鎖宅第自無例外，否則可能有更多壁鎖宅第可供田調採樣。

再從各區已知壁鎖宅第數量來看，臺南市中西區、麻豆區、下營區及鹽水區是現存壁鎖建物最多的四個行政區，而這些行政區所在剛好是尼人治臺至清領時期「臺江」與「倒風」兩大內海的重要港口地區，商業活動最興盛，人民也較為富裕，或許經濟上的優勢，讓這些地區內的居民有能力為房屋加上壁鎖，建造更穩固的宅第。[6]

表4-2　臺南市壁鎖宅第主要分布行政區及數量表
（中西、北區及安平合併為府城地區）

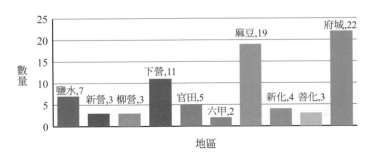

6　張崑振、徐明福、張嘉祥、王貞富，〈臺南地區傳統建築壁鎖之研究〉，《建築學報》23期（臺北：臺灣建築學會，1997年12月），頁83。學者張崑振等人在探查臺南區壁鎖時認為，壁鎖的設置與屋主的財力有很大關係，此點與筆者探查結果相符。在臺南壁鎖宅屋主的生業訪查中，就能訪視資料檢視，7成以上從事商業經營，其餘則有從事公職之地方聞人，務農或是磚瓦業匠師，均有一定財力或是熟悉屋宇建築工法，故建造自家屋宅時，採用壁鎖裝置以強化耐震強度。

一、臺江內海地區

如前文所敘，臺江內海周圍地區建物雖然自17世紀中期已有使用石灰於公共建築上的紀錄，但實際上開始以水泥為建材並應用於公共建築的時間點，應自日治大正4年（1915）完工之臺南廳舍（今國立臺灣文學館）啟始，但當時水泥仍是昂貴建材，一般民居尚未大量採用，至1932年時，臺南市末廣町（今中正路）一帶富經濟力的商家才開始用鋼筋水泥建築街屋，這類材料始逐漸成為臺南民居選用的建材之一，但若論及大量普遍使用，應該是在1950年代以後。[7]也就是說，傳統以磚瓦、木石等為主的建材在1950年代後，漸退出民宅主流建築行列，同樣的，主要用於聯結磚頭與木樑的壁鎖，在1950年後，也跟著逐漸消失於臺江內海地區。[8]

實際上臺南市各地目前所發現之壁鎖老宅約有80餘處，為了進一步探討與比較，應以尼德蘭人最初所定海域範圍為界，將曾文溪以南列為臺江內海區，而曾文溪以北歸為倒風內海區，並分

7　陳拓男、張嘉祥，〈早期混凝土構造與修復〉（南投：臺灣工藝研究發展中心，2003），頁2-7；另臺灣最大水泥供應商「臺灣水泥」公司成立於1946年，但至1957年始有第一期擴建，而10年後至1967年卻已進行第三期擴建，可見1960年以後臺灣水泥需求開始明顯增加，除了各式公共建築外，此時期來自民間的需求也明顯提昇。

8　麻豆區護濟宮廟山牆有裝設壁鎖且設置時間為1956年，應可作為臺南區最後設置壁鎖的屋宅代表。

別陳述與比較兩大區域內壁鎖宅第的異同。

　　筆者也發現，因臺江內海陸浮，整體地理環境改變，導致族群聚落隨之消長，此種現象尤以臺江內海東岸各聚落最為明顯，有些舊聚落雖至20世紀後始沒落，但透過壁鎖宅第的定位與探索，或許能再次喚起大眾對這些舊聚落的記憶。

　　以臺南市五條港區為例，1823年後臺江內海雖然持續陸浮，但新港墘港仍是五條港中持續運作且仍保有旺盛經濟活動的港口，直至20世紀初期才完全喪失航運之利，[9]但或許是因為此區域過往旺盛經濟活動所帶來的富庶之利，該區也是「臺江內海」範圍內，已知最密集且最後保有裝設壁鎖風氣的區域，從此區再往西至安平舊聚落為止，中間曾為廣大內海區的範圍內，再無發現其它壁鎖老宅存在。

　　綜上所言，單以臺江內海區而言，在時間軸上，此區壁鎖建物早自1634年尼人建成熱蘭遮城開始，即陸續出現在此區域內東西兩側港口及鄰近地區，一直持續到20世紀初期為止；再細究壁鎖宅第在此區內的實際分布區，主要範圍東從新化區開始，西至安平區為止，南到今中西區的南端（中西區大仁街），北則是至善化區中山路一帶（舊稱灣裡街），在這片區域內，只要是曾經有旺盛商業活動的聚落且鄰近港口或河流，就有機會尋得壁鎖蹤跡。

9　蔡世明，〈編修家譜後的一些省思〉，收錄於中國閩臺緣博物館編，《海峽兩岸譜牒文化研究》（北京：九州出版社，2014），頁98。

在筆者陸續進行壁鎖宅第訪查期間（2009-2019），此區10年內已知裝有壁鎖的宅第被拆除或改建者就達5處以上，約佔筆者此區已調查總數20%，而朱鋒、黃天橫等前賢於民國50年代中期在臺南市區訪查之壁鎖建物，包含其所記錄之開元寺、溫陵媽舊廟、民權路119號民居及吳姓宗祠等處之壁鎖亦均已消失，其原因包含整修、覓地重建、建物拆除及遭祝融之禍等，其數量亦佔二位前賢所調查總數20%。尤其1950年代後，建物多已改用加強磚造或鋼筋水泥取代傳統磚、石結合木樑建築法（本市中西區為臺南市住商精華區，都市更新速度更快），新式建築料件也逐一引進（例如「螺栓」的使用），壁鎖在新式建築中可能因效能不符需求而快速消失。此外，在1945年3月太平洋戰爭末期，臺南市中、西區精華區域曾被美軍無差別大轟炸，毀屋無數，如前所言，或許其中也有不少壁鎖宅第毀於美軍大轟炸中，[10]否則時至今日，也許能發現更多壁鎖宅第，更有助於釐清過往壁鎖老建物的發展脈絡。

10 「美軍轟炸任務月報：321BQ, March 1945」，網址：
http://gis.rchss.sinica.edu.tw/GIArchive/?page_id=764。五條港區分別是新港墘港、佛頭港、南勢港（北勢港）、南河港與安海港，其大致範圍約在今臺南市中正路以北，新美街以西及成功路以南區域，而依據美軍1945年3月轟炸任務月報，預定轟炸區就是在中正路以北、成功路以南及青年路與民權路交叉口以西的區域，可謂五條港區全在轟炸範圍，而目前田調所訪查得之原臺南市區壁鎖老宅，多數亦集中在北至信義街，南至大仁街，東至公園路此塊區域，與美軍轟炸區存有高度重疊。

（一）府城地區

1. 中西區（五條港）

(1) 孔廟（大成殿）─S 型 4 支（約 112 公分）

　　臺南孔廟是臺灣第一所官辦學校。明永曆 19 年 8 月（1665）鄭經接受諮議參軍陳永華建議，於承天府寧南坊鬼仔埔興建「先師聖廟」及「明倫堂」各一座，歷時 5 個多月，隔年正月落成，這也是臺灣孔廟最早建築紀錄。[11]

　　清康熙 24 年（1685）巡道周昌與知府蔣毓英改建先師聖廟為臺灣府學，[12]同時設立大成殿、東西兩廡祭祀先賢先儒，並改名為「先師廟」，此外尚於北邊設「啟聖祠」、南方設「欞星門」，並增設泮池與衙齋。

　　康熙 39 年（1700），巡道王之麟重修廟宇，並在大成殿左邊重建明倫堂與堂後的龍亭庫；康熙 51 年（1712）臺廈道陳璸大修孔廟，再興建名宦祠、鄉賢祠、六行齋、六德齋於啟聖祠旁；又修築獻官齋、宿房、藏器庫、庖湢所於兩廡下；欞星門兩旁另新建文昌祠、土地祠、外設禮門，義路、大成坊及半月形泮池與牆

11　（清）江日昇，《臺灣外記》卷六（臺北：臺灣銀行經濟研究室，1958），頁 236。江日昇只有記錄到永曆 19 年孔廟首建而成，但建物本身規制、樣式均未記載，如果依照歷代孔廟修建紀錄而論，現時臺南孔廟型態與 1665 年初建時樣式，恐怕完全不同。

12　巡道：為清代官名，其職務主要為巡察州、府、縣的政治、司法等方面的狀況；知府：清朝官員，為清代行政區畫分中，「府」級的最高長官，當時臺灣層級最高的官員為臺廈道臺，統管臺灣府及廈門廳，而臺灣府知府實為臺灣本島最高行政官員。

垣，後又新建六藝齋、教官廨舍、朱文公祠等，至康熙54年
（1715）再仿福州府學奎光閣形式，興建文昌閣、官廳，外以大
成坊及圍牆為界，孔廟的規模至此大體具備。[13]

康熙58年（1719）時，巡道梁文煊認為大成殿太過簡陋，無
法彰顯崇聖大朝的風範，遂肩負修繕費用，委請王士勤規劃，將
大成殿的格局改為重簷歇山式，與中國多數地區相同格局。隔年
陳文達編纂的《臺灣縣志》甚至附有文廟圖，記載了當時孔廟整
體配置。[14]

從陳璸大修孔廟後，又隔了近40年，期間雖偶有修繕，但又
漸趨破敗，所以乾隆14年（1749）時，巡臺御史楊開鼎再度號召
地方仕紳捐錢出力重建孔廟，費時兩年整建完大成殿、兩廡、五
王祠、文昌閣等處，並增建西大成坊，更在原欞星門前增設石坊
以護泮池，訓學廨（ㄒㄧㄝˋ，辦理公務處所）也在這次重建中
設立；[15]再隔20餘年，至乾隆42年（1777）時，臺灣知府蔣元樞
第三度大修孔廟，除再次將大成殿重新整修外，也在東大成坊外
增建石造泮宮坊，並重建欞星門、文昌閣，臺灣府學署也在此一
時期建立。所以這段時期可謂臺南孔廟的極盛時期，不論是「左

13 （清）陳璸，〈重修府學碑記〉，收錄於范咸，《重修臺灣府志》（臺北：臺灣銀行經濟
　　研究室，1961），頁681-683。
14 （清）陳文達，《臺灣縣志》（臺北：臺灣銀行經濟研究室，1961），頁78。
15 （清）楊開鼎，〈重脩府學碑記〉，《臺灣南部碑文集成》（臺北：臺灣銀行經濟研究室，
　　1966），頁49-51。

學右廟」或是「前殿後閣」，規模均十分完整。[16]乾隆56年時（1791），知府楊廷理又再次修建大成殿及文廟缺漏設施，[17]然而在嘉慶至同治年間因暴雨、大地震等天災因素，[18]孔廟又逐漸崩壞。

　　至日治時期，孔廟曾一度作為日軍病院、屯駐所、公學校校舍，也在此時，原孔廟的「廟學」合一功能逐漸喪失，孔廟轉成為純民間信仰及儒教建築，而超過百年未大加修繕，廟宇更是嚴重損壞，直至大正6年（1917）才由臺南仕紳出資進行解體修復，並重建泮宮坊，而文昌祠、朱子祠、欞星門、學署及萬仞宮牆則因地震傾倒，不再重建。日治末期，孔廟受到第二次大戰美軍轟炸波及，再次嚴重受損，戰後初期臺南市政府才分批修建。現今孔廟的形態是在民國74年後歷經4年的時間大幅修建而成。[19]

　　今日孔廟只有大成殿左右山牆上可見S型壁鎖，依上文所敘，現今所見的歇山重簷式大成殿最早建於康熙58年（1719），到日治大正6年（1917）解體修復為止，其間至少經歷4次以上修繕，而今日殿上所見的壁鎖，筆者推測可能是巡道梁文煊重建時才安置其上，若真是如此，則大成殿山牆上的壁鎖至今可能已有

16 （清）蔣元樞，〈重修臺灣府學圖說〉，《重修臺灣各建築圖說》（臺北：臺灣銀行經濟研究室，1970），頁13-14。
17 （清）楊廷理〈重新文廟碑記〉，《臺灣南部碑文集成》（臺北：臺灣銀行經濟研究室，1966），頁150-153。
18 例清同治元年（1862）舊曆5月11日，臺南官田區曾發生強震，後世學者估計規模達芮氏6.6，造成8735間以上民房全倒。參見「1862年臺南地震」，維基百科，網址：https://zh.wikipedia.org/wiki/1862年臺南地震。
19 〈臺南孔子廟〉公告資料，國家文化資產網，網址：https://nchdb.boch.gov.tw/assets/overview/monument/19831228000007。

300年以上歷史，且其時間點符合壁鎖裝設風氣流行的年代，也就是前文敘及黃叔璥於康熙61年（1722）《臺海使槎錄》中所錄「今郡中居民，牆垣每用鐵以束之」的年代。

大成殿山牆上S型壁鎖測量長度約112公分，寬度約28公分（實測）。錨件部份由方形條狀鐵材打造，鐵材穿過扣環後，先筆直向兩側各延伸30公分左右，再分別向上、下彎曲成捲雲貌，而扣環亦為方型鐵材製成。依孔廟S型壁鎖位置研判，其內側連接於桁樑與附壁柱共同結合點上，此種聯結方式可同時強化桁樑、附壁柱與山牆的結合，避免屋宇變形或山牆倒塌，[20]相較於同樣具備歇山重簷山牆之祀典武廟正殿而言，孔廟兩側山牆山尖位置缺少一組壁鎖，而此處無壁鎖之可能原因有二：其一可能是在歷代修繕中移除，其二可能是一開始另有考量而未裝設，究竟是何者，尚待考查。

(2) 祀典武廟—X型2支（約100公分）、S型4支（約100公分）

祀典武廟位於赤嵌樓南方，又稱大關帝廟，清雍正5年（1727）奉旨列入祀典，是臺灣唯一列入官方祭典的關帝廟，與同列入祀典的孔廟，一文一武相互輝映。

祀典武廟相傳亦興建於明永曆19年（1665），原為鄭經時代

20 孔廟壁鎖是國內少見同時連結附壁柱的施作方式，絕大部份都是連結在桁樑或樓地板支撐桁樑位置，而這樣作法接近中國徽派建築，但卻又不似徽派的壁鎖，從上而下以多支壁鎖聯結附壁柱。

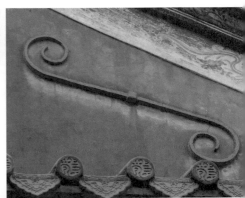

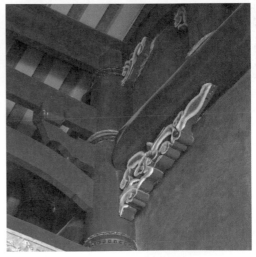

1　孔廟大成殿龍邊山牆外觀
2　大成殿龍邊山牆Ｓ型壁鎖
3　孔廟大成殿山尖處無壁鎖跡象
4　壁鎖內側即直、橫向附壁柱交會

於承天府所修建的古建築之一，[21]依據清代嘉慶12年（1807）臺灣
縣知縣薛志亮主修《續修臺灣縣志》紀錄，祀典武廟在康熙29年
至嘉慶12年間（1690-1807），總計107年之內共整修9次，分別
是康熙29年（1690）臺廈道王效宗重修、康熙53年（1714）巡道
陳璸重修、康熙56年（1717）里人糾眾改建、乾隆3年（1738）
巡道尹士俍重修、乾隆31年（1766）巡道蔣允焄重修、乾隆42年
（1777）臺灣知府蔣元樞重修、乾隆54年（1789）知府楊廷理重
修，以及嘉慶12年（1807）知縣薛志亮重修等8次，[22]再加上余文
儀於乾隆25年《續修臺灣府志》內亦錄有「乾隆17年，臺灣道金
溶重建」1次紀錄，平均每12年即有一次修繕。另據日人相良吉
哉《臺南州祠廟名鑑》所記，武廟（關帝廟）於道光20年（1840）
曾被大火燒毀，隔年（道光21年）由紳商阮自元捐金重修，然後
在同治9年（1870）時又受損於震災，再由李祭瀛捐金重建，《臺
南州祠廟名鑑》內所載最後一次重修紀錄則是在日本明治38年
（1905）。總計由初建至20世紀初為止，240年（1665-1905）內祀
典武廟至少修繕12次以上。日治大正14年（1925），臺灣總督府
進行市街改正，祀典武廟因街道拓寬面臨拆除，後經臺灣總督府
技師栗山俊一勘察建言及地方仕紳、商家與信眾抗爭，最終主體

21（清）陳文達，《臺灣縣志》（臺北：臺銀經濟研究室，1961），頁209。該書僅記載
　偽時建；（日）相良吉哉，《臺南州祠廟名鑑》（新北：大通書局，2002），頁21。該
　書則是直接記載武廟創建於清康熙29年（1690）。
22（清）余文儀，《續修臺灣府志》（臺北：臺銀經濟研究室，1961），頁328。

建築保留，但廟龍邊外牆及官廳仍無法保留，成為現在的樣貌。

　　祀典武廟坐北朝南，目前為三開間三進兩廊式的廟宇建築，最大特色是前後綿延66公尺的朱色山牆。因為包括起始三川門的燕尾脊頂、初拜殿的硬山馬背、接下來拜殿的捲棚歇山頂、正殿的歇山重簷頂、以及後殿的硬山燕尾脊頂，一路高低起伏有致，層疊變化豐富，可謂集諸多傳統建築屋頂樣式之大成。

　　而在正殿兩側歇山重簷山牆上即各有1個X型和2個S型的壁鎖，考證過往建廟史，此歇山重簷正殿有二個時間點可能設置壁鎖，一個是康熙56年（1717），依據陳文達《臺灣縣志》記載，初建成時「棟宇華麗，工巧異常，大非昔比」；另一個時間點則是歷經武廟周圍六條街大火後，於道光21年（1841）的重建工程，此時期格局明顯有變動。第一時間點若是對照前述孔廟歇山重簷式大成殿修建時間（康熙58年），二者只差距2年，而且S型壁鎖樣式極為相似，只差在末端捲尾弧線；而第二時間點據孫全文教授在《祀典武廟研究與修復計畫》文中判斷，正殿應是保留乾隆42年蔣元樞〈重修關帝廟圖說〉中所繪之正殿。[23]換句話說，在道

23 孫全文，《祀典武廟研究與修復計畫》（臺南：臺南市政府，1987），頁13-17；孫全文，《祀典武廟修復工程—施工過程紀錄報告書》（臺南：臺南市政府，1996），頁175。依據孫教授施工過程紀錄報告書所載，在修復武廟過程中，發現武廟正殿西側山牆有傾斜龜裂現象，導致正殿大木構架位有輕微變位情形。孫教授認為可能是地震造成此情形，但筆者以為若是地震影響，整間廟結構應會同時受到破壞，而不單只是西側山牆，而武廟所在赤嵌地區本就是臺江內海東緣港邊，原為海邊沙地且地下水脈豐富，有可能地下有伏流或地質鬆軟等原因，地層下陷才導致單側山牆傾斜龜裂，也間接印證外國「壁鎖」用於強化沙地或圍塘上建築結構之說。

光20年大火中，正殿並未被焚毀，但因為後續募得資金不足，重建工程有可能削減或修改正殿格局，並進行局部修繕，而壁鎖高懸山牆之上且牽涉廟宇主要結構，筆者認為若在康熙56年時未安設壁鎖，即可能在道光21年時將「壁鎖」作為補強物件加裝於正殿兩側山牆上，以穩固正殿結構。總而言之，武廟正殿山牆上壁鎖若與孔廟大成殿都是同一時期裝設，便能呼應黃叔璥「用鐵以束之且祖其制」之說，且除外在錨件外，日後若有機會確認內部嵌件係承襲自尼德蘭銜鐵樣式，就可以成為「壁鎖傳承自尼德蘭時期」此說法之有力佐證。

　　仔細觀察現今武廟壁鎖，可以發現其亦由方形鐵條彎曲而成。X型壁鎖位於山尖稍下方位置，錨件由兩個方形鐵件插入扣環組成，方型鐵件上、下端再分向左右拗折成彎鉤，整體外觀形似X型字母。另外龍邊山牆的X型壁鎖扣環處尚有泥塑畫卷作裝飾，並善用X型壁鎖的形態，加上飄逸絲帶泥塑美化，但該處龍邊X型壁鎖上下並非十分對稱，中間疑似有斷裂跡象，而虎邊壁鎖扣環處現今就全無任何泥塑裝飾物（原有葫蘆狀泥飾，已剝除），呈現原始X型樣態；S型的壁鎖亦由方形鐵件組成，與垂脊平行，[24] 兩端分別向上、向下彎曲，除此之外不另加任何泥塑裝飾，S型壁鎖中間扣環亦為方形鐵材製成，與孔廟大成殿S型壁鎖扣環樣式相同。

24 脊墜，位於山牆山尖處的裝飾。李乾朗，《臺灣古建築圖解事典》（臺北：遠流，2003），頁78。

```
1
    2
3
    4
```

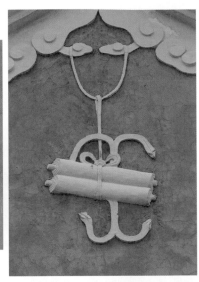

1　武廟S型壁鎖

2　武廟龍邊X型壁鎖

3　民國80年，武廟沒看到X型壁鎖位於山尖處（翻攝於孫全文《祀典武廟研究與修復計畫》）

4　武廟去除大成殿山牆粉刷層後，X型壁鎖及S型即明顯露出（翻攝於孫全文《祀典武廟修復工程—施工過程紀錄報告書》）

(3) 祀典大天后宮—T型2支（約100公分）、S型4支（約100公分）

　　祀典大天后宮舊稱「東寧天妃宮」，原為南明寧靖王朱術桂園邸，因寧靖王號「一元子」，故又稱為「一元子園亭」。康熙23年（1684），因施琅感念媽祖恩德，以其在平臺過程中屢顯神蹟為名，奏請康熙帝晉封天妃媽祖為天后，遂改稱為「天后宮」。

　　若從天后宮的前身「寧靖王府」時期起算，天后宮大約初建於明永曆17年（1663）鄭經迎寧靖王朱術桂來臺時，[25] 入清後，施琅部將吳英約於康熙23年修建天后宮，當時整建好的天后宮已有戲樓、正殿、後殿及僧寮等建物，並非單純王府宅第。[26]

　　至乾隆5年（1740），鎮標左營遊擊石良臣重修天后宮，並於後殿建左、右兩廳；乾隆30年（1765）時，知府蔣允焄再次重修，並設置官廳、更衣亭等處。根據余文儀《續修臺灣府志》記錄，此次修建為自吳英整建為宮廟以來，第一次全廟整建，[27] 至乾隆40年時（1775），臺灣道蔣元樞亦集資大修天后宮，共歷時4年始竣工，後於乾隆49年時（1784），臺灣知府孫景燧亦曾主持重修工程，後至嘉慶元年（1796），府城仕紳亦曾聯同住持僧侶募款整修，無奈嘉慶23年（1818）時遭逢祝融之災，此次災後重建可能

25 （清）連橫，《臺灣通史》（臺北：臺銀經濟研究室，1962），頁733。其載：「十八年春三月，經奉術桂渡臺，築宮西定坊，供歲祿。」

26 （清）季麒光，〈募修天妃宮疏〉，《蓉洲詩文稿選輯‧東寧政事集》（香港：香港人民出版社，2006），頁127-128。季麒光為臺入清版圖後，首任諸羅縣令，其載：「東寧天妃宮者，經始於寧靖王之捨宅，而觀成于吳總戎之鳩工也。」

27 （清）余文儀，《續修臺灣府志》（臺北：臺銀經濟研究室，1962），頁328。

受限於經費，因此三郊主導，先整修觀音殿、更衣亭及門廳等處，共歷時二年半完工。半年後（道光元年）旋即展開正殿、後殿、三川門及步廊、正殿大媽神像等處整修工程，再歷時4年完工；再隔5年後（道光9年），由總兵劉廷斌接力第三次整修工程，至道光10年終於重修完成，此次整修，前後共歷12年以上，也奠定今人所見之規模。

咸豐6年（1856），廟宇又逐漸舊損，再由官員、各地郊商及府城郊鋪等共同捐資贊助重修，時隔9年至同治4年（1865），三郊及鷲嶺鄭謙光等人再度募款重修，[28]此後至清朝結束在臺政權前，因傳統三郊此時在外國郊商競爭影響下財勢漸衰，漸已無力維持廟務，期間甚至曾發生民眾鳩佔廟庭搭建草寮的情事，可見廟務之衰敗。[29]

總結上文，細數歷來天后宮最重要二次修繕，一次為乾隆40年時，臺灣道蔣元樞歷時4年之大修，另一則是道光10年時，經歷祝融災後的12年大修。據相關考證，第二次大修時外觀結構並未大幅改變，但內部配置卻變動頗大，主要原因為發生火災時，已將原中殿及後殿全數燒毀，內部神像跟著付之一炬，[30]所以災後重建時，遂將正殿往後移往原中殿位置，而原正殿反成拜殿。[31]而

28　曾吉連，《全臺祀典大天后宮誌》（臺南：全臺祀典大天后宮，2018），頁45-50。

29　〈天后宮廟庭禁築草寮碑記〉，國家圖書館「臺灣記憶」，網址：https://tm.ncl.edu.tw/article?u=014_001_0000006783。

30　不著傳人，《臺灣采訪冊》（臺北：臺銀經濟研究室，1959），頁44。

31　毛紹周，〈真實與想像的空間交錯：以臺南大天后宮的建築形制及功能為例〉《臺灣

本文所關注的壁鎖恰好就位在拜殿及正殿間兩邊山牆上，其中拜殿龍邊山牆上可見一支 T 型壁鎖，而正殿山牆屋頂前後兩坡則疑似各有一支 S 型壁鎖（外觀以泥塑美化）。換句話說，現時拜殿連同其上的 T 型壁鎖，最晚可能裝設於乾隆 40 年（1775）以前，而正殿山牆上疑似 S 型壁鎖則可能設置於道光 4 年（1824）以後，二者相差 50 年，且就其型式觀之，拜殿上的 T 型壁鎖造型較古樸，為單支一體成型，在扣環以上約 10 公分處，才分叉成左右兩角；而大天后宮的 S 型壁鎖與隔鄰武廟相較，錨件線條較圓潤流線，不似文、武廟 S 型壁鎖般，主要錨身呈現筆直線條，至兩端處才捲曲成弧型，另外現時正殿山尖處有泥塑花草紋飾，但單就其外觀而言，看不出有任何壁鎖安置其內，但是否有設壁鎖，只能留待日後大天后宮整修時，才有機會檢視了（筆者於 2009 年觀察拜殿龍邊山牆時，當時因有民居擋住，並不知道牆上藏有一支 T 型壁鎖，但筆者當時已思考大天后宮與祀典武廟若是同時期建物，應該也有壁鎖才是，而後因民居於 2017 年 12 月底拆除，該壁鎖才順利得見，並驗證筆者心中所想）。

史研究》21 卷第 2 期，中研院臺灣史研究所，2014 年 6 月，頁 20-26。毛氏主要引蔣元樞〈重修臺郡天后宮圖說〉所錄及現狀比對，發覺在蔣氏之天后宮圖說內，第二進明顯為正殿，但現時正殿卻為第三進，並針對此空間安排提出推測。拜殿：拜殿是正殿祭祀空間的延伸，是信徒準備禮佛的場所。

大天后宮現今拜殿Ｔ型壁鎖及正殿Ｓ型壁鎖所在位置暨全景圖[32]

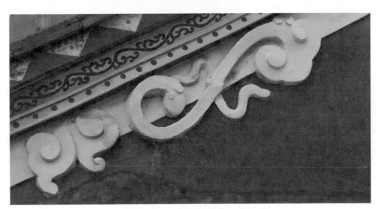

大天后宮正殿龍邊山牆前坡紋飾，內裡疑似藏有Ｓ型壁鎖

32 照片上圓圈為作者李志祥標示，後文由作者拍攝照片且附標示者亦同，不再另行加
　註。

從釘子到鐵剪刀：臺南壁鎖300年的華麗轉身

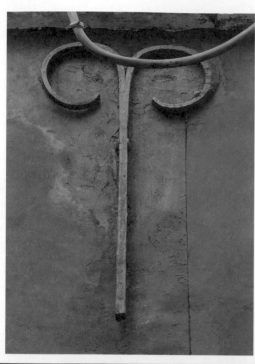

大天后宮拜殿山牆Ｔ型壁鎖，扣環在照片上不明顯，似已消失

大天后宮拜殿內Ｔ型壁鎖聯結處，顯示裝設在主要結構位置上

(4) 民生路王宅—I 型 4 支（原有 5 支，約 60 公分）

　　王宅位於民生路一段巷內，屋齡約98年（建成於1922年）為兩層樓磚木建築。[33]除了二層樓主建築物外，在其前方（西向）尚有一幢磚瓦平房，民宅山牆採用菱形馬背，[34]且第二層樓前、後均開有兩扇長方形大窗。

　　筆者於2009年初訪查時，前山牆（西向）上有3個I型的壁鎖，後山牆（東向）則有2個I型壁鎖，但至2019年再訪查時，因屋舍整修，後山牆山尖的I型壁鎖已不見蹤跡，只留下明顯水泥塗抹痕跡。該宅之I型壁鎖就外觀而言，為一長條鐵材，未能明顯區分出嵌件與錨件，鐵條直接深入牆內與屋樑結合，剩餘露在山牆外的鐵條則往下拗折成I字型，未見扣環或其它鐵釘加固，與一般I型壁鎖以鐵條穿過牆體，並以扣環栓住嵌件有所差異。

(5) 和平街張宅—X 型 2 支（約 60 公分）、T 型 2 支（約 60 公分）、S 型 8 支（約 45 公分）、I 型 12 支（上層 2 支長約 60 公分，下層 4 支長約 90 公分）

　　張宅位於中西區和平街，即民國54年朱鋒先生〈鐵鉸刀尺〉一文中委請蔡草如先生協助繪記的「牛磨後樓房」。和平街舊稱「頂南河街」，在謝金鑾《續修臺灣縣志》內記為「外上南濠街」，[35]

33　建物完成日期，參考內政部地政司「地籍圖資網路便民系統」，網址：http://easymap.land.moi.gov.tw/R02/Index#。

34　高燦榮，〈臺灣民宅屋頂之型態（下）〉，《臺灣文獻》第26卷第2期（南投：臺灣省文獻委員會，1970），頁192。

35　（清）謝金鑾，《續修臺灣縣志》，頁10。

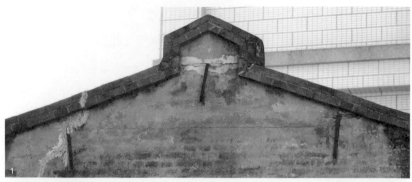

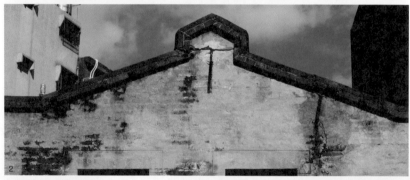

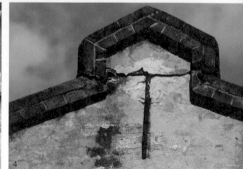

| 1 | 王宅前山牆3個I型壁鎖 | 3 | 王宅於2019整修後現狀 |
| 2 | 王宅後山牆2個I型壁鎖 | 4 | 王宅山尖壁鎖無扣環 |

南河街在早期五條港商業鼎盛之時即是倉儲和苦力集中之地，清領、日治時期亦為出入大西門的要道，因此曾有段時期妓院與花樓林立，又稱為「花街」，時至今日，和平街上仍可見到小旅社設於此地。[36]

據張宅後人張世良先生說，以前船仍可以行駛至民權路底，所以商賈旅戶有不少人選擇在和平街落腳，因本地距離河港不遠，易於進出貨物，而進出貨物更少不了碼頭工人協助搬運，因此本地早在百年前即已人聲鼎沸，十分熱鬧。

因此他的曾祖父張江攀藉此地利之便從事進出口生意，往來於臺灣、日本、大陸之間，張氏所經手的商品主要以南北貨為主，從番仔火（日治時期稱為「燐寸」）到海產、香菇、藥材都是他們經營的項目，至其父親時，則成為從事菸酒專賣的批發商，每次菸酒價格漲跌變動前，家中總聚集許多中小批發商、零售商，或是詢價、或是批貨，人來人往十分熱鬧。[37]

據張先生表示，張宅為曾祖父所建（建成於1917年），[38] 張宅建材主要為磚頭與木柱，從第一進立面觀之並不覺特別雄偉華

36　蔡松勳，〈五條港區居民生活方式與社區空間利用關聯之研究〉（臺南：國立臺南大學鄉土文化研究所碩士論文，2000），頁48。

37　據筆者調查，張世良的曾祖父即為20世紀初期府城商界聞人張江攀（生於1869年），為日治時期府城三郊組合末代副組合長，也是臺南商協的副會長，在商業經營上極為成功，其所開設的「永茂商行」為海產、罐頭卸商（大批發商）及代理當時日本最大「大同燐寸株式會社」的臺灣南部特約商（「燐寸」為日名，即是火柴），因此累聚不少財富，也於壯年48歲時，營建規模恢宏的張宅。

38　據查，該屋屋齡約103年，建物完成日期係查閱內政部地政司「地籍圖資網路便民系統」而得。

麗，但宅第的縱深卻很長，前後共有三進，約有25公尺長，符合早期街屋型態，如此格局除了作為住家之外，還能兼具辦公及貨物貯藏之用。

　　張宅在初建成時是當地大宅，屋簷相連，屋體呈狹長狀，共可分為前中後三大區域：第一進是兩層式的日式洋樓建築，一、二樓層之間以木板及木樑相隔，一樓出入口現裝有鐵捲門，看似與現代的樓房並無兩樣，曾有整修過；而第二進房舍雖保持舊有風貌，不過木頭遭蟲蛀及磚石毀損的程度相當嚴重，基於安全考量，屋主已將其出入口封住，不讓人進出。而從第二進屋宇開始，在兩邊山牆山尖處即有裝設T型壁鎖，但較特別的是第二進屋宇前、後坡下卻未如傳統般，裝設S型壁鎖。

　　最後一進屋宇與前二進房舍間以天井相隔，且第三進屋宇左右兩側的山牆即各有1個X型、4個S型及6個I型的壁鎖，可說是臺南地區壁鎖樣式最多且精美的大宅之一，其中X型與S型壁鎖均由方型鐵件打造，而X型壁鎖是由左右兩個鐵件共插入扣環所組成，且罕見的以兩個扣環分上下固定，其形體上半部左右鐵件成螺旋狀，下半部則外捲成2個小鉤；[39]另S型壁鎖則是分布於屋頂前後兩坡下側各2個，其樣式優美，捲圈特多，狀似今日之蚊香圖樣，可謂臺南地區最美S型壁鎖之一，而其中間扣環並不

39 呼應前文禹帝宮主委王全福的說法，筆者以為張宅山牆山尖處原亦為T型壁鎖，但擔心招煞，故在T型壁鎖末端向左右翹起，捲成二個小弧，變成X型壁鎖，但乍看之下，仍不脫T型壁鎖型態。

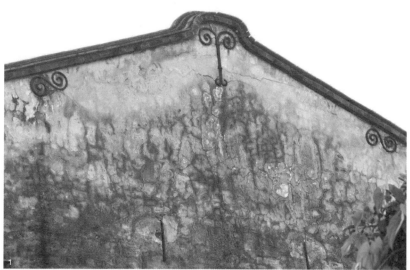

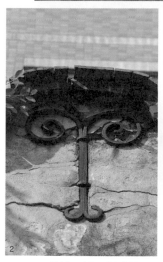

1　張宅X及S型壁鎖
2　張宅X型壁鎖
3　張宅S型壁鎖
4　張宅I型壁鎖，中間不用扣環，改以方型鐵釘固定

明顯，厚度不大，乍看如同只有一塊薄鐵片包覆，但細看仍可察覺其為方型鐵件；最後 I 型壁鎖位於山牆中層及下層部位，上層只有 2 支，下層則有 4 支，上層壁鎖錨件長度約 60 公分，下層則長達 90 公分以上，顯然其對應內部樑柱應是閣樓及一、二樓間木製樓地板的桁樑，因內部地板承重不同，故此處 I 型壁鎖數量及長度可能因此有別。另較特別的是 I 型壁鎖中間並未見到扣環，而是以方型鐵釘穿過 I 型錨件及牆體，直接跟桁樑結合在一起。

而在第三進屋宇內尚存有一口古井，可能房子底下離水脈很近，經詢問張家後人，說早期印象中，房子旁的確有水流經過，但今早已不復見！若是如此，則張宅亦可能因距離水脈近，在建屋之初擔心房子日後地基不穩致生傾倒，所以才以壁鎖強化房舍結構，也才留下如此漂亮壁鎖能讓後人見證時代的變遷。

(6) 大仁街蔡宅—T 型 2 支（約 60 公分）、S 型 4 支（約 60 公分）

此宅位於大仁街上，往北距離舊五條港之安海港（約在今之中正路與康樂街交會口一帶）只約 400 公尺距離。日本大正 9 年（1920）到大正 11 年（1922）間，日人實施市地重劃，將當地酒樓、妓院遷移至「新町」一帶，即今日的大仁街、大智街、大勇街與康樂街周圍地區，自此新町取代了南河街（花街），成為日治時期府城新的溫柔鄉。[40]

40 新町：依據日人 1896 年「臺南府迅速測圖」及 1904 年堡圖與相關文獻紀錄所示，「新町」地區原均為魚塭，大正 11 年時（1922），日人填掉魚塭作為建築用地，新造一個地區（故有「新」町之稱），並將府城所有妓院遷至該地。所以「新町」初建成時，可能仍屬易沈陷的地質狀態。參見趙阿南，〈臺灣雜事詩〉，《臺南文化》第 5 卷第 1 期（臺南：臺南市文獻委員會，1956 年 2 月 29 日），頁 54。

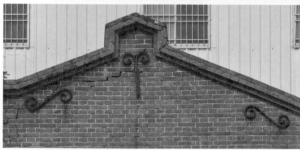

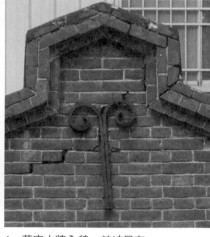

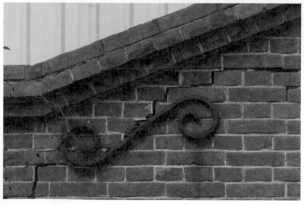

1　蔡宅山牆全貌，前坡只有
　　後坡1/3

2　蔡宅山牆壁鎖近觀

3　蔡宅T型壁鎖

4　蔡宅S型壁鎖

	1	
2		
		3
4		

而據屋主蔡先生表示，因其父在大仁街上經營銀樓，他從小時候就經歷到新町的繁華，夜晚時街上燈紅酒綠，往來男女不少，清晨則處處可見醉臥街上的尋歡客，甚至在街上可撿到散落的鈔票，或許當年的繁華讓蔡家的生意可上軌道，故有能力起造蔡宅（約建於1920年代）。

大仁街蔡宅為臨街整棟面南建物，中間以磚牆隔成左右二個開間，分屬於兩兄弟，建築樣式由閩南式磚屋與日式街屋合體而成，而內部格局雖為兩層樓，但實為一樓半，二樓部份較為低矮。蔡宅左右各有一面磚砌山牆。山牆高度高出屋脊許多，類似封火牆，且前坡的長度僅有後坡的三分之一，明顯較短，另在前坡臨路的屋簷前端再釘上雨淋板，雨淋板與磚牆間有明顯接縫，而馬背則類似於民生路王宅，均是菱形馬背，或許是當時建築流行元素之一。

兩側山牆上各有一個T型及兩個S型的壁鎖，其扣環小且不明顯，乍看類似焊接在壁鎖上，且虎邊山牆上已有一個S型壁鎖被風雨吹落。另外此處壁鎖鐵材皆為方形鐵條，T型壁鎖上端分向左右彎曲成螺旋狀，刀身尖端仍保有方形鐵材紋理，而S型壁鎖在山牆上位置亦大致呈左右對稱，但螺旋的曲度不盡相同，可能為手工拗折所致。

(7) 信義街46巷黃宅—T型2支（約75公分）、S型4支（約60公分）

依前文所述，至19世紀中後期，五條港除最北之新港墘港因為仍可通清代時期舊運河，具備航運之利外，其他四條港道均逐

漸淤積廢棄，今日信義街西段（舊稱「老古石街」）就位於新港墘
港道西邊，另民族路三段148巷信義街以東路段，也曾是新港墘
港道一部份，因後來主要作為運送水肥的水路，所以港道與其兩
岸一帶又被戲稱為「屎溝墘」。也因為當地交易興盛，經濟繁榮，
一旦居民有能力起造大宅第時，就會考慮使用壁鎖作為房屋建物
構件之一，以符合當地水文發達環境，避免因土質鬆軟造成屋舍
變形致容易崩坍。

　　筆者於2009年訪談近70歲信義街黃姓屋主時，其表示父親
留學於東京帝國大學，學成歸國後無主要從事生業，而其祖父則
是從事航運業，宅第為其祖父所建，估計建於1920年代。

　　黃宅位於信義街46巷內，屋子整體格局為傳統三合院混合日
治時期仿巴洛克風格之建物，正門口圍牆兩側各有一出入門面，
類似傳統宅第之左右護龍，門面上砌有半圓形山牆及護欄，牆上
正中間有橢圓形勳章鮑魚飾，且門面旁有窗，宛如另一棟房子出
入口。而正身分為二進：第一進只有一層樓，可能作為一般訪客
會客廳，入口處上方則有類似日式「入母屋破風」的建物；[41]第二
進為主樓，高二層，二樓前後設有陽臺，原屋瓦可能已有毀損，
故改以鐵皮覆蓋保護，門面正中央亦有半圓形山牆，中間鑲有勳
章鮑魚飾，壁面建材為仿假石及洗石子，而穿廊樓柱則採用希臘
柱型式。此處主建物左右山牆上各有一個T型及兩個S型的壁鎖：

41　入母屋破風：破風即風簷板，效用為防止邊角的雨水滲入及維持房屋的美觀。「入
　　母屋」則為日文的歇山頂之意。

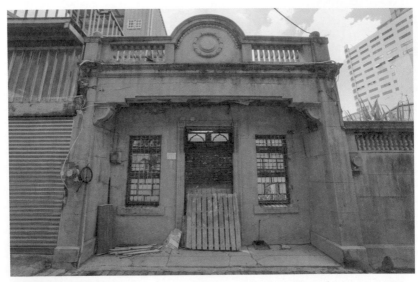

黃宅虎邊護龍內部已崩壞

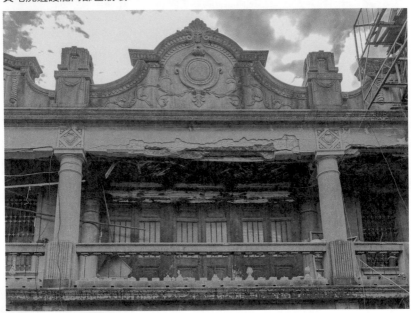

黃宅主樓第二樓正視圖

黃宅龍邊山牆Ｔ型及Ｓ型壁鎖

黃宅第一進入口破風造型之物

T型的壁鎖由兩個方形鐵件組成，其錨件向下延伸的部分較長，末端成尖狀，錨件從扣環以上即向左右彎曲，而扣環則以方形鐵板做成；另S型壁鎖亦以方形鐵件打造而成，但扣環部分卻不明顯，看似直接焊接在壁鎖後面，且在扣環的位置上似有一圓點，看似焊接一類痕跡（或可能以鐵釘之物，由此穿過錨件，與嵌件結合）。由於壁鎖厚度不一，且山牆壁面覆以石灰做成雨淋板狀，未見壁鎖直接與磚牆結合，跟其它壁鎖宅第相較，是較為特殊之處。

目前房屋內部多處損壞，尤其磚牆據屋主表示係採用斗砌作法，牆體內土埆磚已有崩落現象，且磚瓦粉末化的情況亦嚴重，右護龍屋頂已部份坍塌，原先美侖美奐的大宅第已趨近於頹壞，殊為可惜。

(8) 信義街 108 巷周宅—T型2支（約25公分）、I型4支（約35公分）

周宅位於「老古石街」北邊，媽祖廟「金安宮」旁，為二層磚木造洋樓房，原山牆外部與信義街黃宅相仿，施作為雨淋板樣式，但其年代可能稍晚。據改建該宅的高龐自強設計師表示，該宅第建於民國21年（1932），距今88年，二層樓之間原以木板作為樓地板，且二樓正面外尚有一個小露臺，而樓房正面頂部山牆呈現凸字型，以半圓球狀及卷紋作裝飾，典雅素麗。

該屋第二任屋主姓林，據其表示，第一代主人姓張，後轉賣給其父。林父在民權路經營衣服批發為業。而宅第約於2017年左右第三度易手。該處壁鎖可謂臺南地區最小巧者，且不同於其它

宅第採 1T2S 的配置，而是 1T2I 的形式。自從第三代周姓屋主接手後，因屋齡已高，為符未來需求，故施工整修中，至 2020 年中時，工事仍未完成。

在改建過程中，高麗自強設計師曾拆下壁鎖檢視其狀況，鐵件部份仍良好完整，故做完防銹處理後又再裝回。該壁鎖最大特色為其內部嵌件樣式相當特殊，是目前僅見之「冂型」鐵鉤物，若再加上 T 型錨件，等於是一組 T 型與 I 型壁鎖的綜合體。冂字型的嵌件頭段部份（尾段由上釘入桁樑）其實已形同 I 型壁鎖，只是某些 I 型壁鎖會將外露於牆面的鐵條向下拗折，使露出的長鐵條貼附於牆面上，如同中西區伍宅或王宅一般，頂多再於牆上外露長鐵條的中段或尾段加個鐵扣環，扣住鐵條並釘入牆內，一來使鐵條更貼合山牆，二來也可強固錨件，但此冂字型嵌件卻是異於臺南各地已知案例，尾段部份與一般嵌件相仿，但頭段鐵條卻一樣做成 L 型，除了嵌件主體平貼桁樑外，部份頭段還頂住桁樑前端，如前所言，形似 I 型壁鎖錨件，然後在頭段鐵條末端處再作一個扣環露出牆面，最後才以 T 型錨件插入扣環完成鎖定，且 T 型錨件雖然體積不大，但因為嵌件的特殊設計，筆者研判亦可加強錨件鎖固力量，或許是因為如此，所以原製造者認為錨件下半部已不需如一般壁鎖般加長，因為嵌件加長的部份便足以取代，加上其左右兩耳特大，宛若羚羊角，成為臺南地區最小巧精緻的 T 型壁鎖之一，所以為保留其獨特美感，設計師整修時還將虎邊山牆前、後坡下的 I 型壁鎖以水泥覆蓋，獨留山尖 T 型壁鎖，以

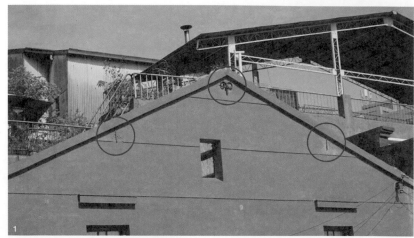

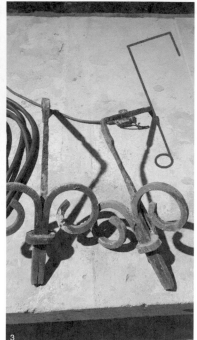

1　周宅整修前原貌1T2I配置（高龐自強
　　／提供，李志祥／標示）

2　周宅整修前樓房二樓原貌（高龐自強
　　／提供）

3　周宅T型壁鎖嵌件示意圖（高龐自強
　　／提供，李志祥／標示）

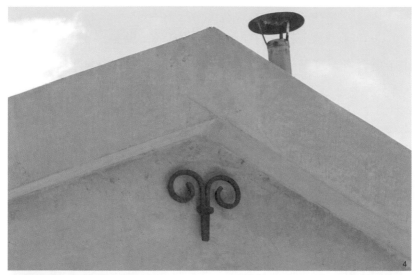

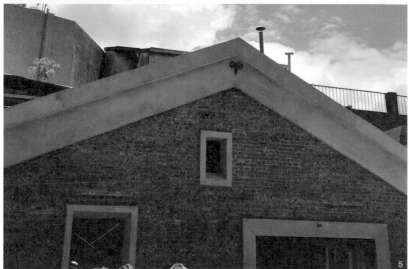

4　周宅 T 型壁鎖近視圖，可謂臺南地區最小巧者
5　周宅整修後樣貌，虎邊只有山尖露出 1T 壁鎖

突顯其特別造型。

設計師表示，龍邊山牆上亦有1T2I三支壁鎖，且原樣保留，未予更動，或許壁鎖在臺地已流傳數百年，在最後期發展出這樣「1T2I複合型」的壁鎖，也可視為臺南壁鎖文化最後的精彩變化了。

(9) 信義街周宅—T型1支（約60公分）、S型2支（約45公分）

此宅位於老古石街中段，為閩南二層樓式建築，估計建於1910年左右。該屋龍邊山牆可見到1T2S共三支壁鎖，其中T型壁鎖明顯較大，約60公分長；S型壁鎖略短，約45公分長。依壁鎖位置及山牆比例綜合判斷，S型壁鎖可能設於三架樑上，因周宅前有庭院，且有木造樓房建物遮蔽，因此須繞到該宅背後，才可見到龍邊山牆上壁鎖，而虎邊山牆因與隔鄰屋舍相接，無法看見山牆狀態，壁鎖設置狀況不明。

(10) 信義街60巷歐陽宅—T型2支（約60公分）、S型4支（約45公分）

此宅緊鄰北小廠金勝宮及舊時新港墘港道（港道從該宅東面及南面流過），在百餘年前實屬新港墘港區一部分。據屋主歐陽先生表示，宅第建於其祖父以前年代（估計約1900年左右），為單層平房宅第，除了山牆設置1T2S壁鎖外，屋脊尚有裝飾陶瓷剪黏等飾件，不難想見初建時之富麗堂皇。另外山牆上還有開二個小氣窗，以青釉花磚作為窗櫺，跟府城區其它壁鎖宅第相較，是較少見樣式。

該處壁鎖外觀與信義街周宅極為相似，亦為方型鐵材製成。

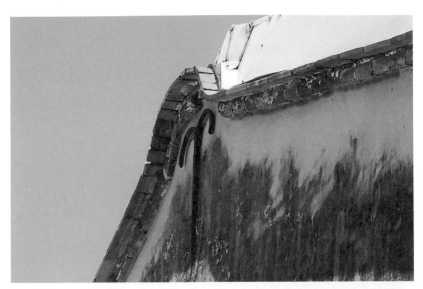

周宅山尖上的T型壁鎖

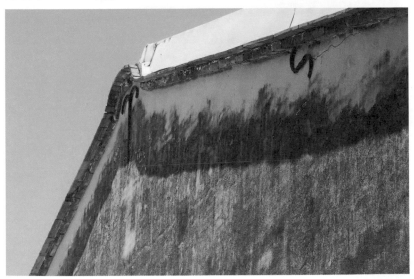

周宅山牆上1T2S壁鎖全視圖

因筆者2019年5月底至該處調查時，屋主當日剛將宅第拆除，故可見其內部嵌件為末端翹起L型帶鉤型式，其中T型壁鎖錨件長60公分，較S型壁鎖長度45公分多出1/3，而S型壁鎖嵌件長約26公分，但T型嵌件在拆除過程中，嵌件不慎斷裂一半，從僅餘

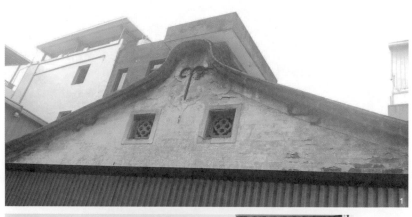

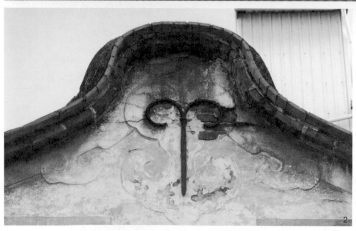

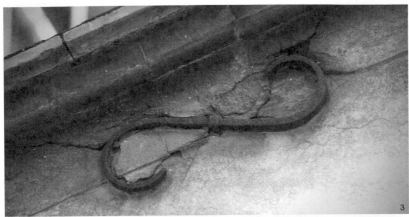

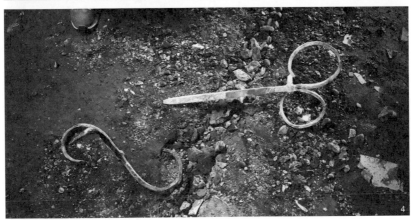

1　歐陽宅拆除前全貌（蘇峰楠／提供）

2　歐陽宅山尖Ｔ型壁鎖圖（蘇峰楠／提供）

3　歐陽宅山牆上Ｓ型壁鎖（蘇峰楠／提供）

4　歐陽宅已拆下來的壁鎖

的嵌件長度研判，原T型壁鎖嵌件應長達30公分以上。

(11) 普濟街邱宅—T型1支（約60公分）、S型2支（約60公分）

　　臺南今日的普濟街即昔日的杉行街，是杉料集中的商店街，也屬於昔日佛頭港區範圍，如前文所言，因佛頭港道較寬且深，所以自大陸運來的福杉，多由佛頭港上岸，但也因杉木笨重難以運送，便就近設店販賣。現今普濟街南段的街巷狹小，屬於水仙宮市場一部份，兩旁店家林立，為遮陽避雨，多從門楣向外搭建遮陽棚，整條普濟街也因此成了名符其實的「不見天街」，因為這些遮陽棚的遮擋，也難以窺得店面二樓以上房屋全貌。

　　普濟街邱宅為傳統閩南式街屋，原為學甲中州邱氏至府城，向金同成商號邱家承租土地，並於其上興建街屋開設「綿泰布莊」，傳承至今已第三代。筆者曾於2009年訪談邱家，當時對面吳姓鄰人告知邱家連棟街屋建造至今已百餘年，而當2020年6月再度訪談邱家人時，邱家即告知該棟設有壁鎖的宅第初建時間不詳，但當初含該壁鎖宅第在內，共有三棟房子一起興建，而目前最北側一棟街屋有申請屋籍資料，確定建於1915年，再者，設有壁鎖的街屋曾於1945年時被美軍空襲炸毀，[42]之後又再重建，所以該屋山牆上壁鎖是重建時再安置上去或是一開始即設置，已不可考，不過檢視壁鎖樣式，與鄰近信義街黃宅、周宅等壁鎖樣式

42 「美軍轟炸任務月報：321BQ, March 1945」，網址：
http://gis.rchss.sinica.edu.tw/GIArchive/?page_id=764。

邱宅閣樓外樣貌

相似度極高，故研判該街屋於1915年初建時，即已裝設壁鎖。[43]

　　邱宅形式簡樸，為紅瓦屋頂、磚木結構且挑高的單層建築。內部隔間實為一樓半設計，上半部份為儲藏貨物用之閣樓，在閣樓內可直視屋頂內部及棟架構造，閣樓最低處約只高2公尺，下半部則作為店面使用，高約3公尺，二樓閣樓外有木製圍欄、木框窗，可供吊送小件貨物進閣樓或便利屋主從內向外觀看營業狀況，俾利差遣調度人手。屋頂上紅磚瓦因年代久遠已破損，容易漏水，故屋主加蓋鐵皮以遮蔽保護。在街屋虎邊山牆上可見1個T型及2個S型壁鎖（已於2019年因維修虎邊山牆而拆下）：T型

43　據邱家人說法，1945年3月美軍大轟炸臺南時，不只普濟街房屋受損嚴重，即在今民權路2段264號的金同成商店本店或不遠處民權路與西門路交叉口東南角連棟街屋均受創嚴重，但戰後均迅速重建復觀，而這幾棟街屋至今尚留存者，均未見設置壁鎖，而建築亦有時代流行語彙，1940年代西式洋樓及RC建築工法已逐漸盛行，如果1945年時普濟街邱宅採用現代工法修復，應不會再加裝壁鎖上去才是，除非是依原樣修復並依式重設壁鎖或將原壁鎖重新裝上二種可能性。

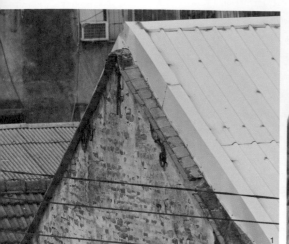
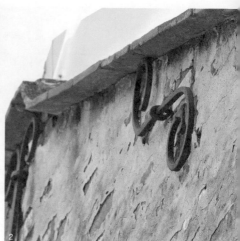
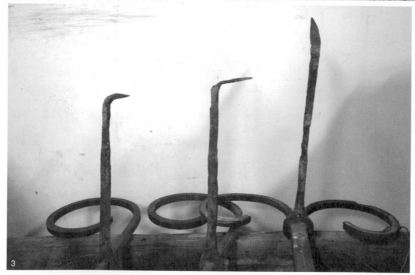

1　邱宅山牆上壁鎖全圖

2　邱宅原山牆上Ｓ型壁鎖

3　邱宅已拆下的壁鎖，壁鎖嵌件中間均明顯偏細且變形，顯示可能受到外力拉扯
　　且受潮鏽蝕所致

壁鎖由兩個方形的鐵件所組成，鐵件上半部通過扣環後便向左右彎曲形成兩耳；S型壁鎖也是由方形鐵件組成，原鐵件平行於垂脊，位置約在山牆二架楹檁上，兩端分向上、下捲曲。然而左邊的山牆因與其他建築物共用牆壁，遂不見另面山牆外貌，無法探查是否亦有壁鎖存在。

(12) 永福路二段 158 巷伍宅—I 型 11 支（約 30 公分）

伍宅位即黃天橫先生於〈臺南的壁鎖〉文中所提及的永福路8巷伍宅。[44]經過45年之後，門牌號碼已略有變動，但壁鎖依然存在，而據內政部地政司「地籍圖資網路便民服務系統」網頁資料顯示，該屋建於西元1911年，距今已近109年之久。

伍宅為二層樓磚木結構樓房。兩側山牆皆有I型壁鎖，但位置及數量略有不同：龍邊山牆上有5個，除了中楹位置上有一個I型壁鎖外，其左右兩側亦有I型壁鎖，但不對稱分布；而虎邊山牆中楹位置處亦有1個I型壁鎖，兩側壁鎖亦不對稱分布，分別是左邊4個，右邊1個，似乎是針對內部樓地板等結構所需，再分別以從外牆以壁鎖加強。此處的I型壁鎖型態均為圓形鐵條，與前述案例多數採用方型鐵材有所差異，且依扣環有無，可再細分成有扣環及無扣環二種型式，兩種型式都是將一根圓條形的鐵條穿入牆內與桁檁結合，並將牆體外露出一截的鐵條直接下折，接著差別只在於下折的鐵條上是否再加上一圈扣環固定，該宅壁鎖

44 黃天橫，〈臺南的壁鎖〉，《臺灣文物論集》，頁306。

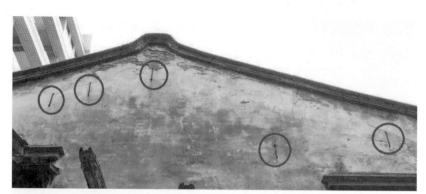

伍宅龍邊共5個壁鎖

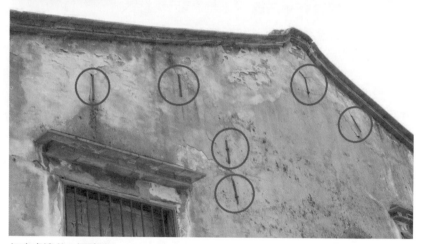

伍宅虎邊共6個壁鎖

錨件樣式與民生路王宅壁鎖類似。

　　因該宅長年封閉不開放，僅能從巷弄間觀察屋子後面及兩側山牆上壁鎖，屋宅正面全貌無法見到，也不能做更深入的觀察與探索，是較可惜之處。

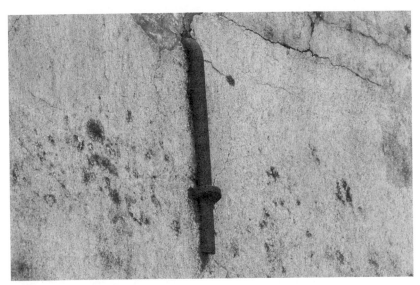

伍宅 I 型壁鎖，有扣環加強固定

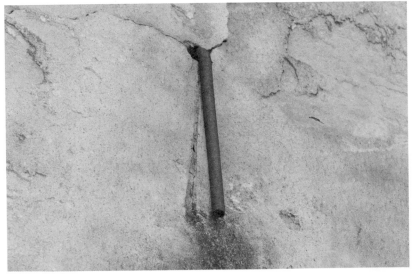

伍宅 I 型壁鎖，無扣環加強固定

(13) 民權路陳宅—T型1支、S型2支、W型2支

此屋與上文之伍宅前後緊鄰，在黃天橫先生〈臺南的壁鎖〉文中住址為民權路119號，當時為「英芳茶行」所在地，因其上面有罕見之W型壁鎖，且該屋附近百公尺內計有民生路王宅、永福路伍宅、民族路陳世興宅、黃宅及祀典武廟、大天后宮等壁鎖建築，可謂本市壁鎖宅第最密集區域之一。今陳宅雖已不存，但其壁鎖形式及房屋所在位置具指標價值，故仍予記錄說明，而且此宅壁鎖據黃天橫先生所攝照片顯示，也罕見裝設1T2S2W共三種型式壁鎖。就前文所論，筆者認為W型壁鎖可能是S型壁鎖製作過程中的變形品，會有此種壁鎖型式產生，可能跟製作壁鎖的工匠個人因素較有關係，而除此處外，筆者至今只在善化中興路（原灣裡大街）附近找到一處與其相仿之壁鎖（後文說明）。

(14) 民族路陳宅—X型2支（約42公分）、T型4支（約42公分）、S型26支（約40公分）

此宅即為著名之「陳世興宅」，根據正廳內臺灣知縣魯鼎梅題贈陳家第三代陳奇策之「繩武太邱」匾額時間來推算（乾隆15年，1750），陳宅初建年代距今至少270年以上，[45] 也是臺南市現存有據可考的最古老民宅。陳宅現今為二進式屋宇，坐東朝西，左右兩邊設有過水廊，外圍以圍牆，第一進門口前數公尺處建有

45 陳朝欽委託，財團法人古都再生文教基金會撰寫，《直轄市古蹟陳世興宅調查研究與修復再利用計畫期末報告書》（臺南：古都再生文教基金會，2017），頁2-38~2-39。

民權路陳宅壁鎖（黃天橫／攝）

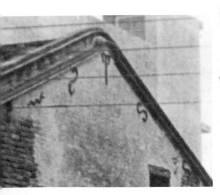

黃天橫手繪民權路陳宅壁鎖

民權路陳宅壁鎖放大圖（黃天橫／攝）

照牆乙座。[46]該宅自民國108年7月起，由文化部補助經費，並由臺南文化局文資處發包進行整修，整修範圍包含前後二進及左右過水廊、右護龍及左側馬房，預計民國110年1月整修完成。

據陳氏家譜所載，陳家一脈來自始祖陳登昌，其第二代陳鵬南於康熙58年（1719）獲選為貢生（陳宅第二進主廳門楣上即高懸「貢元」匾），此後陳家亦有多人取得功名，例如後代子孫陳醇之即於道光2年（1822）高中文魁。而該宅第可能由第三代家主陳奇策興建。陳家為大地主，其土地範圍曾南至高雄岡山地區，後人亦有從事商業經營者。

陳宅即黃天橫先生〈臺南的壁鎖〉文內所提及原民權路4巷16號陳澤水宅，其壁鎖在數量及樣式上可謂臺南市壁鎖宅第之冠，十分可觀，且其可能初建年代與巡臺御史黃叔璥（康熙61年，1722）來臺年代相距不遠，與臺南祀典文、武廟同屬黃氏筆下同時期之壁鎖宅第「牆垣每用鐵以束之」之代表。在數量上，前後兩進的壁鎖加起來共有32個，不但是臺南所有壁鎖宅第中最多者，樣式上也同時具備T型、S型以及X型三種形態，較其它宅第的壁鎖樣式變化更多。陳宅壁鎖另有一項特色：絕大部份臺南壁鎖宅第的壁鎖位置對應屋內桁樑，通常是採間隔式設置，例如設在中楹、三架楹、五架楹等位置，但陳宅第二進屋宇自中楹開始順著前、後坡垂脊，每個桁樑上均設置壁鎖，遠望甚為壯觀，

46 照牆：為廳堂前與正門相對的短牆，多飾有圖案和文字，作為遮蔽、裝飾用。

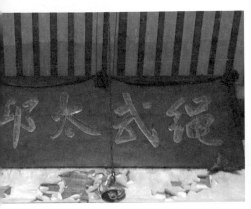

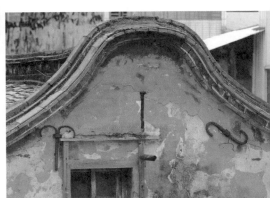

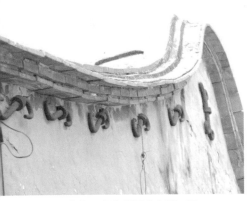

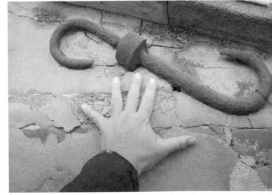

1　陳宅正廳內「繩武太邱」匾

2　陳宅虎邊山尖Ｔ型壁鎖有整修痕跡；
　　另Ｔ與Ｓ型壁鎖相對

3　陳宅龍邊第二進單坡共５個Ｓ型壁鎖

4　陳宅山牆上Ｓ型壁鎖

其體積亦較一般壁鎖粗大，凡此種種，顯出陳家底氣十足且務實的一面。

　　陳宅第一進龍、虎邊山牆上各有5個壁鎖，其中虎邊山尖處的T型壁鎖有整修覆蓋痕跡，其餘壁鎖則分別位於二架桷及四架桷位置上。比較特別的是，第一進屋宇山牆上壁鎖並非如其它壁鎖宅第般，單純以1T2S或1T4S左右對稱排列，在虎邊山牆前、後坡二架桷上，可發現T與S型壁鎖相對，筆者認為該二處壁鎖可能非同期或同匠師製作，或許是後來屋宇曾經過整修，並請匠師重新打造壁鎖裝設，因為該處T型壁鎖之錨件與扣環均以方形鐵條打造而成，樣式與山牆上S型壁鎖甚至X型壁鎖明顯不同；[47]而第二進屋宇的龍、虎邊山牆上則各有11個壁鎖，除山尖處為X型外，其餘均為S型壁鎖，亦全為圓柱形鐵條製成，中間粗壯，漸向兩端變細，乍看形似牛角。

　　筆者曾近距離觀察陳宅壁鎖，發現相較其它宅第已拆卸壁鎖而論，材質顯得特別沈甸，而陳宅不管是何型壁鎖，其嵌件部份均為舌片狀銜鐵，[48]迥異於其它壁鎖嵌件末端呈現L型鐵鉤狀，尤其S型壁鎖的嵌件長度為錨件二倍長，與其它宅第的壁鎖明顯不

47 該處T型壁鎖鐵材型制為方型，明顯與X及S型中間圓柱兩頭牛角型不同，且拆卸下後檢視嵌件部份，二者粗細亦差異甚大，且就S型壁鎖而論，其嵌件長度比錨件多一倍，T型壁鎖亦無此特點。
48 筆者觀察2019年陳宅整修所暫拆卸的龍邊T型壁鎖，因其可能同時受屋體及桷仔二方向力量拉扯，嵌件已斷裂僅剩一半，但仍可從虎邊尚存之T型壁鎖判斷其嵌件為舌片式。

154

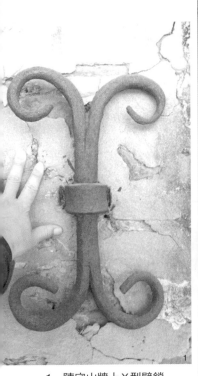

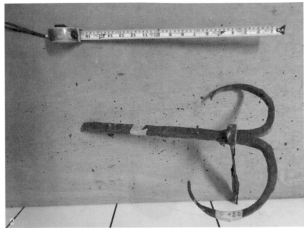

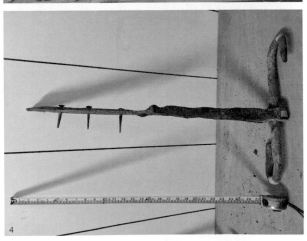

1　陳宅山牆上Ｘ型壁鎖
2　陳宅暫拆下來的Ｔ型壁鎖
3　陳宅各式壁鎖均以舌狀銜
　　鐵及方型鐵釘與樑緊密結
　　合
4　陳宅含嵌件在內的Ｓ型壁
　　鎖全貌，嵌件長為錨件２
　　倍

同。而從以下三個方向來檢視，或許可合理解釋陳宅壁鎖為何設置及樣式都迥異於一般壁鎖宅第：其一是在整修前由古都再生文教基金會所作《調查研究與修復再利用計畫期末報告書》內即提及陳宅一、二進龍邊及第二進虎邊，還有第二進東南後側等五處地坪均有沈陷跡象；[49] 其二是整修後發現第一進龍邊山牆亦有崩裂跡象，另第一進虎邊隔間木製門框也有變形狀況發生；其三是挖開陳宅地基後，發現陳宅實際建於沙地上，其下地基有流失現象，且除了屋宅樑柱底部墊有礎石加強外，屋宅石地板底下未有任何加強地基設施，而陳宅位於舊臺江內海東側地區，也屬五條港中佛頭港區範圍，離古蹟「大井頭」只有數百公尺，地下水脈豐沛，或許地下水層經年累月帶動沙土移動，逐漸將地基淘空，導致陳宅發生下陷現象。據以上三點現象甚至可大膽推論，數百年來若非有壁鎖等特殊結構物強化陳宅屋體，減緩木構及牆體走位，可能整棟宅第早已崩塌離析了。

(15) 民族路黃宅—X型1支、S型1支

從陳宅門牆往南方望去，原另有一屋宅的山牆釘置X及S型壁鎖，其樣式與陳宅類同，但鐵材體積明顯較小，不似陳宅般粗壯。此宅即黃天橫先生〈臺南的壁鎖〉文內所提及的黃建榮宅（春益農產行舊厝），該宅位居陳宅南邊約十數公尺處。儘管該屋已

49 財團法人古都再生文教基金會撰寫，《直轄市古蹟陳世興宅調查研究與修復再利用計畫期末報告書》，頁5-6。

於2016年7月拆除，但仍列入記錄，日後標註本市各處壁鎖宅第及相關地理環境時，或許也可成為佐證之一。

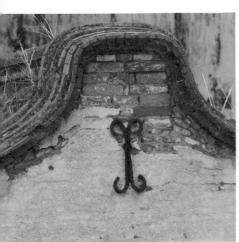

原黃宅上的X型壁鎖

1960年代黃宅壁鎖（黃天橫／提供）

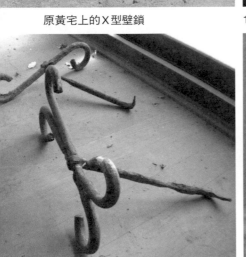

黃宅拆下來之壁鎖（陳嘉基／提供）

扣環較陳宅壁鎖細小且明顯鏽蝕
（陳嘉基／提供）

(16) 水仙宮—T型4支（約71.5公分 *1、74公分 *2、81公分 *1）、S
型2支（約74公分）

　　水仙宮位於五條港之南勢港尾，初建於清康熙23年（1684），
為當地商人供奉水仙王的廟宇。據文獻記載，水仙宮初時只是由
茅頂、竹柱與篾壁所建構的簡樸廟宇，直到康熙40年（1701）才
改建為磚壁瓦頂。後至康熙54年（1715），臺灣水師左營遊擊卓
爾壇號召泉、漳商旅集資並聘請潮州工匠前來重建，耗費四年終
於完工，巍峨一時，後至乾隆6年（1741），臺廈商旅陳逢春等人
再次重修廟宇，並填平廟前南勢港道做為廟埕，同時增建後殿且
購置店鋪，以其盈收做為水仙宮香火錢。之後到乾隆28年
（1763），北郊商人蘇萬利等人再度集資修廟，為郊商參與廟宇維
修之始，後於嘉慶元年（1796）時，三郊再度集資大修水仙宮，
其後於道光13年（1833）、光緒3年（1877）時亦陸續有整修紀錄。
總計由康熙40年（1701）始建磚壁瓦頂開始，至光緒3年（1877）
為止，水仙宮在清朝時期至少整建7次。

　　進入日治時期後，大正5年（1916）時亦曾進行整修，但在
昭和16年（1941）時，臺南州知事一番瀨佳雄（一番ヶ瀨佳雄）
解散原三郊與洋行買辦合組的「臺南三郊組合」，將其併入「臺南
商工會議所」，並打算拍賣包含水仙宮在內的三郊產業，但是因
為總督府官員宮本延人及其他官員介入，而使得水仙宮與大天后
宮二廟暫緩處理。

　　然而在1945年3月美軍轟炸臺南時，水仙宮中、後殿無法躲

過空襲而毀損，後來甚至還在原中、後殿之地蓋了防空洞以防空襲，至此水仙宮只剩下第一進三川門殿尚存。民國43年（1954）時，由郭炳輝發起重建水仙宮，此時水仙宮仍維持一進格局，之後於民國74年（1985）又重修過一次。最近一次整修則是在民國104年（2015）10月，由文化部補助六成，臺南市政府補助三成，廟方自籌一成經費下，歷時二年餘，於107年（2016）1月整修完成。[50]

　　今日的水仙宮建築仍維持單殿單進形式，坐東朝西，三開門，其壁鎖釘置於三川門龍、虎邊山牆上，兩邊各有二個T型及一個S型壁鎖，其中約在三架楹的位置上各有一個T及S型壁鎖，以左右對稱的方式排列，此處疑為戰後整修時，因原前坡下S型壁鎖有毀損，故取尚完好的下層T型壁鎖至上層原壁鎖位置替代，所以才有前後坡T及S型壁鎖對稱情形發生，而在該對壁鎖下層偏中位置，另有單支T型壁鎖，觀察其對應室內位置，係聯結三川殿中脊及附壁柱。[51]

　　而水仙宮壁鎖皆為方型鐵件打造，仔細觀察，壁鎖中段並未見扣環或方型鐵釘等構件，且形體修長，形式與孔廟及祀典武廟頗類同，疑為同時期所設置之物，再對照前文所載，孔廟大成殿

50　臺南市文化資產管理處「直轄市定古蹟水仙宮整修完工」新聞訊息網頁：http://tmach-culture.tainan.gov.tw/page.asp?mainid=%7B75C00AFA-5AF2-430F-ABF2-8FDA547A609D%7D。

51　參考日治時期圖片（參見頁161，上圖），在第一進三川殿虎邊山牆上尚可看到一對S型壁鎖分前後坡相對配置，但近代所見，卻變成T與S型壁鎖分前後坡配置。

建於1719年，武廟正殿建於1717年，換句話說，若確實為同期之物，則最有可能於1715年（康熙54年）卓爾壇集資並聘請潮州工匠費時四年修建時設置壁鎖，但如果臺南地區原「祖其制」的壁鎖，連後來聘自唐山的潮州工匠亦能接受並依式仿製，可見壁鎖製作技術門檻不高，不過因為確實有需求（臨港區土地，容易有地層下陷滑動疑慮），所以潮州工匠入境隨俗亦配合裝設壁鎖。

值得注意的一點是，依據107年修復完工之工作報告書所載，整修時所拆下的S型壁鎖，除了龍邊山牆後坡S型壁鎖尚完整堪用外（重新除鏽後再裝回），其餘壁鎖的內部嵌件均有斷裂情形，而斷掉的嵌件並非清一色均為L型鐵鉤樣式，也有類同陳世興宅之舌片式銜鐵。[52]

因此水仙宮在歷次整修中，可能於不同時期均有裝設壁鎖強化廟體，雖然外觀乍看都是T型壁鎖，但內部嵌件因非同期製作，樣式即可能有差別，甚至其效果也因此可能有異（現存T型壁鎖數量多於S型壁鎖）。

2. 北區

(1) 興濟宮—S型4支（約42公分）

興濟宮位於府城北邊，位居七丘中的「尖山」南坡，距西側德慶溪（今成功路與中成路交會口以西路段）約百公尺，居民習

52 臺南市政府委託，石昭永建築師事務所，《市定古蹟臺南水仙宮修復工程施工紀錄工作報告書》（臺南：臺南市政府，2018），頁12-12～頁12-24。

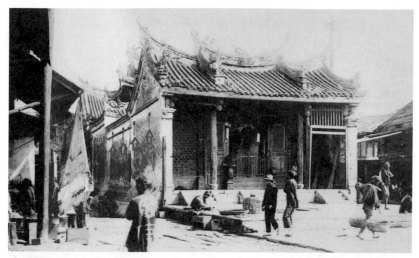

日治時期照片，水仙宮三川殿虎邊上層有 2 支 S 型壁鎖，下層有 4 支 T 型壁鎖（取自維基百科水仙宮篇，李志祥／標注）

今於 2017 年整修完成的三川殿上層為 T+S 下層只在中脊附壁柱上有單 T 壁鎖

該處為水仙宮三川殿整修時，龍邊山牆前坡壁鎖已斷裂之舌狀銜鐵嵌件。開洞地方疑為方型鐵釘打入與楹樑結合處，而該處係安置T型壁鎖，且是水仙宮T型壁鎖中最大者，長度達81公分[53]

民國50年代水仙宮龍邊山牆壁鎖（黃天橫／提供）

稱「頂大道公廟」，以與位於南邊的良皇宮（下大道公廟）有所區別，據廟內人員表示，興濟宮廟址所在地原為沙地，為避免廟地基不穩及流失，現時廟地周圍均有加鋪設水泥、石板強化。

　　興濟宮初建於明永曆32年（1678），距今已有340年以上，為來自泉州同安的鄭軍將士所建，其原祀主神可能為隋朝虎賁中將陳稜，以其開臺有功，故稱「開山宮」，[54]然而因開闢蠻荒之地，瘴癘叢生，為祈平安及求取藥方治病，所以宮內同時祀奉保生大帝，久而久之，反成主祀之神，所以在清時文獻方志內可見「開山宮」、「真君廟」、「慈濟宮」、「大道公廟」等名，均是該廟之號。自初建後，曾於康熙32年（1693）重修，並加建後堂；再經過92年，因時間久遠，建築物已斑駁破舊，居民遂於清乾隆50年（1785）再度斥資重建；又隔12年，至嘉慶2年（1797）時，臺灣鎮總兵哈當阿、巡道劉大懿率官民第三度捐款修建；之後於嘉慶20年（1815）時，因丹青剝落、宮殿損舊，董事盧元嘉、朱維驥、吳明亨、住持僧志誠等人第四度重修，廟觀煥然一新，香火愈趨鼎盛；道光11年（1831）時，福建浙江水陸提督王得祿、鎮道劉廷斌、平慶及各部郊舖紳商又捐資加以修建，廟貌更為巍峨堂皇；之後於同治10年（1871）時，信徒再次發起修葺廟宇。[55]總計興濟

53　圖源：臺南市政府委託，石昭永建築師事務所，《市定古蹟臺南水仙宮修復工程施工紀錄工作報告書》（臺南：臺南市政府，2018），頁12-12～頁12-24。

54　（清）連雅堂，《雅堂文集》（臺北：臺銀經濟研究室，1964），頁245。今日「興濟宮」內已未見奉祀陳稜相關神像或神位。

55　（清）余文儀，《續修臺灣府志》（臺北：臺銀經濟研究室，1962），頁652。祈求保

宮自鄭氏王朝時期初建，歷清朝設治211年，其間短則12年、長則90餘年即整修1次，至少有紀錄可查者修繕6次以上。

　　日治時期，興濟宮與觀音亭於昭和2年（1927）再次重修。然而興濟宮在後來的太平洋戰爭中受美軍轟炸，廟宇損壞嚴重，遂由管理人、全體董事暨信徒發動募金，斥資舊臺幣二億三仟餘萬元進行修建；之後於民國50、60年代亦陸續有進行整修，其中民國60年時還成立重修委員會，慎重進行修繕，並於民國64年舉行建醮大典慶祝重修圓滿完成；之後又隔30年，至民國94年（2005）時，才再進行廟宇建築維修工程。考證興濟宮過往修繕史，多數修繕工程平均隔15至40年即會進行一次，唯有康熙32年（1693）至乾隆50年（1785）為止之重建工程，卻間隔92年才再次啟動，而且在這段92年時間內，也完全找不到任何修繕紀錄，以傳統磚木結構建築而言，若未加任何補強或修繕，要屹立90年以上，並非易事。

生大帝保佑開山過程身體平安，亦可由清代一些事跡得證，入清之後，由於總鎮衙署與所轄三營分別建在興濟宮附近，向來有不少官兵前來祈求平安，而在清同治末年牡丹社事件發生後，欽差大臣沈葆禎奉命處理臺灣防務，開山撫番更成為後期防務重點。而開山撫番需深入蠻荒，終日與疫癘為伍，官兵如遇疫生病，都要前來府城祈求保生大帝保祐，而興濟宮大道公也的確靈驗異常。所以欽差沈葆楨更飭令地方官應於「朔望拈香，春秋治祭」，於是興濟宮香火鼎盛，甚至因此上報朝廷，列入祀典，成為臺灣唯一列入官方春秋二祭的大道公廟。

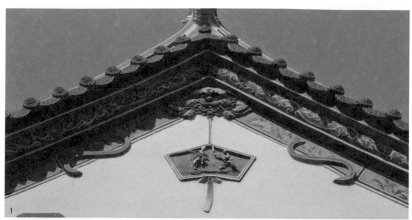

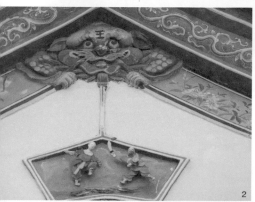

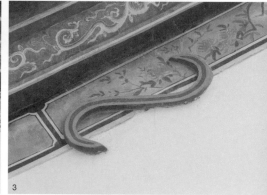

1　興濟宮龍邊山牆壁鎖圖
2　興濟宮山尖虎口下墜至編磬處，疑
　　似有Ｔ型壁鎖
3　興濟宮Ｓ型壁鎖近視圖
4　興濟宮對應內部擱檁式桁樑位置

　　興濟宮廟位坐北朝南，為三開間、三殿式且屋架為擱檁式之建築，[56]由三川殿、龍虎天井和拜亭、正殿、以及過水廊後方的後殿所組成，與大觀音亭共同位於高起基座上，但特別的是觀音亭廟雖和興濟宮初建年代一致，但山牆上卻看不到任何壁鎖蹤跡，或許是因歷代修繕次數極多，且二戰末期大觀音亭亦受空炸波及，受創嚴重，因此後來修繕時，就直接以現代工法重修該廟，未再如舊裝設壁鎖。

　　興濟宮的壁鎖位於第二進正殿山牆前後坡二架檁處，僅有S型壁鎖，而山牆上山尖處只見獅頭銜磬泥塑物，卻未見如其它壁鎖建物般，裝設T型或X型壁鎖，但就該泥塑物厚實造型而論，不能排除內部可能藏有壁鎖。而興濟宮之S型壁鎖形式古樸，不似五條港區壁鎖宅第上的S型壁鎖樣式花俏，但與孔廟、武廟等清初壁鎖相較，亦不如其瘦長，目視S型壁鎖外觀之泥塑，有一定厚度且呈方體，研判內部壁鎖材質可能也是使用方型鐵材。

(2) 西華堂—S型8支（約42公分）

　　臺南的齋教分為龍華、金幢、先天等三派，而金幢派下門人又分為蔡文舉支派與翁文鋒支派，而西華堂即屬於金幢教翁永峰派下，也是該派唯一的齋堂。

　　西華堂位於今臺南市北區北忠街，該地距離東北方臺南公園內「燕潭」（文元溪上游）只有220公尺左右。始建於清乾隆15年

56 擱檁式屋架：擱檁式為大木作的一種形式，是直接將桁木置於山牆上的做法。

（1750），據〈西華祖堂碑記〉所載，西華堂由鍾、翁、吳、劉等諸公創建，廟地位於府治東安坊右營埔北側，始建時共費金2,000圓。而後於嘉慶3年時（1798），再由劉港光、陳漳水二人協同信眾集資2,400圓重修。

同治5年（1866），鄭蟬娘、凌雅娘、吳白娘、施能悟、袁銀娘及黃招娘六人發起信眾共捐金1,600大圓再次重修，時隔27年，至光緒20年（1894）時，由林瑞雲與西華堂董事及參友鳩捐第三度重建，其樣貌即為今日所見主體建築，總計自乾隆15年（1750）創建至光緒20年（1894）止，有史可稽者，至少有3次重修紀錄。

以創建年代而論，西華堂與陳世興古宅為同期之建物，其主要格局為三合院型式，由拜殿、正殿以及兩側的護龍所組成。呈凹壽形的拜殿有開中門，但一般進出皆由側門，兩側並以八卦門與庭院相連。拜殿與正殿採減柱法連接，前後空間渾然一體。

在拜殿的左右山牆上各有4個S型的壁鎖，其樣式接近孔廟大成殿山牆上的S型壁鎖樣式，錨件主體均呈「一」字型，但長度較短，前後長約42公分左右，且前後兩端捲紋更多，外觀上因被泥塑物包覆，所以未能直接見到鐵件材質。其位置約在一架楹及二架楹與山牆交會處，山牆的山尖處未見其它型式壁鎖。而依據「修復工作報告書」所載，其嵌件末端亦為L型鐵鉤樣式，[57]雖

[57] 臺南市政府委託，曾國恩建築事務所，《臺南市第三級古蹟「西華堂」修護工程工作報告書》（臺南：臺南市政府，2004），頁166-167。

說可能與陳世興宅為同期建物，但西華堂壁鎖所使用鐵材較陳宅細小，樣式未如陳宅類似牛角般粗壯，而是採用較平常的圓形鐵條製作而成。

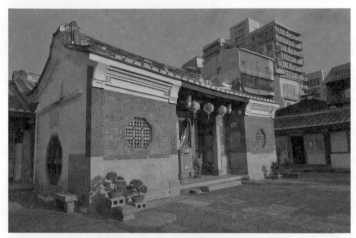

西華堂拜殿虎邊側視圖，進出由兩側八卦門，門上山牆即有４支壁鎖

西華堂山牆上共４支Ｓ型壁鎖，其前後捲紋特明顯

西華堂整修時的壁鎖[58]

西華堂拆下之S型壁鎖[59]

(3) 開元寺—T型1支、S型2支

　　開元寺前身為鄭氏王朝鄭經營建之北園別館，後來園廢，至康熙29年（1690）時，臺灣鎮第二任總兵王化行及第二任臺廈兵備道王效宗鳩集僧伽在原北園別館內一處建立開元寺，因位居當時臺江內海邊坡馬房山上，可看見臺江內海及其旁柴頭港溪在山下河海交會，故建寺之初原稱「海會寺」，但數十年後也漸有「開

58　圖源：臺南市政府委託，曾國恩建築事務所，《臺南市第三級古蹟「西華堂」修護工程工作報告書》（臺南：臺南市政府，2004）。

59　圖源：同上註。

元寺」之稱載於史冊；[60]至乾隆15年（1750）時，福建分巡臺灣道書成重修該寺，又經27年，至乾隆42年（1777）時，臺灣知府蔣元樞再度整修該寺，並刻石「重建海會寺圖說」為記，以之對照今日「開元寺」配置，蔣氏之整修可謂奠下後來「開元寺」之格局。再歷18年，臺灣鎮總兵哈當阿於嘉慶元年（1796）再次重修該寺，並取「聖天子綏靖海疆」之意，將「開元寺」改稱為「海靖寺」；到了道光9年（1829）以後，寺名終定於「開元寺」一稱，此後未再出現其它名稱，[61]原則上至1870年後，該寺約隔20到30年即小修一次，再隔60年時便進行大修，以維持外貌宏觀。

　　黃天橫先生於民國55年以前拍攝該寺山牆上壁鎖，其配置跟多數壁鎖宅第相同，為1T2S型式，若與上文歷代修建紀錄相核，則該壁鎖最可能於乾隆42年（1777）蔣氏大修該寺時設置，而其單就照片中壁鎖樣式研判，與水仙宮的壁鎖樣式十分相仿，再考究水仙宮壁鎖年代，其可能於1715年左營遊擊卓爾壇募資興建時設置，換句話說，二者可能分別設於18世紀前、後期，時間差距約50年，有可能為同一派匠師甚至是同一匠師所裝設。

60 （清）王必昌，《重修臺灣縣志》（臺北：臺銀經濟研究室，1961），頁194-195。開元寺肇建後，寺名屢經更改，初始稱之為海會寺，在清康熙33年（1694）高拱乾《臺灣府志》和康熙49年（1710）周元文《重修臺灣府志》中均記之為「海會寺」；但在康熙59年（1720）陳文達所修的《臺灣縣志》中即開始記載「海會寺，鄭氏舊宅也……亦名開元寺」。

61 （清）陳壽祺纂，魏敬中重纂，《福建通志臺灣府》（臺北：臺銀經濟研究室，1960），頁889。該書中同時記載「海靖寺」與「開元寺」二名。陳壽祺初於道光9年（1829）總纂該書，後因故由魏敬中接續重纂，但實際刊行已是同治10年（1871）的事，此後未再見其它文獻以別名稱呼「開元寺」。

　　開元寺雖距離五條港壁鎖建物密集區有段路程，但因其位於河、海交會處旁丘陵上，或許地質亦屬鬆軟，而且就1722年黃叔璥來臺時紀錄：「今郡中居民，牆垣每用鐵以束之」，可見在雍正年代，壁鎖已是郡城中宅第流行的建築結構強化物，所以在乾隆42年蔣氏大修海會寺時，匠師亦可能沿用「壁鎖」技術以加強屋舍結構，之後在歷代整修中就一直被保留下來，但今日該寺已不復見。[62]

開元寺大殿虎邊山牆上壁鎖
（黃天橫／攝）

開元寺今日大殿已不復見壁鎖

62　臺南市政府委託，黃秋月建築師事務所，《臺南市第二級古蹟開元寺修護工程記錄與施工報告書》（臺南：臺南市政府，2000），頁5。開元寺最近一次整修大殿是民國89年時，但據當時施工報告書記載，山牆上已未見壁鎖蹤跡，而在更早前整修大殿時間為民國61年，而黃氏拍照時間為民國55年以前，故民國61年該次整修如何處理壁鎖，受限於未尋得當時文獻紀錄，只能列案暫存查。

3. 安平區

(1) 延平街李宅—T型1支（約40公分）、S型1支（約40公分）

延平街最早開發紀錄可上溯自尼德蘭人在一鯤鯓沙洲島上建熱蘭遮城時，便在城東設立市鎮，延平街即是當時熱蘭遮市街最主要的道路之一。入清後商賈聚集，因此當地人又稱其為「市仔街」，且因路面曾以石板鋪成並為早期最寬街道之一，故又稱「石板街」、「寬街」。至日治時期，此區也有「安平銀座」之稱，街上洋樓、民宅毗鄰而居，足見其繁華熱鬧程度。

李宅位於延平街西段，據李姓屋主表示，這棟屋宅約有百年歷史，以前這一帶店舖林立，但地權皆屬於觀音亭，想在此做生意就需向觀音亭承租土地。而後觀音亭將土地釋出，家人便將地買下蓋店舖。

李宅初造之時是間一樓半的傳統街屋，屋內建材多為磚木結構，其內部空間前為店面，後為起居室，一樓與屋頂間的空間作為儲藏貨物的地方，另外在屋頂之上還建有一幢小閣樓。

筆者於2009年調查時，曾見到該宅龍邊山牆上有一個T型及一個S型壁鎖，而虎邊山牆因與鄰近建築物相連，無法觀察壁面情形。李宅山牆上壁鎖及扣環皆由方形鐵材打造，S型壁鎖鐵件末端拗折至扣環處，極類似「∞」字型；而T型壁鎖錨件似以二支鐵條打造，將鐵條併攏黏合後插入扣環，上半部再向左右分叉成羊角狀。

近年來由於觀光發展蓬勃，延平街上的店家幾乎成為遊客每

到安平景區時必逛地點之一，店家門前多設有遮陽棚、招牌以便招攬生意，方便顧客採購，但同時也因此不易看見老屋山牆上風光，這二個壁鎖若非依經驗判斷，在安平老街一帶可能存有壁鎖老屋並仔細搜尋，其實並不易見到。而該老宅在2012年改建時確定原壁鎖只餘二支，經整理後已重掛回龍邊山牆上，顯而易見，但已成為不具備強化結構功能的裝飾物。

延平街李宅改建前原Ｓ型壁鎖

延平街舊稱市仔街

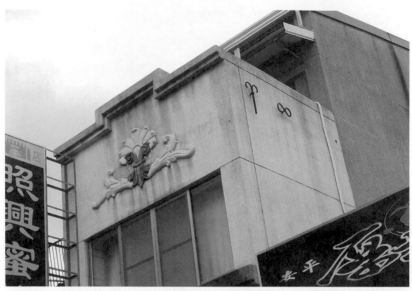

延平街李宅整修後現貌

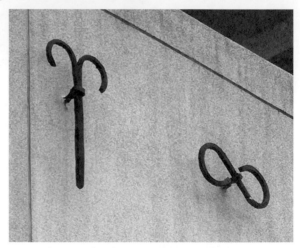

延平街李宅整修後重新掛回的壁鎖

(2) 海山館—T 型 1 支（約 45 公分）、S 型 2 支（約 36 公分）

　　海山館位於效忠街，該街就在延平街北邊，與其平行，所以海山館距離上文之李宅極近。臺灣西岸在清康熙 22 年（1683）入清版圖，翌年置「臺灣水師協」鎮守安平，朝廷因顧慮臺灣遠在海外，用臺人恐易生民變，遂改採輪流徵召福建沿海各營兵，以三年一輪方式戍守臺灣，而「海山館」即是由福建海壇鎮標班兵所建之會館，原稱「海壇館」，又因海壇鎮原駐防地海壇島上有丘陵「海山」一座，班兵建館後，因思鄉情重，便以「海山」為名，稱為「海山館」。

　　據考證推測，磚木構造的海山館初建年代可以溯至乾隆 30 年（1765）左右，而今日所見之海山館，最晚在明治 30 年（1897）年時已被登錄在當時《臺南縣公文類纂》案卷內「內務門土木部第一類房屋」〈海壇媽祖廟〉一文內。在日治初期，該屋產權經過日本官方數單位間轉移，最終在 1911 年 6 月 1 日，由張金聲購買取得，後來張金聲去世，產權便由三個兒子共同繼承，直至 1934年 8 月，產權復統歸於張金聲長男張鴻圖所有，而張鴻圖的胞妹張秀枝（張阿好）則長居此地。

　　從 1940 年代進入國民政府時期至 1970 年代中期，張氏將「海山館」分租予 6 至 7 戶單人或眷戶，收取租金，以維持生活開銷所需，但也讓「海山館」變成大雜院型態，直至民國 64 年，才由當時臺南市政府收購，產權重回至公家單位，並於民國 71 年發包

整建。整建之時，龍邊壁鎖其實已完全裸露，不復今日亮麗。[63]

　　民國99年時，臺南市政府再對海山館進行第二次修復工程，該次工程中有取出龍邊山牆壁鎖進行檢視（虎邊在修復工程工作報告書內未提到），山尖獅頭內T型壁鎖的嵌件部分已嚴重鏽蝕無法使用，只好仿作嵌件並以焊接方式固定於錨件上，而山牆前後二坡下的S型壁鎖則是生鏽毀損嚴重，無法單做部份鐵構件進行修復，只好採整支仿作方式抽換。三支壁鎖嵌件末端均為L型鐵鉤狀，值得注意的是，修復S型壁鎖時已不採用扣環，而是先置入嵌件與桁樑結合，再以焊接方式聯結錨件，換句話說，此種作法可能已失去壁鎖原先強化結構作用，使壁鎖淪為單純裝飾品而已。[64]

　　目前海山館主要建築有正廳及虎邊廂房。正廳虎邊山牆上可見有2個S型壁鎖，其形為方形鐵條彎曲而成，兩端呈螺紋狀，並以漆彩繪，位置皆在烟板上，[65]而山尖上則飾有獅頭銜書卷泥塑物，獅頭內藏有一個T型壁鎖，臉頰隆起的部分為刀柄彎曲處，刀身則自獅口往下延伸連接著書卷，這種型式與北區興濟宮正殿山尖獅頭銜磬泥塑物相當類似。

63　臺南市政府委託，黃秋月建築師事務所，《海山館調查研究與修復計畫》（臺南：臺南市政府，2005），頁1-30~1-33。
64　臺南市政府委託，黃秋月建築師事務所，《海山館修復工程工作報告書》（臺南：臺南市政府，2010），頁11-6~11-10。
65　烟板：烟板為山牆下的灰泥帶，亦有以木板製成，常塗刷黑色或青色，留白邊，表面略斜起，可使雨水不沾壁。

　　在該次修復工程中同時也發現正廳尺磚地坪下35公分處另有早期尺磚鋪設地坪舊跡，雖然工作人員研判，可能因早期地坪過低，擔心遇雨易積水患，所以不但將地坪墊高一尺高度，而且當時未挖除舊地坪磚頭並重新整地，就直接將新尺磚鋪上，所以日後整修時，才可見新、舊地坪尺磚層疊情形出現。[66]但就筆者認知，安平舊社區位於一鯤鯓沙洲島上，並無法排除因地下水層流動或過度使用導致地層滑動或下陷的可能性，[67]故除了重新鋪設地坪強化地基外，也可能在屋宅上方採用壁鎖裝置以強化整體結構，使其更加耐用。

(3) 熱蘭遮城—T 型遺跡 5 個（約 85 公分）

　　據史料記載，熱蘭遮城始建於1624年，建築基地位於一鯤鯓島上的沙丘，最早命名為奧倫治城（Fort Oranje），但於1627年時，巴達維亞總督奉東印度公司命令，即將奧倫治城改稱為熱蘭

66　臺南市政府委託，黃秋月建築師事務所，《海山館修復工程工作報告書》，頁11-5。

67　筆者以為「臺南延平街古井」的鹽化即是最好案例。延平街古井至晚在清咸豐年間（1851-1861）已開鑿，初時水源豐沛、井水甘甜，至大正12年，安平開始有自來水管線鋪設，供應自來水，水井遂轉為「孵豆菜芽」所用，一直延續到日治後期，因當時自來水管線已被破壞，遂再重新啟用井水為民生用水，但戰後未久等自水管線修復供水後，該井水亦開始出現淡鹹味，從此轉作洗濯用途。若總計從咸豐開鑿使用至戰後轉作洗濯用途為止，也不過百年歲月（1851-1951），而1946-1950年短短四年內，安平區人口即成長25%，人口快速成長增加，可能導致井水超量使用，也會加速井水鹽化，因為井水正是來自地下水層，當井水開始鹽化時，表示淡水量減少，多出的空間不但可能造成地層下陷後果，甚至鄰近地域的海水也會開始有入侵現象。參考臺南文化資產網頁「臺南延平街古井」乙條說明：http://tmach-culture.tainan.gov.tw/asset/assetdetail.asp?assetid= {ABD1A33D-6C97-4A83-ABEB-8EFFF2E7FB90}；及臺南市民政府「改制前臺南市6區人口統計資料」，1946年安平區人口8074人，但至1950年時，人口卻已增至10,008人，四年增加近2,000人。

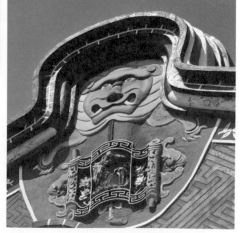

1　海山館在民國71年修復前，龍邊壁鎖
　　樣貌[68]

2　海山館修復工程時重置入T型壁鎖[69]

3　海山館山牆上仿製S型壁鎖

4　海山館山尖獅頭下可見T型壁鎖錨件

遮城（Fort Zeelandia，以下簡稱「熱城」），且持續不斷對其進行整修與擴建，直到1634年工程才暫告一段落。[70] 至近代為止，熱城共有「臺灣城」、「安平（鎮）城」、「王城」、「紅毛城」、「磚城」、「赤嵌城」、「和（荷）蘭城」、「熱蘭城」及「安平古堡」等近10種名稱，但不管何種稱號，都足以彰顯熱城在臺灣過去數百年建築史中佔有一席重要地位。

雖然在尼德蘭時期，熱城築城地點一直為人詬病，但在一鯤鯓島上卻已找不到更好的築城地點。[71] 而依據文獻所載，熱城的外城大概是1632-1634年間修建完成，[72] 而後就維持如此規模直至鄭成功入臺後，亦依附熱城置王府居之，且鄭氏王府除了在外城南牆（即今有壁鎖遺跡的古牆）新開城門一口外，在22年（1662-1683）治臺期間，城堡大致維持尼德蘭時期原樣。[73]

康熙54年（1715）時，熱城逐漸損壞；[74] 至康熙57年（1718）

68　圖源：臺南市政府委託，黃秋月建築師事務所，《海山館調查研究與修復計畫》。李志祥另行標示。

69　圖源：臺南市政府委託，黃秋月建築師事務所，《海山館修復工程工作報告書》。

70　村上直次郎撰，韓石麟譯，〈熱蘭遮築城史話（二）〉，《臺南文化》第3卷第4期（臺南：臺南市文獻委員會，1954年4月）。後代關於熱城築城完成的年代，主要以當年城北側入口門額上所書「T'Casteel Zeelandia Gebouwed Anno 1634（熱蘭遮城建於1634年）」等字而定。

71　C.E.S.著，周學普譯，〈被遺誤的臺灣〉，《臺灣經濟史三集》（臺北：臺銀經濟研究室，1956），頁83。

72　Mailla（馮秉正）著，胡明遠譯，〈臺灣訪問記(1715年)〉，《臺灣經濟史五集》（臺北：臺銀經濟研究室，1957），頁124-131。

73　石萬壽教授，〈安平古堡簡史〉，《樂君甲子集》（臺南：臺南市政府，2004），頁265。

74　曾源昌，〈登紅毛城〉，《鳳山縣志》（臺北：臺銀經濟研究室，1961），頁152。曾源

時，縣令李丕煜奉令重修，並增建若干小屋；[75]後至乾隆4年（1739），皇帝准臺灣知府劉良壁及知縣袁本濂所奏，對安平鎮紅毛城垣「作速修築竣固」，使城垣回復舊貌；[76]再隔9年，《續修臺灣縣志》〈遺蹟〉內記載乾隆13年（1748）時，臺灣水師協鎮副將沈廷耀於外城南門內修建塘房二間（即今日壁鎖遺跡所在城牆內側），這是清代熱城最後整建紀錄。自此至同治7年（1868）英國軍艦來犯，導致熱城內軍火庫爆炸為止，長達120年幾乎沒有再整修，而同治7年的事件也成為壓垮熱城最後一根稻草，熱城炸坍後，不但成為沈葆楨籌建二鯤鯓砲臺的建材來源，[77]也被鄰近私宅取拿不少城磚，至明治30年（1897）時，日人下令夷平內城，並在其上重建四方形階梯平臺及日式房屋（後改建為新式洋館），也奠下今人所謂「安平古堡」的基本格局。[78]

目前所見T型壁鎖遺跡位於原熱蘭遮外城南側的城牆，錨件長度約85公分，與臺南其它壁鎖宅第最大的不同點，即是城牆內採用的桁檁為方型斷面桁檁，不同於其它壁鎖宅第常見之圓型斷面桁檁。

昌是清康熙60年貢生，曾任訓導，其作〈登紅毛城〉詩時，曾於文內詠嘆當時紅毛城（熱城）「牆宇嗟傾頹」，「庭角黑沙堆」，可見至康熙年後期時，熱城已呈敗象。

75 謝金鑾，《臺灣縣志》，頁333。

76 不著撰人，《臺案彙錄丙集》（臺北：臺銀經濟研究室，1963），頁147。

77 光緒元年（1875），英國領事艾倫（H.J. Allen）旅行至臺南時，就曾目睹清兵破壞臺灣城，取其磚用以興築數里之外的億載金城。

78 栗山俊一著，林朝棟譯，〈安平古堡與赤嵌樓遺蹟考〉，《臺南文化》第4卷第3期（臺南：臺南市文獻委員會，1955年4月），頁6-9。

　　而位居城牆隔鄰，並於2009年開館的熱蘭遮城博物館內，就有仿外城南壁上的T型壁鎖展示物，但由於二個壁鎖樣式差異甚大（由外城南壁T型壁鎖遺留痕跡判斷，原壁鎖錨件係採方型鐵材製成；而館內展示的壁鎖樣品卻為圓形鐵條，且錨件上半部左右兩耳彎曲度亦有差別），若不細察，容易產生錯誤認知，認為館內現展之壁鎖即為原壁鎖再製品。筆者認為在現存壁鎖實例中，水仙宮三川殿龍邊前坡下T型壁鎖的樣式及大小，應才是與熱城牆上原來壁鎖遺跡最相似者。

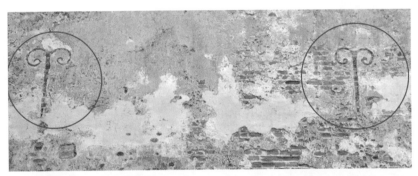

熱城外城南牆上T型壁鎖遺跡

熱城牆內對應二個方型桁樑洞

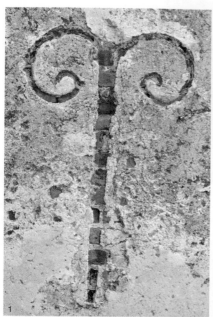

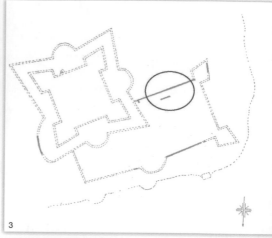

1　熱城T型壁鎖近視圖

2　水仙宮T型壁鎖

3　栗山俊一的熱城復原圖，圖上為北方，紅
　　圈處即T型壁鎖位置〈安平古堡與赤嵌樓遺蹟考〉）

4　熱蘭遮城旁長官公署牆壁上的壁鎖（李志祥標示自1635年約翰・芬伯翁〈熱蘭遮城與長官官邸鳥瞰圖〉）

（二）新化善化地區

1. 新化區

　　新化早在尼德蘭在臺時期即有其名，當時記載為「Tavocan」，原是西拉雅「大目降社」居地，至清朝後，沿襲其音稱該地為「大目降」，而該地在清領初期亦有港口「洋仔港」存在。「洋仔港」原是臺江內海的海汊，也是內山與平原往來的交通要道之一，清廷曾於此地派遣千、把總駐守，並設有「大目降汛」，更為清初諸羅縣與臺灣縣往來的重要縣界關口。[79]其實除了「洋仔港」地名之外，該地還留存有「下港」、「後面港仔」等地名，這些地名直至明治37年（1904）的〈臺灣堡圖〉上依然可見。而從清中期以後，「洋仔港」亦有「洋子港」之稱，[80]總合上述，可知本地區開發甚早，且在臺江內海未淤積之前，更富有交通航運之利，為府城東北郊外富庶之區。

(1) 中正南路蘇宅─T型4支（第一進約50公分，第二進約70公分）、

S型8支（第一進約50公分，第二進約80公分）

　　該宅位於新化區中正南路巷內，是蘇家古厝群中最具代表性與保存狀況最好的建物之一，據蘇宅後人蘇友泉教授於厝內花鳥彩繪牆上發現落款年代「壬寅」二字推算，該宅第可能建於道光

79　周鍾瑄，《諸羅縣志》，頁16、43、116。
80　范咸，《重修臺灣府志》，頁21。范志刊行於乾隆12年（1747），可能「洋子港」之
　　名在此之前已形成一段時間。

1904年〈臺灣堡圖〉內「大目降庄」仍有「下港」地名（取自地名資源服務網，李志祥／標示）

22年（1842），距今已近180年歷史。古厝現為前後二進屋宇，左、右均有護龍，故有內、外埕格局，屋體主要為磚木結構，樑與壁體採「穿斗式」結構結合，[81]而在第一進及第二進屋舍山牆上均有設置1T2S壁鎖共12支壁鎖，其中第一進山牆為水形馬背造型，第二進為木形馬背造型，壁鎖大致結合屋架的中脊楹（T型）及四架楹（S型）而設，且皆由方形鐵件打造而成。

　　蘇宅前後兩進屋舍上壁鎖雖同為T及S型樣式，但樣式及大小略有不同。就T型壁鎖而言，第一進屋舍上的T型壁鎖形體明顯較第二進為小，可能第一進門廳（三間起）較第二進正廳（五間起）規模為小，故壁鎖亦大小有別，但若是因為屋舍大小就隨

81 穿斗式構架：係中國古代木構建築的一種形式，主要特徵是用較密集的柱子支撐上部的梁架，承托屋面椽子與望板的檁子直接放在柱頭上。

之改變壁鎖形體大小，則表示匠師並非單純依照單一固定尺寸設置壁鎖，而是可能已發展出屋體與壁鎖大小的對應比率機制，即視桁樑粗細及牆體厚薄（筆者量測第一進牆體厚33公分，第二進牆體厚36公分，均為斗砌牆，但在壁鎖周圍30公分左右的牆體則全是實心紅磚砌成）決定壁鎖大小。另外值得注意的，是第一進門廳左右邊山牆上的T型壁鎖樣式也不太一樣：龍邊T型壁鎖明顯由二根方形鐵條組成，但虎邊T型壁鎖跟第二進兩側T型壁鎖目視卻似以整支方型鐵條打造，上半部再向左右分叉成羊角狀，有可能是因為第一進門廳龍邊山牆上T型壁鎖曾經毀損，因此後來再由其它匠師依式仿造並重新安置。

　　同樣的，就S型壁鎖而言，第一進門廳兩側山牆上S型壁鎖之扣環均已消失（但第二進正廳兩側山牆上壁鎖扣環仍尚存），筆者推測可能是屋宇之前已有整修過，而S型壁鎖內的嵌件已經損壞，故整修後只取錨件重新安置在山牆上。若果如此，則第一進之S型壁鎖只存裝飾用途，不具實際強化屋舍結構功用。蘇家古厝的S型壁鎖樣式與臺南孔廟、水仙宮等處相仿，錨件主體均似「一」字形橫置於前後坡下，與地面平行，至前後兩端才向上下略彎曲成弧形，似乎是系出同門之作，而就蘇厝可能興建時間點（1842）與孔廟、水仙宮等廟宇可能裝設壁鎖時間（1750年以前）相較，彼此約相距百餘年之久，換句話說，S型壁鎖錨件樣式從18世紀至19世紀前半時期，並沒太大改變。

　　而在蘇宅大埕對面另有一戶蘇厝，此戶蘇厝只有龍邊護龍西

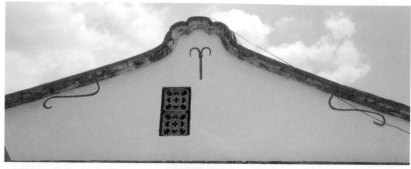

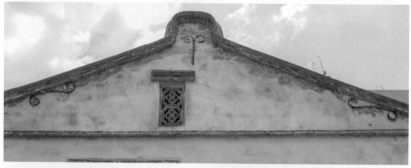

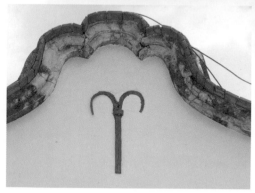

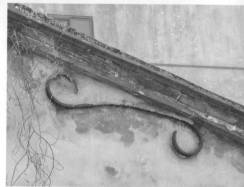

1 蘇宅第一進門廳龍邊山牆壁鎖
2 蘇宅第二進正廳龍邊山牆壁鎖
3 蘇宅第一進龍邊T型壁鎖由二根方型鐵條組成
4 蘇宅第二進龍邊後坡S型壁鎖

1	
2	
3	4

蘇厝（19號）龍邊護龍西側山尖上Ｔ型壁

蘇厝（19號）龍邊護龍西側山牆全視圖

側山牆的山尖上有1個T型壁鎖（此宅無虎邊護龍），長度約30公分，可能是因為護龍房體較小，結構強度需求較低，故壁鎖規格及數量跟著減縮，不但T型壁鎖較小，而且該壁鎖左右兩側亦未見裝設S型壁鎖，依房屋外觀樣式推測，該屋可能為19世紀晚期以後之建物。

(2) 中正南路吳宅—T型1支（約50公分）、S型3支（約70公分）

　　此戶原是「西來庵事件」中重要關係人蘇有志的家屋，1913年時轉售予親戚蘇德，之後再售予今屋主吳姓家族，因原屋主曾是新化首富蘇振芳（蘇有志之父），該屋可能為其所蓋，而且如同33號蘇宅一般，宅第內部亦採穿斗式樑柱結構，外部牆體亦同採斗砌磚牆結構。

　　據文獻記載，蘇有志出生於1867年，且蘇振芳至其子長大後經濟才算真正寬裕，並有餘力分給其子們開餅店、藥房、布店甚至糖廍及魚塭，故依這些訊息研判，該大宅可能建於1880年以後，換句話說，該宅建於19世紀晚期，至今約140年左右。[82] 目前該大宅只存正廳及右護龍廂房，正廳兩側山牆上有壁鎖，右護龍可能是之後再加蓋，山牆上並無設置壁鎖。

　　該宅正廳目前虎邊山牆只餘1T1S壁鎖，T型壁鎖位於山尖

82　臺南市文化局，「臺南研究資料庫」，網址：http://trd.tnc.gov.tw/cgi-bin/gs32/gsweb.cgi?o=ddata&s=id%3D%22H0000000142%22.&searchmode=basic；周逢雨，〈蘇有志父子〉，《南瀛文獻》第1卷第3、4期（臺南：臺南縣政府，1953年12月），頁28-29。

處，而 S 型壁鎖則位於後坡之下，另龍邊山牆則只存 2 個 S 型壁鎖，左右對稱，中間山尖位置的 T 型壁鎖已佚失。吳宅規模較蘇家大宅為小，而壁鎖亦不如蘇宅第二進正廳的壁鎖為大，其大小與蘇宅第一進的壁鎖相仿而已。

吳宅龍邊山牆上 2S 壁鎖，山尖缺了 1T 壁鎖

吳宅虎邊山牆上 1T1S 壁鎖，缺前坡 1S 壁鎖

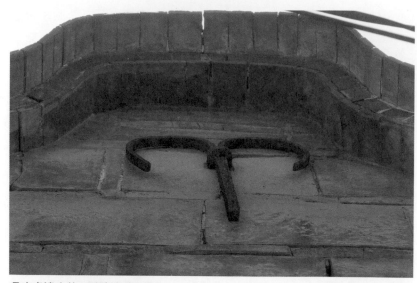

吳宅虎邊山牆T型壁鎖近視圖

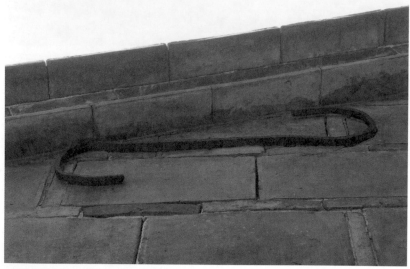

吳宅虎邊山牆後坡S型壁鎖近視圖

(3) 中山路鍾宅聚落—龍邊T型1支（約80公分）、S型2支（約90公分）

　　在觀音亭東側即為鍾家大宅，其實與上述蘇宅聚落屬同一街區（蘇宅在日治時期住址為「臺南廳大目降街觀音廟355號」，位於鍾宅東南方約150公尺處）。鍾家大宅興建於清光緒11年（1885），起造人鍾鏡清曾被清廷頒授「五品軍功」。

　　鍾氏為地方望族，大宅興建時還特別從唐山聘請師傅來建造，格局採正身五間起三合院型式，其屋瓦設計及彩繪等風格均屬閩南式建築風格。主體則採用傳統大木作法，不論是木雕或是泥作，細節均十分考究，據聞初落成時，在新化當地為豪華宅第之一。

　　也因為華宅新成未久，所以當1895年日軍入駐臺灣時，鍾家便成為北白川宮能久親王暫歇一夜之所，之後也曾充當「警察局休憩所」，甚至曾提供糖業試驗場使用，至昭和10年（1935）12月5日，被當時的臺灣總督中川健藏依當時法規《史蹟名勝天然紀念物保存法》指定該宅第為御遺跡，戰後則移交給新化鎮公所接收保管。[83]

　　現在鍾家大宅只在正廳邊間虎邊山牆上可見一個T型及二個S型壁鎖，透過牆體，聯結擱檁式結構桁樑，而T型壁鎖錨件由二根方形鐵條組成，扣環結合在錨件本體上部1/3處，錨件在扣

83 〈新化鍾家古厝篇〉，國家文化資產網，網址：https://nchdb.boch.gov.tw/assets/overview/monument/20130425000001。

環以上部份即向左右弧曲成大羊角狀，在筆者所調查之民宅所裝設T型壁鎖中，此處壁鎖可謂最大，原先T型壁鎖外尚覆有一層泥塑吉祥物，依殘存泥塑物研判，可能為「獅頭銜磬」像；而S型壁鎖體積在筆者所調查壁鎖民宅案例中亦為最大，長度達90公分，前坡S型壁鎖沿坡向平行設置，後坡S型壁鎖卻與地面平行（與後坡間有夾角）。原先其上亦有覆泥塑物，但已無法辨識為何物，可能匠師原先即打算在S型壁鎖上覆蓋泥塑物，所以鍾家大宅二支S型壁鎖前後端鐵條彎曲處並不十分圓順漂亮，相較於其它S型壁鎖案例顯得有些潦草。

再者，鍾宅的S型壁鎖形式與蘇宅相仿，錨件主體均呈一字型，亦與孔廟、水仙宮等處S型壁鎖相仿，而從建築年代而言，蘇宅建於1842年，孔廟、水仙宮等處可能建於1719年以前，而鍾家大宅則確定建於1885年，且壁鎖可能是興建該宅第的唐山師傅所裝設。三者最大不同處在於孔廟、水仙宮等處壁鎖之扣環體積較明顯且大，而蘇宅與鍾宅的壁鎖扣環鐵件則相對偏細小，或許此時匠師透過經驗摸索與傳承，認為壁鎖的關鍵作用在錨件大小，而非扣環（或嵌件）粗細，或是壁鎖用於強化結構的作用漸消失中，轉而愈來愈偏向裝飾作用，故扣環有縮小化趨勢。

另據筆者調查，與鍾宅同時期後（19世紀末期）有不少建物均在壁鎖上再加一層泥塑物，顯見匠師肯定壁鎖功用，但似乎並不欲人發覺宅第山牆有裝設壁鎖，或許就民俗文化考量上，因鐵剪刀造型可能帶煞對屋內之人不好（不能避邪）且容易造成它人

鍾家大宅虎邊山牆Ｔ型壁鎖近視圖

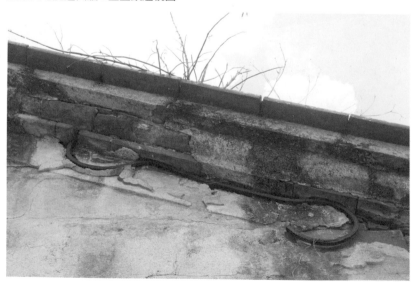

鍾家大宅虎邊山牆前坡Ｓ型壁鎖近視圖

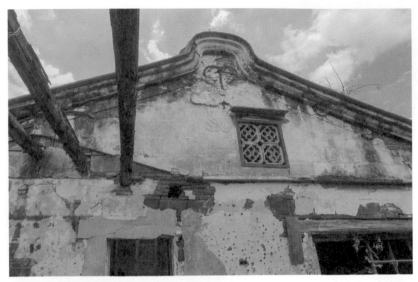

鍾家大宅虎邊山牆全貌

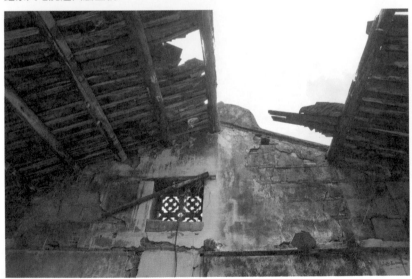

鍾家大宅虎邊山牆內側擱檁式桁樑

誤解壁鎖對其不利，故再加一層泥塑吉祥物覆蓋遮蔽，不但可顧及他人觀感，且更增添屋宇整體富貴華麗感。其實在現代也有類似遮蔽建物結構件的觀念，例如用螺栓加強屋宇結構同時，為避免金屬螺栓外露而顯得突兀，通常採隱藏式工法，將螺栓藏在壁體或柱體內，外面再以木作或泥作遮蓋，以提昇整體美感。

　　在鍾家大宅虎邊隔著一個廂房，北側另聯接一戶鍾宅，其位於中山路258巷內，此戶鍾宅為前、後二進宅第，第一進山牆已經整修過，完全無壁鎖跡象，但在第二進左、右山牆前坡三架楹處，仍可見一支S型壁鎖，長度只有隔壁鍾家大宅1/3長，該壁鎖亦由方形鐵條製成，雖只長約30公分，但鐵件厚度與鍾宅相同。值得注意的是此處鍾宅第二進屋宇與鍾家大宅相比，整個屋舍規模明顯較小，屋內所用桁樑亦較鍾家大宅細小，所以搭配的壁鎖體積也跟著縮小，可見匠師在裝設壁鎖時，似乎已掌握屋宇大小對應壁鎖體積的比率，而非盲目將壁鎖逕自安上而已；另一特點是該宅第二進，只有在前坡下設單支S型壁鎖，但目視山尖及後坡處，卻不像曾經設置過壁鎖（亦無整修跡象），若是只有前坡下設壁鎖，則該宅之例在臺南地區亦屬少見（一般都在山牆前後坡對稱設置壁鎖），可能匠師認為設單坡壁鎖即足以達到強化屋宇結構目的，故不需再多裝設。由此也顯示出匠師對於屋宇大小要對應何種體積壁鎖及設置多少支壁鎖才敷需求，似乎已有一定認

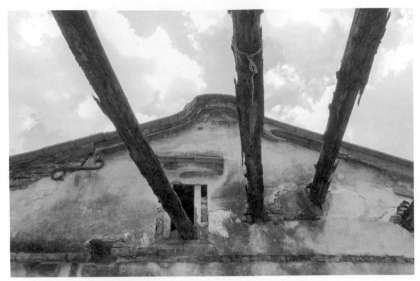

北鍾宅（9號）龍邊山牆全貌

知，同時代表此時期的匠師對於壁鎖的運用已臻純熟。[84]

2. 善化區

　　善化於尼德蘭在臺時期原名「目加溜灣」（Bakloun），後可能因漢人以閩南語稱呼逐漸簡化成「加溜灣」，也可能因位於臺江內

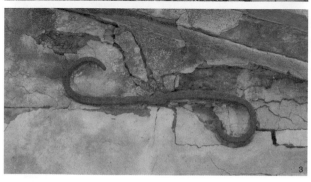

1 北鍾宅（9號）龍邊
山牆內側擱檁式桁
樑

2 北鍾宅（9號）虎邊
山牆全貌

3 北鍾宅（9號）虎邊
山牆前坡S型壁鎖
近視

海東側海汊，再漸漸發展出「灣裡」一稱，[85]該名稱從18世紀初期一直沿用到20世紀初期，在1904年日人堡圖上，仍保留有「灣裡」舊名，且就堡圖視之，「灣裡街」往西至原臺江內海海域區（今之「安定區」）僅距離不到3公里，加上尼德蘭人很早便在此地經營，甚至設有學校與教堂，[86]因此尼德蘭文化極早進入本區，且可能受到當地地理環境影響，在房舍建築上需做一定強化，所以在早期建築技術中即已採用尼德蘭人「壁鎖」技術以加強屋舍結構，並代代相傳至日治時期。

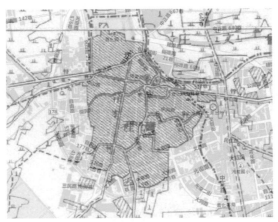

1904年，日治時期的堡圖上仍保留「灣裡」地名（取自地名資訊服務網）

85 王存立‧胡文青，《臺灣的古地圖：明清時期》（臺北：遠足文化，2002），頁137。依古地圖而言，「灣裡街」一詞最早出現於雍正元年（1723）〈臺灣輿圖〉內，原圖現藏北京圖書館。

86 村上直次郎原譯，郭輝中譯，《巴達維亞城日誌》第一冊，頁169。另據傳，今善化區信仰中心「慶安宮」大埕上一口井為尼德蘭人所開，也間接證明本地很早即可能深受尼德蘭文化所影響。

(1) 中興路鄭宅—X型1支（約30公分）、W型2支（約35公分）

　　位居中興路上的鄭宅因先前拓寬路面時將房子主體拆除，目前實際上只剩不到半棟房子，就已僅存屋舍的格局來看，剩餘的半棟房子可能為原屋之虎邊護龍，故使用的壁鎖亦較小，長度約30公分，但該護龍東向山牆上卻配置了極少見的1X2W共3支壁鎖，以X型壁鎖而言，目前除了原五條港區之和平街張宅及民權路陳世興宅、陳宅隔壁已拆除之黃宅及祀典武廟等4處外，再無其它地方可見，但在國外，類似型式的壁鎖卻不少，或許與本地區早自17世紀初期時即被尼德蘭文化影響有關，而本處之X型壁鎖以二支方型鐵條組成，除了樣式少見外，錨身上的雙扣環設計也十分獨特，與中西區和平街張宅均有雙扣環，或許牆內之嵌件樣式可能也與一般壁鎖不同。

　　另W型壁鎖亦很罕見，除了黃天橫先生曾於民國55年發表專文有所著墨外（見前文「民權路陳宅」文），多年來未再有其它文獻或田野訪查中見到並發表。這支壁鎖的扣環細看之下似乎不存在，而是將牆內嵌件以類似焊接方式，直接「黏」在錨件中段處。這些做法與臺南市已知大部份壁鎖案例均大異其趣，故該棟房子雖只剩半棟，但在臺南市壁鎖宅第相關紀錄中，卻有重要指標意義，值得政府文化單位特別注意並加以保存。

(2) 進學路蔡宅—T型1支（約37公分）、S型2支（約23公分）

　　蔡宅位於善化區進學路上，正面為三連棟街屋型式。據管理人蔡聰文先生表示，該街屋由其祖父蔡有平先生所蓋，推算年代，

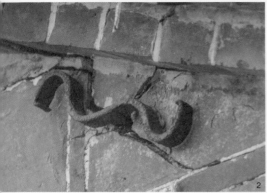

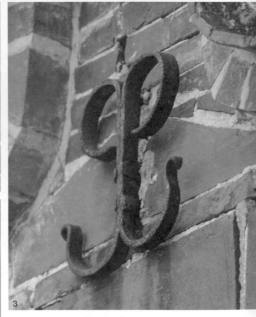

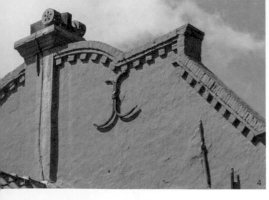

1　鄭宅虎邊山牆壁鎖全視圖
2　鄭宅Ｗ型壁鎖近視圖
3　鄭宅Ｘ型壁鎖近視圖
4　馬來西亞馬六甲荷蘭城紅屋上Ｘ型壁
　　鎖（Iris Chong／提供）

約蓋於1910年前後（口述人蔡先生2020年時已74歲），該街屋除了第一進龍邊山牆之山尖有T型壁鎖外，第二進的硬山式平房亦在龍邊山牆前、後坡下各有一個S型壁鎖（呈∞字型），而因為蔡有平先生後來又在本街屋虎邊起造三連棟街屋，與本街屋相連，故無法判斷虎邊是否有壁鎖存在。

　　蔡先生進一步說明其祖父於清末即在此處開設碾米廠，日治時期起造該街屋，並成為「第一配給所」，擔任所長，在當時家業興盛，故有能力起造街屋，而該屋原本正身立面更加豪華美麗，二樓上面尚有巴洛克式的山牆雕飾圖案，但因為1964年發生白河大地震，怕倒塌砸傷人，故已取下，之後又面臨進學路拓寬，精米廠部份亭仔腳楹柱因與路面重疊，也被拆除，最終成為現狀。

　　另據蔡先生表示，蔡宅龍邊山牆已經過整修，原本整個立面都是紅磚面，因經歷地震，有裂痕破損，故用水泥再修補，所以導致今日所見山尖之T型壁鎖錨件嵌在牆面內，未如一般壁鎖懸掛於牆上，蔡家因覺得T型壁鎖造型特別，故予以保留，而兩旁原亦有S型壁鎖，但整修後已用水泥抹入牆面內，故今山牆前後坡下可見白色水泥修補痕跡，卻不見S型壁鎖；而第二進平房山牆上的S型壁鎖則與下營某些壁鎖宅第樣式接近，均將錨件拗折成∞字型，似乎都是來自相同鐵鋪或是同一匠師手路，山牆上除了有二支S型壁鎖在前後坡下互相對稱外，山尖尚少一支T型壁鎖，或許是二支壁鎖已足夠強化房屋結構，故如新化鍾宅般，只設二支S型壁鎖即可。

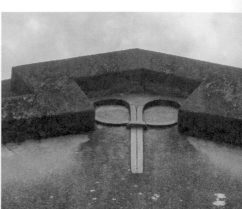

1　蔡宅（德隆精米廠）正面現狀圖

2　蔡宅龍邊山牆可見山尖型壁鎖，但兩側白色水泥修補痕跡是因S型壁鎖抹入牆面內

3　蔡宅山尖T型壁鎖近視圖

4　蔡宅第二進平房龍邊山牆前坡S型壁鎖

　　值得注意的是第一進 T 型壁鎖為方形鐵材打造，但第二進 S
型壁鎖卻是以圓形鐵條製成，可能兩者來自不同鐵鋪所製造，故
鐵材上有差異，若是如此，則可推論在 20 世紀初期，有能力可製
作壁鎖的鐵鋪不只一間，甚至在當時臺南沿海地區若要起造大
宅，可能仍普遍具有安設壁鎖風氣，有明顯需求才會不只一家鐵
鋪供應所需。

(3) 光文路慈善寺—T 型 2 支（約 40 公分）、S 型 4 支（約 50 公分）

　　慈善寺建於日治昭和元年（1926），[87]初建時整間寺廟為磚木
結構。據現任住持容慧師父表示，其師告知建寺之初原名「慈善
院」（後來改名為「慈善堂」，最後改名為「慈善寺」），因建廟一
段時間後經營有成，才興建現在的大殿。而據其師說法，當時大
殿內木樑係購自原赤嵌樓旁大士殿觀音堂拆下之建材，再運至本
地重組建而成。若此事為真，依此推估慈善寺大殿可能興建年代，
其購得建材時間至少是昭和 17 年（1942）後，日本人進行赤嵌樓
整修工程時拆下大士殿所遺之物。[88]

　　在 2010 年以前，因寺廟年代已久，屋頂多處滲漏，故以鐵皮
加蓋屋頂，至 2018 年時，更進一步將整個龍邊山牆封住，而虎邊
山牆沿前、後坡垂脊以上亦用鐵皮封住，所以目前僅虎邊山牆露

87 從該寺保有之文物上落款年代及民國 72 年原臺南縣政府核發之「寺廟登記表」而
　論，所登載的時間均為民國 15 年（其時應是昭和元年）。
88 〈大士殿觀音堂〉，「臺南市舊城區—古蹟與歷史建築普查」網頁（樹谷文化基金會
　考古推廣補助），網址：https://tncpa2017.pixnet.net/blog/post/206609748-e7.%E5%A4
　%A7%E5%A3%AB%E6%AE%BF%E8%A7%80%E9%9F%B3%E5%A0%82。

出小部份1T2S壁鎖，綜合仍露出的壁鎖及過去圖資判斷，該寺壁鎖為方型鐵材所製，其中T型壁鎖係由二根方型鐵材合成，上半部亦呈羊角狀，而山牆內所聯結的桁樑結構為擱檁式。

另外據大正10年（1921）堡圖顯示該寺北、南相距約百餘公尺均有溪流流過（現為嘉南大圳支線系統），顯見該寺可能位於河川浮覆地上，地質鬆軟，故該寺除了兩側山牆均有裝設壁鎖外，[89]亦在左右山牆及正身牆後共裝設10支扶壁柱，進一步加強寺廟結構。

日治大正10年（1921）堡圖，慈善寺附近地理區示意圖（取自內政部地名資源服務網，李志祥／標示）

89 該寺大殿建材來自赤嵌樓大士殿拆除後重組，並可能沿用原來壁鎖裝置並非孤例。在筆者田調案例中，如鹽水翁鍾五醫師曾買下葉連成大宅第二進建材，移至鹽水武廟東南側重蓋大宅（八角樓即葉連成大宅第三進，現樓上山牆亦設有壁鎖），而在翁鍾五大宅虎邊山牆內，筆者發現亦有裝設壁鎖（外覆白灰層），相距翁宅不遠的鹽水武廟第一進三川殿兩側山牆亦有裝設壁鎖，顯見該區可能因地理環境特殊或沿襲原建築設計而裝設壁鎖；而赤嵌樓附近地區亦是已知臺南市壁鎖最密集區之一（例祀典武廟、大天后宮、陳世興宅等），因此若該寺確實曾移建大士殿建材時，亦可能一併將原建材上的壁鎖移過去該寺安裝。

慈善寺1998年風貌，龍邊山牆隱約可見壁鎖（釋容慧師父／提供、李志祥／標示）

慈善寺2013年8月虎邊山牆圖（截圖自Google街景）

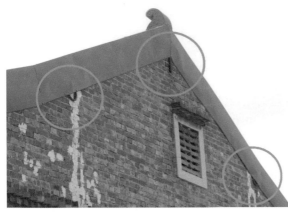

慈善寺虎邊山牆近視圖

二、倒風內海地區

　　本章節由倒風內海最東側「六甲官田地區」開始論述當地壁鎖宅第概況，再依序往北概述「麻豆下營地區」、「柳營新營鹽水地區」等位於倒風內海地區內壁鎖宅第之情形。此區可能因社區更新速度較慢、外來新興文化衝擊較少，且1945年時較未被美軍列入重點轟炸地區，故筆者所訪查到既存壁鎖宅第數量總和明顯較府城地區為多。又此區因為原倒風內海海汊深入至六甲、官田、下營等地，除了原倒風內海沿岸諸港如鹽水、鐵線橋、茅港尾（中營）、麻豆等地可見壁鎖宅第以外，在鄰近六甲、官田、下營、柳營等地區也可發現其蹤跡，整體分布地理範圍較府城區為廣。簡言之，在原倒風內海海汊周圍區域都可能因為地理環境需要且受到尼德蘭等早期建築文化影響，而使本區成為壁鎖數量最多，也是變化最多樣的地區。

（一）六甲官田地區

1. 六甲區
(1) 七甲街黃宅—T型1支（約40公分）、S型2支（約37公分）
　　過去臺南六甲地區磚瓦製造業大部分集中在二鎮里至七甲里的產業道路上，而七甲街黃宅為屋主黃丁福先生於大正7年

（1918）興建，其本身即為瓦窯業者。大宅位於七甲街巷內，據現居龍邊護龍屋主卓李女士表示，黃宅初建之時為七甲地區最漂亮宅第之一，原整體為正身五間起加左右兩護龍的三合院，其牆體主要為斗砌土墼磚牆，但後來因為虎邊護龍曾發生祝融之災且經歷數次地震摧殘，屋舍已多處傾斜或有裂縫，為安全考量，除了龍邊護龍及邊間加蓋一小屋外，其餘屋舍已於2018年拆除，故現時只剩龍邊廂房西側山牆上仍可見到1T2S共3支壁鎖，T型壁鎖上仍覆有一層蓮花狀泥塑物，S型壁鎖則無（2020年訪談）。

　　不過筆者曾於2011年初至黃宅訪查，當時看到正身左右兩側山牆以及護龍西側山牆上均有設置壁鎖。其樣式為T與S型壁鎖（每面山牆上均為1T2S配置），其中T型壁鎖位於山尖，由方形鐵件打造，多覆有蓮花泥塑物遮蓋美化。且錨件自扣環以上即分岔為二，分向左右兩側彎曲再回至錨件扣環處，較特殊的是此處T型壁鎖兩耳較小，且大小不一，形似麻豆大埕郭宅，在臺南市所有T型壁鎖案例中較為少見。

　　目前龍邊廂房山牆上僅存的S型壁鎖約位於三架桁處，左右對稱，亦由方形鐵件所打造，錨件形似∞字形，較特殊的是末端收尾至扣環時，再反摺成一小鉤，其尾端帶鉤的樣式頗類似下營地區的S型壁鎖樣式。

(2) 中華路柯宅—T型2支（約37公分）、S型4支（約40公分）

　　據訪談附近鄰居表示，柯宅為六甲區（原為六甲鄉）首三任鄉長柯雲龍建給其女柯朝水（音譯）作為嫁妝之宅，建成至今約

1　黃宅2011年樣貌

2　黃宅Ｔ型壁鎖

3　黃宅龍邊護龍西側山牆
　　上Ｓ型壁鎖

4　黃宅只餘龍邊護龍（紅
　　色屋頂處）之現狀

80年（1940年左右建造），為正身五間起格局，在左右邊間山牆上各自安有1T2S共6支壁鎖，錨件、扣環均為圓形鐵條製成，其樣式與柳營區中山西路林宅類似，牆體內與壁鎖結合的木樑結構亦為擱檁式（但正廳卻採用穿斗式樑柱結構），營造十分用心。

　　該宅可能曾經過整修，虎邊山牆上壁鎖有明顯水泥覆蓋痕跡，只隱約露出其形，而龍邊壁鎖上也覆有一層雕花泥飾物，若非剝落，其實不易注意到。

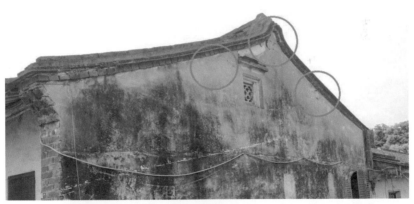

柯宅虎邊山牆壁鎖已被水泥塗覆，隱約露出1T2S壁鎖樣式

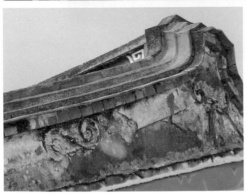

柯宅龍邊壁鎖近視圖

2. 官田區

(1) 西庄陳宅—T 型 2 支（約 28 公分）、S 型 4 支（約 20 公分）

陳宅位於西庄大廟惠安宮前，屋主目前以經營雜貨店為業。據屋主陳先生表示，其先祖早期經營雜貨及中藥業，故營建二層樓且面寬二間店面之街屋，而在街屋兩側山牆則各設有1T2S共6支壁鎖。

該宅壁鎖均以方型厚鐵材製成，令人感覺紮實，扣環亦算粗大，但整體形體不長，長度均在30公分以下，而且如同中西區大仁街蔡宅，因宅第作街屋設計，故屋頂前坡較短，後坡較長，不過就前、後坡S型壁鎖位置而言，其所對應的牆內桁樑位置似乎並無太大差異（約在四架楹位置處）。

(2) 東（西）庄林宅—T 型 1 支（約 30 公分）、S 型 3 支（約 32 公分）

林宅剛好位於東庄與西庄交界處，距離上述陳宅直線距離約只有160公尺，在其虎邊山牆上共設有1T3S共4支壁鎖。該宅較特殊處在於原為正身五間起格局建物，牆體為斗砌土埆磚牆，但後來可能不敷需求，又於兩側增建邊間，並改用紅磚建造，而增建之右邊間山牆上即有裝設壁鎖，但筆者檢視左邊間山牆，卻未見到有裝設壁鎖跡象。再者，增建之右邊間實際上只有一般房子的一半大小，只能稱為「右半間」，右半間外即為一條巷弄，巷弄與右半間之中有加蓋溝渠流過，地勢明顯向巷弄處傾斜，而右半間山牆為了順應巷弄地形，也修整成倒「厂」字型，依筆者判斷，匠師在此側山牆安置壁鎖，似乎是想強化這半間的屋舍結構，避

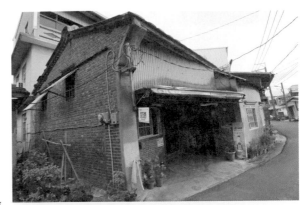

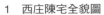

1　西庄陳宅全貌圖

2　陳宅虎邊山牆全視圖，前
　　後坡S型壁鎖位置相近

3　陳宅虎邊山牆上T型壁鎖

4　陳宅虎邊山牆上前坡S型
　　壁鎖

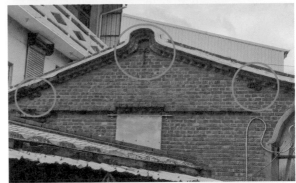

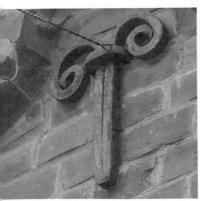

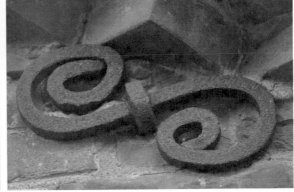

免向隔壁巷弄及溝渠傾倒。

本宅的T及S型壁鎖均以圓形鐵條製成，且不論是T型上方兩耳或是S型前後兩端，均刻意拗折鐵件至錨件本體為止，以S型壁鎖為例，亦如同「∞」字，這樣型式與安平區延平街照興蜜餞、善化區進學路蔡宅及麻豆區三民路陳宅街屋、下營區友愛街李宅等，具有高度類同，而在林宅右半間山牆鳥踏下還另有裝設單一支S型壁鎖，經檢視牆體另一側，發現其聯結室內樓層桁樑，可能為強化桁樑承載力並避免其脫落才裝設。

(3) 東庄謝宅—T型2支（約37公分）

謝宅位於東庄內，為坐西朝東一條龍式建物（共四間房），其只在兩側山牆之山尖處裝設一個T型壁鎖，未再於T型壁鎖前、

林宅右半間2013年9月圖，山牆呈「倒厂」字型（Google街景裁圖，李志祥／標示）

林宅右半角另一角
度視圖

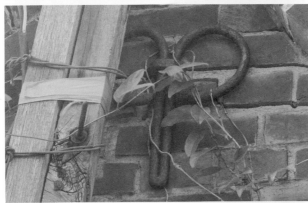

林宅Ｔ型壁鎖

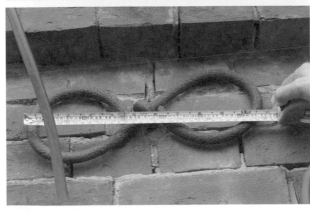

林宅Ｓ型壁鎖

後坡下設 S 型壁鎖。該 T 型壁鎖係以圓形鐵條打造，與上文林宅不同的是，林宅 T 型壁鎖在扣環下方的錨件部份是以圓形鐵條對折成一個像被壓扁的 U 字型，而謝宅 T 型壁鎖在扣環以下部份卻是一整根圓柱狀鐵條所製成，而扣環以上兩耳則是拗折回錨身為止，與上文林宅相似。該宅南側後來可能增建一小邊間與山牆相連，故邊間之屋頂遮蔽部份 T 型壁鎖，造成該壁鎖只有上半部一角可見，北側山牆才可看見完整全貌。

(4) 官田陳宅—T 型 2 支（約 35 公分）、S 型 4 支（約 27 公分）

　　陳宅約於 1916 年建造，為正身五間起格局，[90]正廳及五間的屋脊上均有馬約利卡磚裝飾，在兩側邊間外側山牆上則各設有 1T2S 壁鎖共 6 支壁鎖，T 型壁鎖位於山尖，S 型壁鎖則約在三架楹位置上。

　　據屋主陳春茂先生口述，該屋建成於其祖「陳驢」（音譯）之手，至今已百餘年，而該屋之壁鎖與善化區進學路蔡宅類同，T 型壁鎖係以二根方型鐵材插入扣環製成，錨件下端磨成劍狀，扣環位置偏在 T 型壁鎖上端，扣環以上錨件左右分叉成羊角狀，而 S 型壁鎖則以厚實圓形鐵條製成，錨件前後捲成迴紋狀，與 T 型壁鎖共有特徵即是長度均不長，約在 30 公分左右，這似乎是 20 世紀初期各壁鎖宅第共有的特點。

90　參見官田區公所網頁「古厝篇」：https://guantian132.tainan.gov.tw/cp.aspx?n=6870；另據屋主陳春茂先生表示，該宅建於 1915 年，與區公所網頁資料差異並不大。

謝宅全貌圖

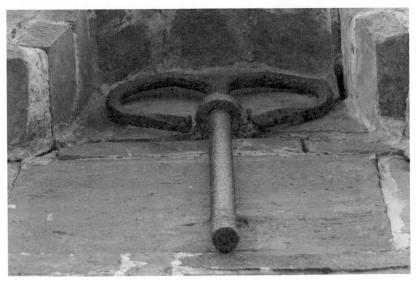

謝宅龍邊山牆Ｔ型壁鎖

　　另在陳宅東北角約120公尺處有一陳姓祠堂，祠堂後另有一座陳宅，為國民政府來臺時首任官派鄉長陳郁文之宅，宅第已倒塌，僅餘西側一片山牆挺立，山牆前後坡下亦存有一對S型壁鎖，均以方型鐵材打造，型制與陳春茂宅完全不同，長度約28公分，其中間扣環特別粗壯，而兩端鐵材逐漸收細，與前述陳宅之壁鎖似為不同匠師所打造，另外山尖部份僅餘孔洞，研判原來可能設有T型壁鎖，但已佚失。

（二）麻豆下營地區

1. 麻豆區

(1) 大埕郭舉人宅─T型10支（約47公分）

　　郭舉人宅位於大埕里，前臨麻豆區第五公有市場，是「麻豆三郭」之一「大埕郭」的宅第。宅第興建於乾隆40年（1775），是郭家來臺第五代郭廷機於乾隆39年（1774）高中甲午科文舉後隔年所建，距今已有246年之久，堪與府城區陳世興宅比肩，是臺南地區極少數建築年代確定超過200年以上的民宅。[91]

　　郭舉人宅共有前後兩進屋舍，第一進屋舍與第二進屋舍間以

91 蔡承豪，〈平埔原鄉、漢人入替：麻豆地區漢人家族的發展〉，暨南大學期刊論文。麻豆地區三郭分別為大埕郭、柑宅郭及巷口郭，其中柑宅郭位於麻豆區東角（里），以種植文旦出名；而麻豆著名林家之祖林文敏，據傳曾擔任巷口郭家長工，三大郭家均是地方出名家。

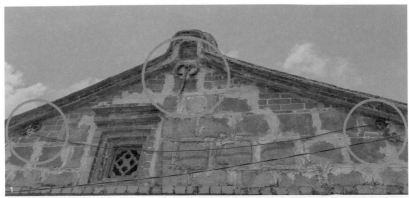

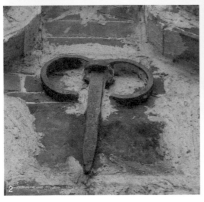

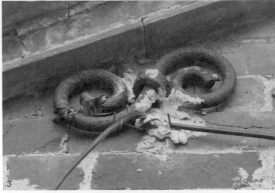

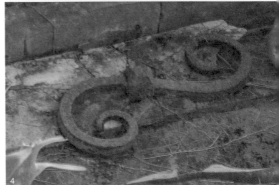

1　陳宅龍邊山牆全視圖
2　陳宅龍邊山牆Ｔ型壁鎖近視圖
3　陳宅龍邊山牆Ｓ型壁鎖近視圖
4　陳郁文宅虎邊山牆Ｓ型壁鎖近視圖

左右護龍相連，護龍外側即為牆壁，內側則與第一、二進屋舍共同形成天井，房子為磚木結構，第一進正面為三間起樣式，而第一、二進兩側外牆上均裝有壁鎖，樣式皆為 T 型，T 型壁鎖為方形長鐵件打造而成，扣環上端之錨件分別向左右彎曲成兩羊角，錨件末端收成劍狀，扣環部分則為粗厚圓板形鐵環製成。特別的是，T 型壁鎖上左右兩圈羊角大小並未對稱一致，而是有明顯差異（未固定左大右小或右大左小，兩種型式均有），與六甲區七甲街黃宅相似。

郭宅牆體上木樑為穿斗式架構，前後兩進四面山牆上總計有10把 T 型壁鎖，第一進壁鎖位於山尖及後坡三架楹位置上（2T），前坡並無設置壁鎖，且細看亦無塗抹之痕，顯見本就無裝設壁鎖；第二進兩側山牆上則各有3個壁鎖，除了山尖處有1個 T 型壁鎖外，另二個 T 型壁鎖較為特殊，分別位於前坡四架楹及後坡三架楹處。換句話說，該宅前、後坡壁鎖位置並未完全對稱，筆者研判匠師裝設壁鎖時即刻意如此安排，因第二進前坡屋簷還有往前延伸，可作為避雨廊道，所以考量到整間屋子的結構平衡，故意把前坡壁鎖亦往前移一個桁樑，以達前後平衡之效。另筆者以1921年該地日治地形圖對照比較，發覺在郭宅西南角今第五公有市場北側一大片土地似乎曾為水潭，而該水潭距離郭宅只有數十公尺而已，可見郭宅所在地區可能地下水文豐沛，土地易受影響而流失或滑動，或許這是郭宅設置壁鎖的重要因素之一。

1921 年地形圖顯示郭宅西南角有二塊空白地
區，疑為大片水潭（圖引自地名資源服務網）

郭宅第一進虎邊山尖 T 型壁鎖近視圖

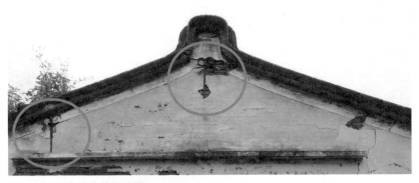

郭宅第一進虎邊山牆全視圖

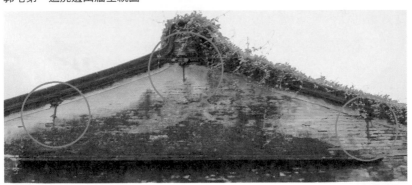

郭宅第二進虎邊山牆全視圖

(2) 麻豆林家古厝建築群

　　麻豆林家不只在麻豆地區有名，在臺灣也與「板橋林家」、「霧峰林家」齊名，共同號稱「臺灣三林」，[92] 從開臺祖林文敏在臺經營糖業貿易有成開始，200餘年來林家子孫孜孜營營，不只獲取功名，經營事業也極成功，據聞在最鼎盛時期，林家有數百萬兩資產與萬餘甲的良田魚塭，分布於今嘉義縣到高雄市一帶，成為清代臺灣十大家族之一，而這樣顯赫家族所蓋的大宅，可能也是其它有心想蓋大宅的人競相仿效的對象。

　　林文敏約在道光初年間所蓋的祖厝今已不存（現為麻豆區林文敏廣場），而林文敏於道光21年（1841）往生後，其妻郭氏繼續領導林家發展，直至同治12年（1873）郭氏亦仙逝後，林家七房兄弟始分家各自經營，[93] 其中除長男林江海早移居臺南府城經商外，其餘六子皆留在麻豆發展，且陸續興建宅第，因此麻豆林家古厝群大致均建於光緒初年前後，歷經百餘年歲月，目前只餘二房、三房（建於光緒7年，1881）、四房（建於光緒元年，1875）及八房四棟大宅，而五房厝則是由商人購走並拆卸，另於民國77年間在彰化花壇民俗村內重組，作為「昨日臺灣」代表建築之一，但重組後已未見壁鎖安裝在山牆上。已存的四棟大宅雖同樣均有裝設壁鎖，但各有不同特色，值得一一說明。[94]

92 趙文榮，《南瀛內海誌》（臺南：臺南縣政府，2006），頁104、105、187、188。
93 鄭佳韻，《南瀛大地主誌－曾文區卷》（臺南：臺南縣政府，2009），頁33-47。
94 麻豆林家八房臉書粉絲頁：

① 二房厝—T 型 15 支（約 38 公分）、S 型 5 支（約 28 公分）

　　林家二房厝位於麻豆公家機關林立的興國路巷內，據說二房厝原為「九包五」的三進大宅第，可惜第三進廳堂於日治末期於美軍轟炸中損毀。此宅第肇建於二房開基祖林臣之手，現今管理人為第七代林傳埒老先生。[95]古厝現尚存前、後二進屋厝，仍由林老先生家族細心維護保存中。前後二進之間虎邊有廂房相接，龍邊則是以山牆連接前後，第一、二進屋樑架構皆採穿斗式構造，室內空間因此明顯挑高，且令人感覺寬敞。

　　二房厝前後二進的龍、虎邊山牆上皆不只裝設單支T型壁鎖，另兩進間的虎邊廂房外牆及龍邊通廊的外牆上則設置S型壁鎖。其中特別的是T型壁鎖未設於山尖處，而是分別設於前、後坡下，而且未如其它壁鎖宅第般採對稱設置，在第一進山牆前坡下設一支，後坡下設二支；而第二進山牆上壁鎖設置則更明顯，在前坡下只設二支，後坡下卻設三支，且錨件扣環以上呈左右兩圈狀，扣環以下則呈劍身狀，乍看之下，極似「鐵鉸刀」。目前虎邊前、後進山牆上T型壁鎖數目完整，共有8支，但龍邊第一進山牆後坡下卻少一支，故總數只存7支，而雙邊廳堂T型壁鎖相加共是15支。

　　https://www.facebook.com/house8lin/posts/802381759941681/，由林家八房後代子孫所經營臉書粉絲頁，並自述各房祖厝大概興建年代及概況。

95　林家二房林臣逝世於光緒11年（1885），由此可推測二房厝當建於1885年之前。第三進廳堂損毀緣由係訪談第七代80餘歲林傳埒老先生口述而得。

接著虎邊廂房外牆上有二支S型壁鎖，均由方形鐵條穿過扣環而成，但收尾處則略薄小，且二支裝設樣式不太一樣；靠近第一進處的S型壁鎖與地面平行，另一個卻是與地面成45度角。細看靠近第一進的S型壁鎖可發覺，其扣環已不在中心點，且牆上白灰層還留有原先壁鎖的痕跡，可見該壁鎖可能被整修且位移過，而位置較靠近第二進屋舍的S型壁鎖，應該是維持安裝時原樣態；龍邊護龍牆上S型壁鎖則非常特殊，位置在靠近第二進屋舍的外牆上，以一支鐵製橫桿將三支S型壁鎖「串住」，而由橫桿上有四個扣環研判，這是一組三個錨件加二個嵌件的特殊壁鎖，也是筆者目前已訪查案例中僅見的「三胞胎」壁鎖，與虎邊廂房外牆的前後兩端各有一個壁鎖相較，龍邊外牆相對應位置上，僅在靠近第二進廳堂處，設置此組特殊壁鎖。[96]

所以林家二房厝壁鎖未如筆者已訪查的多數案例，採前後坡完全對稱設置（山尖未設壁鎖），此外還有裝設目前僅見的「三胞胎」壁鎖，是該戶最值得關注之處。

② 三房厝─T型14支以上（約45公分）、S型2支（約38公分）

三房厝建於清光緒7年（1881），現有格局為前後二進（第三

96 該壁鎖共有3個S型錨件及4個扣環，頭尾二個S型錨件以扣環包住，但該扣環卻未聯結牆內嵌件；中間的S錨件似以焊接方式黏在橫桿中段上，而橫桿中段二個扣環，均有聯結嵌件打入牆體，另與虎邊山牆的S型壁鎖仔細比對，中間的S型壁鎖錨件與虎邊S型壁鎖的材質及大小類同，但頭尾二個S型錨件鐵材卻較虎邊S型壁鎖來得粗大，可能是取原第三進的S型壁鎖加工製成，因為目視三個S型錨件表面，就鏽斑及氧化程度判斷，其年代似乎一樣久遠，頭尾二個S型壁鎖錨件不似後來的新製品。

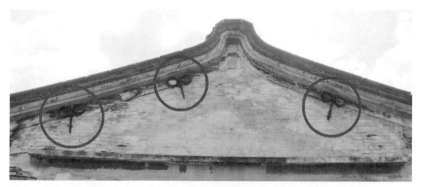

林家二房厝第一進門廳虎邊山牆共3支T型壁鎖

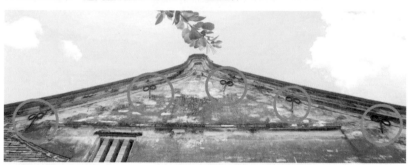

林家二房厝第二進正廳龍邊山牆共5支壁鎖

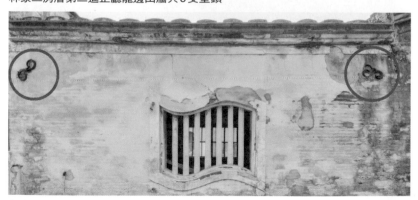

林家二房厝虎邊廂房外牆全視圖

林家二房厝T型壁鎖近視圖

林家二房厝S型壁鎖近視圖

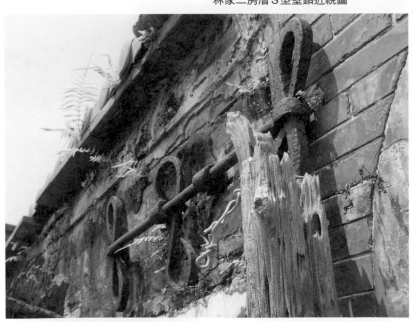

林家二房厝龍邊山牆3胞胎S型壁鎖

進已拆除），二進屋舍之間加上內外雙護龍，構成回字四合院型式，整體方位坐西朝東，屋內樑架亦與二房厝相同，採穿斗式構造，是目前林家古厝群中保存最完整的一座。

　　三房厝壁鎖樣式多數亦為T型，僅在第二進正廳後面外側左右牆上發現各有一個S型壁鎖，約位於烟板與牆面交界處。S型壁鎖由方型鐵材製成，形似∞字狀，分兩側在第二進外側牆上斜掛45度角，裝設角度與林家二房厝虎邊廂房山牆後段S型壁鎖類同；而T型壁鎖則見於第一進門廳龍邊山牆山尖處（單側山牆只見一支壁鎖）、第二進正廳兩側山牆上（單側共5支）以及正廳與兩側護龍間的「子孫巷」，護龍後面出入的小門楣上亦各設有1支T型壁鎖，錨件上半部兩耳接近圓弧，但與錨件主體間仍有空隙，未如二房厝T型壁鎖般合圍成完整圓形。

　　三房厝的第一進與第二進房厝雖同為五間起樣式，但第二進屋舍明顯較高聳龐大，可能為結構平衡考量，所以第二進山牆上壁鎖數量亦明顯較多，而與二房厝相較，三房厝最大的特點就是「對稱」，不論是山牆或是背牆上的壁鎖，均是兩兩對稱，且護龍山牆上未見壁鎖，此亦與二房厝略有差異。

③ **新四房厝—**T型14支（約45公分）、S型1支

　　新四房厝起建於光緒元年（1875），共花了3年4個月以上才建造完成，據傳建材全由福建運至臺灣，用料講究，故建成後曾號稱是臺南地區最美麗的古厝建築物，也是林家眾宅第中最華麗恢宏的一座。大宅坐北朝南，共有前中後三進屋舍，加上左右內

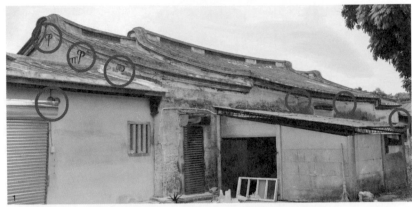

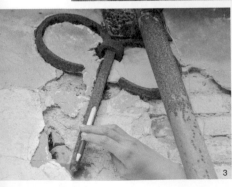

1　林家三房厝壁鎖全視圖
2　林家三房厝第二進後牆左右兩邊各有一個S
　　壁鎖
3　林家三房厝T型壁鎖近視圖
4　林家三房厝S型壁鎖近視圖

外雙護龍廂房，形成回字型的四合院格局。但在民國67年時，因房屋共有繼承人間理念不同，新四房厝被拆掉東半側，原宅第只存西半側，與東側後來新建的透天樓房比鄰而立，後又因林家人陸續搬離，所有的出入口於民國95年時被鐵浪板封住，避免外人進入致生意外。[97]

依筆者所收集到影像紀錄及現地觀察所見，新四房厝尚存的內、外護龍南側山牆及第一進與第二進邊間的西側山牆上仍存有幾乎清一色的T型壁鎖，不過內護龍南側山牆右坡下卻有1個S型壁鎖。除此之外，每一面山牆上均是左、中、右對稱設置共三支T型壁鎖，其錨件均由方型鐵材打造，外型與三房厝T型壁鎖相仿，但扣環的鐵件卻較粗厚。

而新四房厝與前文二棟林家宅第相較，最大的特殊處有二點，其一為虎邊最外側護龍山牆的山尖處有一個獅頭泥塑物，明顯可見有一個T型壁鎖藏在裡面，雖T型壁鎖上覆泥塑吉祥物在臺南不少壁鎖宅第案例中均可見，但在林家古厝群而言，新四房此處做法卻是唯一；另一點則是內護龍南側山牆上的壁鎖是2T1S配置，不似其它案例中常見的1T2S或3T的配置，筆者認為有可能內護龍南側山牆上的S型壁鎖是後來老厝經過整修，取其它處壁鎖來此裝上以補強結構，否則以新四房雕樑畫棟、處處精緻的

97 麻豆林家八房臉書粉絲頁：
　　https://www.facebook.com/house8lin/posts/802381759941681/。

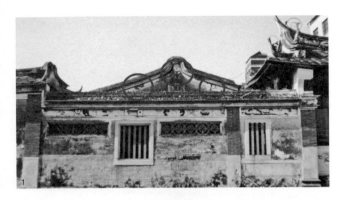

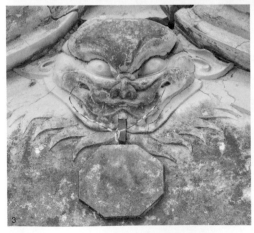

1　林家新四房厝虎邊內護龍南側山牆
　　上可見2T1S壁鎖[98]

2　新四房厝外護龍南側山牆全視圖

3　新四房厝外護龍南側山牆山尖獅頭
　　近視圖，內藏一個T型壁鎖

4　新四房厝T型壁鎖與三房厝的T型
　　壁鎖樣式相仿

做工而言，不太可能一開始就在山牆顯眼處如此不對稱的設置2T1S壁鎖，自毀大宅整體美感。

④ **八房厝—T型7支（約45公分）**

　　位於自由路巷內的林家八房厝，現存前後二進屋厝，加上左右雙護龍，亦形成回字四合院型式，其屋體樣式及裝飾和三房厝相似，但現狀少了一些裝飾性的彩繪，更多部份呈現杉木原色，因此更有一份古樸典雅感，門廳亦採穿斗式屋架，第一進屋舍為三開間樣式，而第二進屋舍為五開間樣式。

　　八房厝目前可見的壁鎖位於第一進門廳兩側山牆上，還有龍邊內護龍廂房東側山牆上，雖然錨件均為末端收尖的劍身樣式且皆由方形鐵條打造，但正身廳堂與兩側廂房的錨件外觀卻略有不同：護龍廂房山牆上T型壁鎖上面兩耳為圓弧形，類同三房及四房厝，但第一進廳堂兩側山牆上的T型壁鎖，錨件上半部兩耳卻是向內捲曲呈螺紋狀，較繁複有變化，而且廳堂山牆上的壁鎖較多，呈左中右對稱分布（單側共有3支T型壁鎖），而龍邊內護龍廂房山牆上則只有山尖處裝上一支T型壁鎖，從壁鎖的裝設似乎也顯示房舍主從有別，第一進門廳建築較受重視，而第二進廳堂部份因受限視角且林家八房厝不對外開放，故無法探訪。

　　綜觀林家古厝群，其興建年代相近，建屋材料與聘請的營造

98 圖引自〈麻豆林家四房厝〉，94i旅遊，網址：https://www.94i.club/post/%E9%BA%B B%E8%B1%86%E6%9E%97%E5%AE%B6%E5%9B%9B%E6%88%BF%E5%8E% 9D。作者李志祥再行標示。

師傅據相關文獻記載皆來自唐山，顯見壁鎖製作與裝設技術門檻應不高，或是唐山師傅有變通方式，可以來臺後即入鄉隨俗，因應業主或環境需求而裝設壁鎖；再者，就壁鎖形式而言，林家各房大宅皆以 T 型壁鎖為主，S 型的壁鎖依現狀及資料，只見於二房、三房及四房厝，[99] 但數量上均不多，不過在二房厝上卻有臺南地區僅見的三胞胎 S 型壁鎖，疑似為後來整修過程中再重新組合之物（該壁鎖上有焊接之類的痕跡）。

　　而受限於視角及林家各房厝均已不對外開放等因素影響，雖無法一一細觀其房舍各部份壁鎖設置情形，但綜合林家古厝各房壁鎖已知位置推測，各房厝的第一進門廳、第二進正身廳堂及內外護龍的山牆上原應皆有壁鎖存在。其中內外護龍山牆上的壁鎖多裝在中楹與三架楹處，正身山牆大致多了一處五架楹位置，而除二房厝外，其餘各房大宅的壁鎖排列方式多為左右對稱型設置。

(3) 民族路李宅—T 型 1 支（約 31 公分）、S 型 2 支（約 25 公分）

　　筆者於民國 99 年（2010）1 月初訪李宅時，所見房子的格局為五間起之建物。當時據李家後人描述，房子原先是有左右護龍的宅第，但因民族路開通致左右護龍被拆除而存今貌。然而筆者於 2019 年再訪時，原五間起建物之正廳及虎邊廂房亦已被拆除，

99　林家大房厝位於府城中西區信義街上，以林家大房厝為中心，周圍100公尺內即有黃宅、周宅、歐陽宅及林宅等壁鎖宅第，其中周宅與林家大房厝僅隔4公尺信義街道，且屬於五條港中新港墘港區範圍，亦是府城壁鎖密集區之一，而林家大房厝曾因拓路被部份拆除及改建，否則依所在區域，原來屋宅山牆上可能亦有裝設壁鎖。

八房厝第一進虎邊山牆Ｔ型壁鎖圖

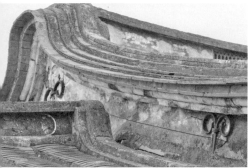

八房厝第一進龍邊山牆Ｔ型壁鎖圖

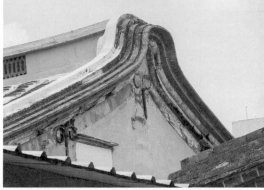

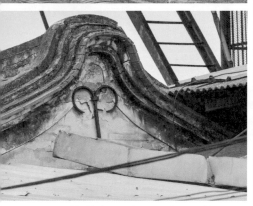

八房厝龍邊內護龍山尖上Ｔ型壁鎖

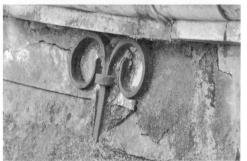

八房厝第一進山牆上Ｔ型壁鎖近視圖，
兩耳有變化

只餘正身龍邊1間半廂房的屋體，且屋頂已用瓦形鐵皮浪板整個包覆，所幸該屋龍邊山牆上尚可見1T2S共三支壁鎖。

據李家後人說法其祖先經商，常集貨運至外地從事買賣蔬菜的生意，因而有機會累積財富，也才有能力興建此宅第。原屋齡至今約有百年之久（約為1910年左右建物），現屋後亦有幾座三合院（未見安設壁鎖），有同族的子嗣居住其中。

李宅樑柱結構為穿斗式，龍邊山牆山尖處為火形馬背且以實心紅磚砌成，至今仍可見到山尖處置有1支T型壁鎖及前、後坡下各設1支S型壁鎖。T型壁鎖錨件樣式與下文陳宅街屋相似，均以一長條方型鐵材對折合併成錨身，上半部再分叉成左右兩圈，

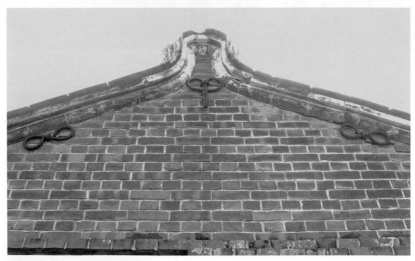

2010年，李宅原虎邊山牆壁鎖全視圖

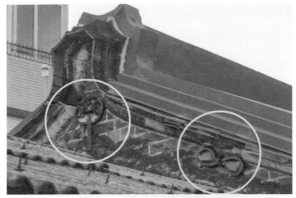

2019年，李宅龍邊山牆壁鎖全視圖

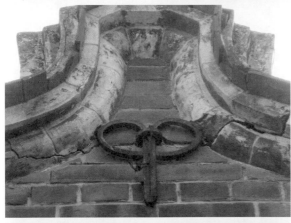

2010年，李宅虎邊山牆山尖T型壁鎖

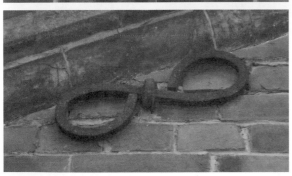

2010年，李宅虎邊山牆S型壁鎖

形似鐵鉸刀；而S型壁鎖則為方型鐵件穿過扣環後，分別向上下彎曲至原扣環處，形似一個∞字，壁鎖雖由方形鐵條打造且形體不大，但轉折的線條卻十分流暢，在諸多壁鎖實例中，可列佳作。

(4) 護濟宮─T型8支（約45公分）

　　護濟宮在麻豆當地也稱「媽祖宮」，主祀天上聖母，據傳該尊媽祖早於明末即隨先民渡海，由於神威顯赫，在清康熙年間甚至曾分香西庄、瓦磘等地，爾後於清乾隆46年時（1781），以蚊港厝角林朝牌為首，提議修建為磚造廟宇，並定名為「護濟宮」，之後因遭逢林爽文之變、同治年間震災及年久失修等變故，再分別於乾隆58年、道光15年及同治4年由地方頭人倡議並鳩資發起重建，接著經歷光緒及日治時期，多有修葺，直至民國45年（1956），由時任主委陳定邦再次發起重建後始成今貌，而最近一次整修則是於民國107年（2018）由廟方自籌35%，政府補助65%下，耗資3200餘萬所完成的修復工程。[100]

　　護濟宮的屋架屬於擱檁式，在第一進拜殿與第二進正殿兩側山牆上均有T型壁鎖。特別的是，T型壁鎖並未位於山尖處，而是位於前、後坡約二架檁處，就筆者所訪查多數案例而言，位於前、後坡下的壁鎖多為S型，但護濟宮卻為T型，而且分向山牆

100 參考中研院文化資源地理資訊系統，「臺灣寺廟＞臺南市＞麻豆區＞護濟宮」，網址：
　　http://crgis.rchss.sinica.edu.tw/temples/TainanCity/madou/1107001-HJG。
　　另參考臺南市政府文化資產處，「文化資產＞文化資產進階搜尋＞古蹟＞麻豆護濟宮」，網址：
　　https://nchdb.boch.gov.tw/assets/advanceSearch/monument/20190106000002。

中心線斜插約30度角，而非將錨件垂直於地面裝設，故遠望山牆上二個壁鎖合似一個倒寫的「八」字，如此型式也屬少見。該 T 型壁鎖錨件與扣環皆由方形鐵材打造，錨件上半部兩耳樣式類同林家三房厝，但體積略小，不似林家三房厝般圓弧。

　　另一值得注意的地方是護濟宮虎邊另有金蓮寺一座，廟身與護濟宮正殿相接，該寺係日本大正2年（1913）從護濟宮所分出，主祀地藏王菩薩。但護濟宮既然於民國45年重建，並於前、後殿兩側山牆上裝設壁鎖，而該廟既附屬於護濟宮管理，但金蓮寺山牆上卻無裝設壁鎖，可能金蓮寺廟體不若護濟宮大，且為三面壁加屋頂蓋之單純建物，故匠師認為原結構強度已足，不需裝設壁鎖，若是如此，則此時（1956年）壁鎖在某些匠師考量中，仍具強化結構之作用，並非單純裝飾或作為警示裝置而已（護濟宮 T 型壁鎖長度仍維持約1尺半長度，筆者認為對廟體結構仍具備一定作用力）。

護濟宮第一進拜殿龍邊山牆修復前壁鎖圖

1 護濟宮第二進正殿龍邊
 山牆修復前壁鎖圖
2 護濟宮第二進正殿虎邊
 山牆修復後壁鎖圖
3 護濟宮第一進拜殿龍邊
 山牆後坡下T型壁鎖

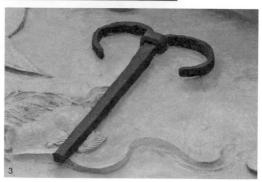

(5) 興民街陳宅—T 型 7 支（約 42 公分）、I 型 2 支（約 28 公分）

　　陳宅位於護濟宮西側十來公尺處，距離非常近，從陳宅走幾步路就可達護濟宮，其型式為壁鎖宅第中少見的連棟街屋樣式。[101]

　　陳宅街屋坐北朝南，由四棟二層樓式磚木結構房子所組成，四間房子共有同一座屋頂，令人感覺似乎是同一時間完成，但其實左右山牆上的建材和磚砌的方式各有不同，壁鎖的樣式也不同。虎邊山牆臨三民路（後改為大同街）與興民街交叉口，為一般紅磚所砌成，在規帶下方及窗簷上作馬齒砌法，二樓開有氣窗，以青瓷花磚為飾，但龍邊山牆卻為斗砌土埆磚牆，二樓同樣有一氣窗，然而卻是石窗櫺樣式，因此這四棟街屋可能由龍邊開始，分期逐漸興築完成，或是後來又有部份整修，才有如此差異。

　　街屋兩側山牆上都有 T 型壁鎖（龍邊山牆另多 2 支 I 型壁鎖），皆由方形鐵材所打造，但其形式與所在位置卻有顯著差異：虎邊山牆有 5 個 T 型壁鎖，其分布在山牆上端及中段，錨身係為一厚實長鐵條從中對折併攏再修成劍狀，其上端則分別向左右彎曲成兩圈狀，整體乍看之下就如同一把鐵鉸刀掛於牆上。另外在山牆中段也設置 T 型壁鎖 2 支，係透過牆體聯結牆內木製樓地板支撐桁樑，藉此強化樓地板的承載強度並避免桁樑脫離，而且壁鎖上的扣環與龍邊山牆相較，亦顯得較為厚實，但龍邊山牆上的 T 型

101 壁鎖宅第案例中，以連棟街屋呈現者，除了麻豆區興民街陳宅外，尚有中西區普濟街邱宅、善化區進學路蔡宅及下營區玄德街曾宅等建物。

陳宅街屋虎邊山牆上可見T型壁鎖

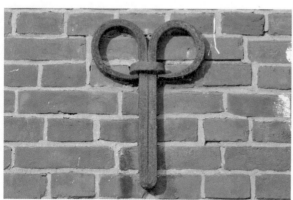

陳宅虎邊山牆T型壁鎖近視圖

陳宅龍邊山牆後坡I型壁鎖

陳宅龍邊山牆山尖T型壁鎖

壁鎖卻形似護濟宮 T 型壁鎖，錨身是一體成型的方形鐵材，且扣環以上兩耳呈圓弧狀（非如虎邊外牆 T 型壁鎖呈左右兩圈），此外在屋頂後坡下面還有一支 I 型壁鎖，其錨件上半部直接插入牆體內，外露於山牆上的錨件則往下折，未用扣環固定。細察陳宅街屋兩側山牆上的 T 型壁鎖，形式差異頗大，可能為不同匠師製作或非同時期物件。

　　陳家街屋為麻豆區壁鎖宅第中目前唯一以街屋型式出現者，且兩側 T 型壁鎖樣式存有明顯差異性，是值得深入探究標的之一，但在 2016 年時，可能因年久失修並曾遭逢祝融之災，整體屋況已屬危樓，已被拆除。

(6) 大同街王宅—T 型 2 支（約 36 公分）、S 型 4 支（約 31 公分）

　　王宅為正身五間起加上龍虎兩護龍所組成的三合院式宅第，屋脊上飾有馬約利卡磚，而在宅第大埕前尚築有一道圍牆，正中門口具有重簷裝飾，圍牆兩側與三合院護龍相接，合圍自成一個天地。依房屋整體樣式研判，大宅約建於 1920 年左右。該宅距離大同街約 30 公尺，且地勢明顯較馬路為高，若非刻意墊高地基，即是初建時，刻意挑地勢較高之地興建宅第。[102]

　　王宅正身屋舍為紅磚杉木結構，正身的兩側山牆上各裝有 1T2S 共 6 支壁鎖。壁鎖錨件皆由方形鐵材打造，T 型壁鎖位於山尖處，錨身由二支方型鐵材併攏而成，樣式與上文民族路李宅類

102　見下文「大同街張宅」訪查紀錄，大同街可能原為溝渠，後加蓋而成路面。

同，但錨件上半部左右兩耳卻是成螺紋狀，並非成兩圓圈狀，而扣環鐵材則是與錨件相同，具有厚實感，並且扣於T型壁鎖上端約1/4處，使錨件不易脫落；S型壁鎖與屋頂前、後坡下烟板共構，位置約在三架楹處，其錨身通過扣環後，兩端分向上下捲曲成螺紋狀，整體線條尚屬流暢。此外，在錨身空隙中，可明顯看到匠師以白灰將空隙填滿，筆者研判原來S型壁鎖在白灰填滿空隙情況下，乍看以為只是捲雲狀線條，從外觀上不容易識別其為壁鎖，直到經歷歲月洗禮，白灰層脫落後，才得以露出完整S型壁鎖形體。

王宅北面另有一棟三合院宅第，為王氏另一房兄弟所蓋，而且早蓋幾年，但未見裝設壁鎖，且地基亦未如王宅般高出路面一截，而宅第整體格局亦不如王宅細緻，顯見壁鎖之裝設雖有其實用性，但仍視業主心態及經濟能力而有差異，即在同一地理區內，不見得每棟宅第均有裝設。

(7) 大同街張宅—T型4支（約23公分）、S型8支（約19公分）

張宅興建於日治時期，距今約有百年歷史。2009年時據當時已70餘歲屋主張宏仁老先生說，其祖先在麻豆市街上開店，經營穀物買賣的生意，多年經營後小有積蓄，看中現居的這塊地，便以七塊田地換得現地，至其父親時，與兄弟聘請多位風水師進行堪輿並參與建屋，耗時多年才完成此宅第。

張老先生亦提及，小時候屋前有一大排水溝（小溪），上學時需由大人揹負涉水而過，而水流至興民街與光復路一帶匯集。

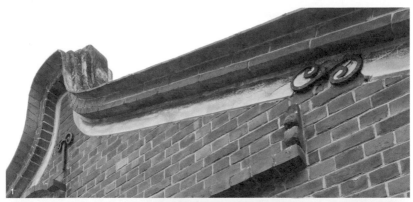

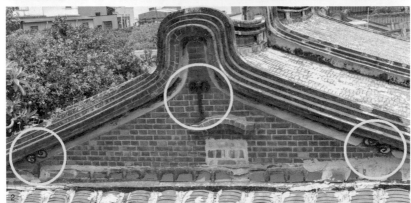

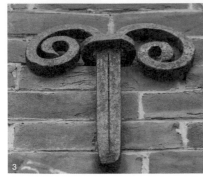

1 王宅龍邊山牆有家用設施，不易觀
　看全貌

2 王宅虎邊山牆壁鎖全視圖

3 王宅龍邊山牆山尖Ｔ型壁鎖

4 王宅龍邊山牆Ｓ型壁鎖，可見白灰層
　填滿空隙痕跡

這番言論似乎也間接證明了護濟宮附近曾有碼頭設立的說法。[103]

　　張宅為正身五間起左右雙護龍格局之三合院建築，大埕外再以磚牆區分內外。走入張宅時，可明顯感受其地勢節節高升，自圍牆外進入張宅範圍開始，約走30公尺緩昇坡才可抵達大埕，而由大埕再往內走至正廳踏階處，又明顯感受地勢略高於大埕，所以正廳所在處為整棟宅第最高地方。

　　張宅壁鎖分置於正身屋舍及兩側護龍廂房山牆上，均有T型及S型壁鎖，形制搭配均為1T2S樣式。而壁鎖由方形鐵材所打造，其中正身兩側山牆山尖上的T型壁鎖樣式與陳宅街屋相似，皆為方形鐵材併攏成為錨身，上端也分別向左右彎曲成兩圈，鐵件彎曲的尾端不僅打薄，同時連接至扣環的下方，且兩側護龍東側山牆山尖上的T型壁鎖，還覆著一層蓮花唐草泥塑吉祥物，若非泥塑剝落導致下半段錨件露出，不見得容易見到，此例亦為麻豆地區少見有泥塑物覆於T型壁鎖者。

　　而在T型壁鎖兩側的S型壁鎖，其形制與林家二房厝S型壁鎖極為接近，在扣環前後兩端的錨件，分別向上、下捲曲，其末

103 張老先生此段說法為非常重要的回憶紀錄，因為筆者曾查閱1904年大正堡圖及1921年臺灣地形圖，均未見到此條大排水溝被明顯繪記，但堡圖上卻顯示在今麻豆區北面及西面有多塊地區呈現空白，顯為水潭一類之地，也可能為原倒風內海內陸化後遺留之低漥地。而筆者多年來一直覺得納悶，為何大同街從街頭到街尾，有如此多壁鎖宅第密集分布？（已知者至少有6處）而今再對照國外研究成果，研判可能是大同街一帶昔日均是低窪及水流地區，地下水脈遍布，可能初造宅第或廟宇時，匠師擔心地基流失，故若業主有經濟能力且不排斥時，即為其裝設壁鎖，以強化宅第屋體結構。

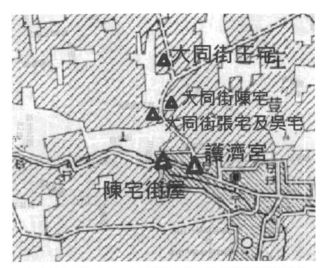

張宅位於大同街中段。大同街至今仍有數處壁鎖宅第密集分布，空白處疑為水潭或低窪地，無標用途（圖源：1904年大正堡圖，李志祥／標示）

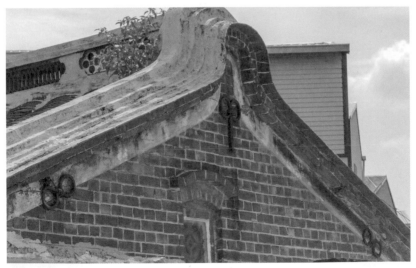

張宅正身龍邊山牆壁鎖圖

張宅龍邊護龍山牆壁鎖全視圖

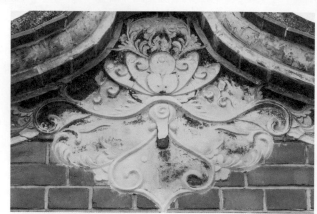

張宅龍邊山牆山尖T型壁鎖

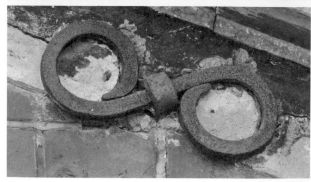

張宅龍邊山牆S型壁鎖，亦可見白灰填滿空痕跡

端收尖並緊靠鐵條上，形成前後雙圓圈型樣式。

(8) 大同街吳宅—T 型 4 支（約 31 公分）、S 型 8 支（約 25 公分）

　　吳宅位於張宅的西北角，與張宅比鄰而立，宅第坐南朝北，為五開間龍虎邊有護龍廂房的三合院建築，約興建於日治時期，筆者於 2009 年初訪時，據屋主吳先生表示，該屋已有 90 年以上歷史，為其父親所建，其父當時職業為中醫師，房子初建時僅有正身，以竹子作屋內樑柱，採穿斗式構造，後再增建左右兩護龍廂房。[104]

　　吳宅正身兩側山牆上皆有壁鎖，為 1T2S 型式，皆為圓形鐵條所打造，但扣環部份卻為方型鐵材製成。依其線條形式而言，雖然 T 型壁鎖上端兩耳及 S 型壁鎖前後兩端均作螺紋狀，但線條拗折較隨意，不似張宅法度嚴謹，而 T 型壁鎖錨身部份亦為圓形鐵條對拗併攏後，再以扣環束住，裝設於山牆之上。

　　值得注意的是，在前述壁鎖宅第案例中，其桁樑多半為杉木所製成，但吳宅的桁樑卻是以竹管為材質所架構，且壁鎖集中於山牆上半部中間區域（山尖及二架檁處）。所以該屋壁鎖嵌件與桁樑究竟是如何結合在一起？是否可以達到壁鎖強化屋體結構之功效？可惜這些疑問因為屋宇已拆，已無法再深入探究了。

104 筆者於 2009 年 7 月探訪時，吳宅左護龍已坍塌，而右護龍尚存，當時吳先生即預計該年底將整幢房子拆除，隔了 10 年後，筆者於 2019 年再訪時，該宅第已拆除不存。

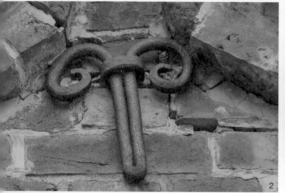

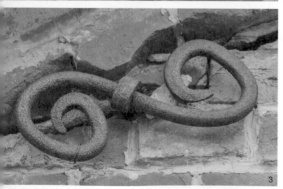

1 吳宅正身虎邊山牆壁鎖圖
2 吳宅虎邊護龍山牆山尖 T 型壁鎖
3 吳宅虎邊護龍山牆後坡 T 型壁鎖
4 吳宅已於 2009 年底拆除，今為空地
（2015 年 Google 街景圖）

(9) 大同街陳宅—I 型 3 支（目測約 31 公分）

　　在張宅東面巷弄內還有一戶陳宅，坐東朝西，其格局為正身五間起斗砌土埆磚所造，雖然左、右亦建有護龍廂房，但就型式及磚頭樣式研判，可能為後來再加建之物。就正身屋舍樣式觀察，該宅第建成至今可能已超過百年，其正身龍邊廂房已坍塌，而此戶亦只有正身虎邊山牆有 3 支 I 型壁鎖，龍邊山牆（與隔鄰紅瓦磚厝共構）與護龍均未見壁鎖。

　　該宅與興民街陳宅街屋均有採用 I 型壁鎖，其在虎邊山牆上的配置大致呈對稱形態，但除了山尖處裝設 1 根 I 型壁鎖外，另在前坡二架桁及後坡三架桁處亦分別裝設 1 根 I 型壁鎖，就壁鎖裝設位置及 I 型錨件樣式而言，該類壁鎖在大臺南地區亦屬少見之案例，可能是匠師認為如此設置才能真正達到強化屋體結構功能。

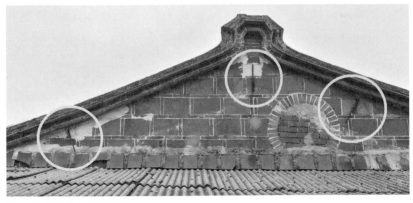

陳宅正身龍邊山牆壁鎖圖

陳宅I型壁鎖近視圖

(10) 三民路林宅─T 型 2 支（約 25 公分）、S 型 4 支（約 38 公分）

　　林宅是一坐北朝南的三合院宅第，為正身五間起龍虎邊有護龍廂房的精緻宅院，而在龍邊護龍外還有一排廂房（共四間房間），此排廂房前後山牆上即設有壁鎖，乍看之下此排廂房似乎是林宅龍邊第二道護龍，但實際上可能是林宅最早興築的宅第，後因有能力再於此排廂房後蓋三合院宅第，故此排廂房東西兩面均有門戶可供出入，是較少見之型式，且此排廂房兩側山牆為斗砌土埆磚牆，與後方三合院山牆採紅磚砌成，磚材亦明顯有差異，顯見建築年代更早。

　　林宅壁鎖在麻豆區眾壁鎖宅第而言，屬於小巧精緻型，配置型式亦為1T2S，長度約30餘公分上下，以方型鐵材製成，儘管工法常見，但樣式與麻豆區其它壁鎖宅第相較，卻顯得獨一無二。以T型壁鎖而言，錨件上半部向兩側彎曲半圈後，不似其它壁鎖作螺紋或圈狀，而是再轉向錨身外側迴轉小半圈後收尾（左右圈

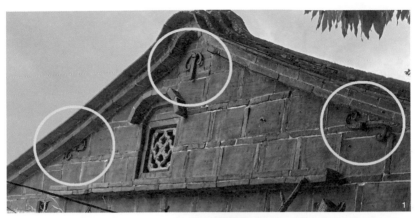

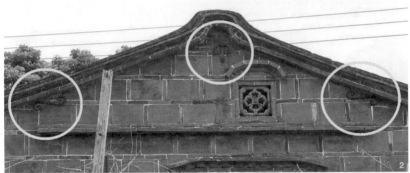

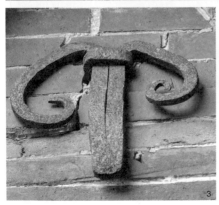

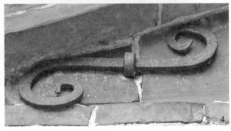

1　林宅虎邊山牆壁鎖全視圖
2　林宅龍邊山牆壁鎖全視圖
3　林宅虎邊山牆山尖Ｔ型壁鎖
4　林宅虎邊山牆後坡Ｓ型壁鎖

還不一樣大小）；而S型壁鎖則是位於屋頂前後坡下三架楹處，左右對稱且與地面平行，前後端一樣上、下迴轉半圈後以小鉤作收，整體視覺典雅宛若工藝品。就筆者認知，該處壁鎖反較像一種美麗的警示裝置，而非作為強固屋體的結構件。

(11) 中華街陳宅—T型1支（約50公分）、S型4支（約35公分）

　　該宅第為二層樓房，是麻豆地區壁鎖建物群中除陳宅街屋外，唯二以樓房型式建造者，但主要建材仍為紅磚及杉木。據附近居民表示，該二層樓房為麻豆地區望族陳姓家族所有，陳氏家族在麻豆大街上保有另一著名建物「電姬戲院」。

　　該樓房就外觀研判，可能為1920-1930年間建物。在中華街上就可看到其虎邊山牆上端設有1T4S共5支壁鎖，不管是T型或S型壁鎖，其樣式與大同街張宅均十分相似，而其T型壁鎖比起S型壁鎖而言，長度也多了1/3以上，可能牆體內所聯結的杉木粗細亦有差別。而該屋壁鎖清一色均設於山牆上端，但一樓與二樓間雖亦採用木板搭配桁樑作為樓層分界建材，但在中層樓地板分界處的外牆上，卻未見如同陳宅街屋或中西區和平街張宅般裝設壁鎖，以加強樓層支撐強度與避免桁樑與牆體分開，造成木樓地板塌陷，此為該建物較特殊之處，但該建物亦如陳宅街屋般，已於2019年4月間拆除。

(12) 寮仔廍鄭宅—T型2支（約42公分）、S型4支（約22公分）

　　該屋為麻豆區日治時期著名仕紳鄭品之宅。鄭氏為西庄製糖會社社長，亦曾擔任寮仔廍區區長（1900年）、麻豆街第一屆協

陳宅虎邊山牆全視圖（取自2013年9月Goole街景圖）

陳宅虎邊山牆壁鎖全視圖（王盛臨／提供，李志祥／標示）

議員（1926年），這樣有財勢的人所建造的宅第自然不含糊。筆者依其宅第上壁畫落款年份為乙丑年推估，該宅約建於1925年前後，為正身五間起龍虎邊有護龍廂房的大宅，且宅第的地基刻意墊高。其正身龍邊山牆及同側護龍廂房山牆上均可見壁鎖，正身山牆的壁鎖為1T4S型式，護龍山牆上則只有T型壁鎖安設於山尖處，未見其它型式壁鎖，而且二處T型壁鎖原均以捲雲狀泥塑物遮覆，因經歷歲月洗禮，護龍山尖上的泥塑物幾乎完全脫落，才可清楚看到T型壁鎖完整形態，而正身山牆上的T型壁鎖則只有露出扣環及下端一部份。

綜觀麻豆區壁鎖宅第案例，同一宅第之T型與S型壁鎖長度均不會差異太大，但此宅的T型與S型壁鎖長度卻有明顯差距，其中S型壁鎖約為T型壁鎖一半而已；另一特別之處在該宅正身山牆上配置1T4S共5支壁鎖，但護龍卻只有配置1T壁鎖（單側護龍只有二間廂房，桁樑長度並不長），不像其它宅第多裝設1T2S共3支壁鎖，可能匠師在營造時，考量屋體架構需求，才在壁鎖數量及形體大小上酌予調整，並非一味行禮如儀。

鄭宅的T型與S型壁鎖均以方型鐵材打造，T型上端兩耳及S型前後兩端均做捲雲狀，其形式與大同街王宅較接近。

(13) 埤頭張宅—T型1支（約31公分）、S型1支（約23公分）

該宅第乍看之下為正身五間起龍虎邊護龍俱全的三合院宅第，但細看五間及虎邊護龍廂房的建材，卻發現與正身不太相同，原因可能是先建造虎邊護龍廂房，之後再建正身三間房舍，接著

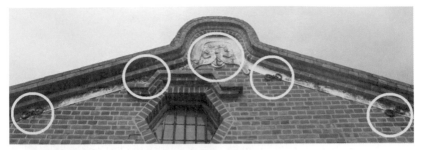

鄭宅正身龍邊山牆壁鎖全視圖

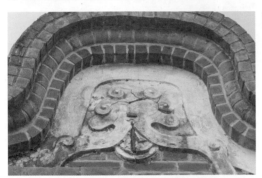

鄭宅正身龍邊山牆山尖
T型壁鎖

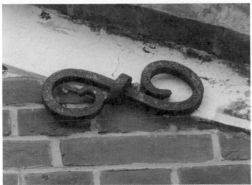

鄭宅正身龍邊山牆後坡
S型壁鎖

鄭宅龍邊護龍山尖T型
壁鎖

張宅正身虎邊山牆山尖T型壁鎖

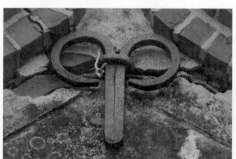

張宅正身龍邊山牆後坡S型壁鎖

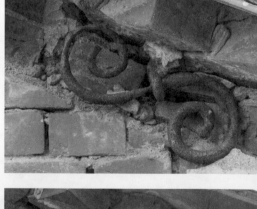

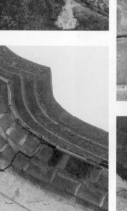

張宅正身龍邊山牆山尖T型壁鎖痕跡

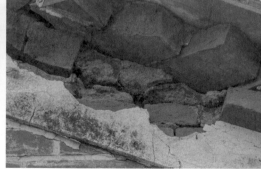

張宅正身虎邊山牆前坡S型壁鎖夾雜鐵鏽跡

再擴及五間與左護龍廂房。

　　該宅第壁鎖為1T2S型式，分布於正身兩側山牆上，其樣式類似官田陳宅，但細看T型及S型壁鎖細部，又未如陳宅般細緻，例如T型壁鎖雖一樣以方型鐵材製成，且上端成左右兩圈狀，但下半部的錨身部份則卻僅以方型鐵材併攏而成，並略作修圓，未如陳宅般修成劍身狀；而S型壁鎖則是由圓形鐵條製成，頭尾亦成螺紋狀，位於屋頂前、後坡下三架桁與烟板交會處，順坡向而裝設，但鐵條未如陳宅般厚實且已有明顯銹蝕跡象。

　　該宅兩側山牆上壁鎖因不明原因已佚失2/3，實際只餘虎邊山牆山尖上1T及龍邊山牆屋頂後坡下的1S共二支壁鎖而已。

(14) 謝厝寮方宅—T型2支（小的約24公分，大的約49公分）、S型1支（約23公分）

　　方宅原為一條龍三開間格局之宅第，後又在龍邊增建一邊間，而此棟後來增建之邊間山牆上即裝設2T1S壁鎖（虎邊未增建邊間，亦未裝設壁鎖）。該邊間採用紅磚擱檁式桁樑架構建成，裝設其山牆上的壁鎖十分特殊，不僅呈現2T1S未對稱型式分布，而且2個T型壁鎖樣式、大小均相異，但細看作工，手法又很一致，3個壁鎖乍看之下宛若麻豆區眾家壁鎖混合體。

　　而這二個T型壁鎖中，體積較小者約只有較大者的一半，其採用方型鐵材製成，錨身併攏且略修成劍形，上端兩耳呈現圓弧狀（尚未達圓圈型），而較大者卻以圓形鐵條製成，置於山尖處，一樣上端兩耳呈現圓弧狀且錨身略修成劍形。此T型壁鎖雖形體

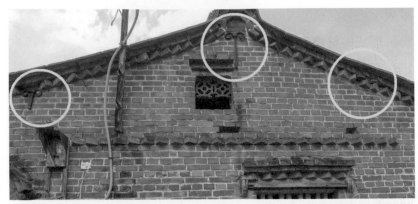

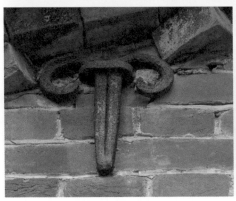

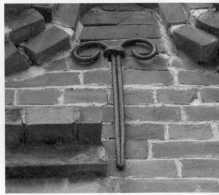

1 方宅龍邊山牆壁鎖全視圖

2 方宅龍邊山牆前坡T型壁鎖

3 方宅龍邊山牆山尖T型壁鎖

4 方宅龍邊山牆後坡S型壁鎖，被塞於屋簷
　下牆縫中

較大，但整體感覺卻未如小者來得厚實，仔細觀察二者的扣環部份，形式與材質卻又一致，二種形態有異的T型壁鎖同在一處，別說麻豆區，就算是大臺南地區也相當少見。

　　另外S型壁鎖原置於後坡約三架楹位置，與前坡小支T型壁鎖亦未完全對稱。該壁鎖一樣用圓形鐵條製成，而且前後端呈圓弧狀，尚稱不上螺紋樣式，但後來可能因故脫落，被塞於屋簷下與齒列狀烟板之間。，此三件壁鎖若以整體樣式研判，應是出於同一匠帥打造，只是為何不統一樣式？3支壁鎖雖不具型式一致之美，卻反而有股繽紛且隨興的意味，或許謝厝寮該地離麻豆大街已有一段距離，相較於名門望族宅第，一般民宅業主就任由匠師發揮，不會那麼在意法度嚴謹了。

(15) 謝厝寮南 49 線謝宅─T型2支（約34公分）、S型4支（約31公分）

　　該宅第為正身五間起龍虎邊護龍俱全的三合院宅第，在正身左、右山牆上各配置1T2S對稱型式的壁鎖，其T或S型壁鎖樣式均類似寮仔廓鄭宅，以方型鐵材打造而成，且T型壁鎖上端兩耳及S型壁鎖前後兩端均作螺紋狀。原本鐵件空隙中曾被塗填白灰，遮掩形體，只留下捲雲狀鐵材線條顯露出來，但因日久，部份白灰層已脫落，所以整個壁鎖已明顯可見。另外該宅位於謝厝寮庄里中心，家主應是當地頭人之一且有相當經濟能力，所以壁鎖設置法度較為嚴謹，與臺南地區其它壁鎖宅第型式相同。

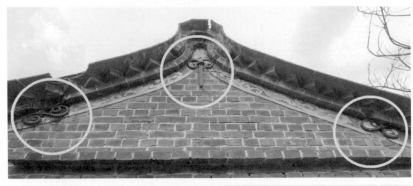

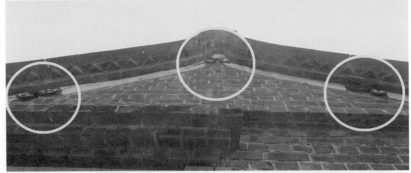

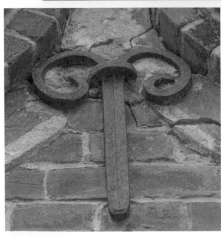

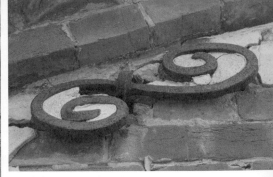

1　謝宅龍邊山牆壁鎖全視圖
2　謝宅虎邊山牆壁鎖全視圖
3　謝宅龍邊山牆山尖T型壁鎖
4　謝宅虎邊山牆後坡S型壁鎖

(16) 謝厝寮173線謝宅—S型1支（約37公分）

　　該宅第為正身五間起龍邊單伸手格局之老厝，位於173線市
道旁，訪談鄰人得知其屋齡已有90餘年（1925年左右所建）。其
特別之處在於虎邊僅有一支S型壁鎖且置於山尖，為極少見之例
（龍邊山牆旁又增建一鐵皮邊間，山牆已被鐵皮遮掩，無法判別
是否有壁鎖），且壁鎖所依附的山牆厚度只有11公分（一丁砌），
是已知壁鎖宅第案例中最薄者，且山牆上還留有規則性排列樑
洞，顯然原先此處亦有增建邊間，樑洞為桁樑插入所需，但該邊
間已倒塌。

　　該S型壁鎖前後端亦作螺紋狀，也有泥物塗填痕跡，而牆體
內的屋架雖為擱檁式，但該壁鎖似乎未與中楹桁樑聯結，而是鎖
扣其旁木柱，似乎匠師施作時較隨興，只要有裝設壁鎖即可，如
同上文方宅一般，或許家主起造宅第時經濟能力有限，故未刻意
要求。

2. 下營區

(1) 紅毛厝顏氏家廟—T型2支（約42公分）、S型4支（約45公分）

　　顏氏家廟位於下營區紅毛厝（今紅厝里），相傳是尼德蘭人
在倒風內海北緣活動駐紮之地。該地東接麻豆寮，南臨下營市區、
茅港尾（中營）等地，北面急水溪，過溪後即為鐵線橋庄，西北
則鄰近鹽水，這些地區都是大臺南壁鎖宅第較多且有聚集現象之
區域。

　　今日所見之顏氏家廟係重建於日治昭和7年（1932），為三開

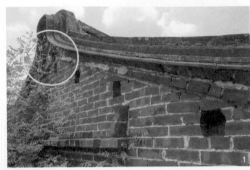

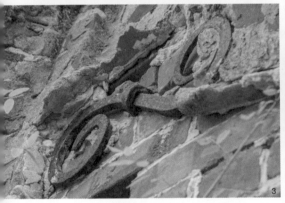

1　173線謝宅虎邊山牆壁鎖全視圖，牆上留有規則柱洞痕跡

2　173線謝宅龍邊山牆已被鐵皮封住

3　173線謝宅虎邊山牆山尖Ｓ型壁鎖

4　173線謝宅牆內桁樑架構，黃圈處可見有鐵件突出痕跡

間中間凹壽一條龍式廳堂，是第9世顏能讓先生於日治時期擔任保正（今之里長）時，率領族人募款重建。據顏氏後人表示，重建時原廟內一些木樑、柱珠仍然繼續沿用，但屋瓦、牆壁等處則以新的建材構築，因此除了木桁樑結構及房屋形式不變外，其餘皆使用新的磚瓦以增加房子的強度。

在顏氏家廟兩側山牆上皆可見1T2S壁鎖。位於山尖的T型壁鎖造型即非常類似一柄鐵鉸刀，尤其錨件上端向左右彎曲成兩耳後，收尾處再往外微翹，與大部份T型壁鎖兩耳末端向內捲的方式略有不同，且錨身的部份亦修成劍形，而在屋頂前、後坡下的S型壁鎖則順坡向設置，形似∞字，位置約在烟板與三架楹交會處。兩種樣式壁鎖皆由方形鐵材所製成，予人厚實感。

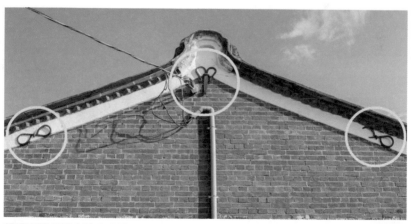

顏氏家廟虎邊山牆全視圖

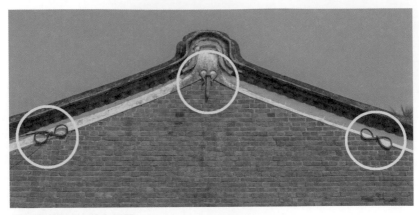

顏氏家廟龍邊山牆全視圖

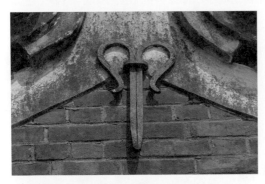

顏氏家廟龍邊山牆山尖Ｔ型壁鎖

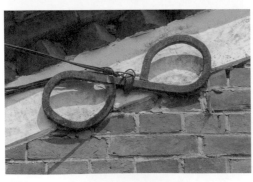

顏氏家廟龍邊山牆前坡Ｓ型壁鎖

(2) 茅港尾邱宅—T 型 2 支（約 38 公分）、S 型 4 支（約 36 公分）

　　茅港尾在清代同治年以前為倒風內海上的重要港口，同時也是位居臺南府城至嘉義縣城陸路官道間最重要的驛站之一，南來北往的行旅常在此稍作休息，也因為此地水陸交通位置重要，故早在康熙 24 年（1685）清朝設治臺灣時，即在附近設有「茅港尾塘」派兵駐守，以扼要道，甚至往來旅客讓此地「下港橋」旁暗街夜市一度歌舞喧嘩，通宵達旦，令人忘卻旅情，因此搏得「小揚州」美稱。但同治元年（1862）時，一場突來的大地震卻幾乎震垮茅港尾港，造成境內重大傷亡且毀屋無數，[105] 而倒風內海此時也逐漸淤積，連帶使茅港尾漸失去航運之利，種種外來打擊終讓此地漸趨沒落。儘管如此，茅港尾也不是一朝一夕立見衰敗，邱宅、周宅等宅第的建立，說明該地區底蘊仍厚，至少到日治時期為止，本地仍是下營地區重要聚落之一。

　　邱宅即位於舊時「茅港尾街」古道上。由邱宅向東北方向走即可達「茅港尾天后宮」。邱宅正身為五間起格局，龍邊原有廂房二間，但筆者於 2010 年 7 月初訪時已毀損。據鄰居表示，邱家為當地大地主，宅第約建立於日治昭和 8 年（1933）左右，初建之時為當地著名的大宅第，不少文人墨客、政商名流經過茅港尾時，多半會借住邱宅，由邱家接待。

　　邱宅正身兩側山牆上壁鎖為 1T2S 型制，二種壁鎖大小差不

105　張溪南，《南瀛老街誌》（臺南：臺南縣政府，2007），頁 112-120。

多，而 T 型壁鎖由方形鐵材打造而成，上端經扣環後分岔成左右兩耳，狀似綿羊角，但扣環以下錨身部份，不若麻豆區 T 型壁鎖由方型鐵件對拗併攏組成，而是單一鐵件型式；S 型壁鎖則是由圓形鐵條製成，前後端拗成小迴圈狀，值得注意的是，與麻豆區 S 型壁鎖相較，邱宅的 S 型壁鎖有點像拆開的迴紋針，線條感雖未較流暢，但錨身主體與地面平行呈水平樣態，卻有一種特別美感，且細看其扣環亦是圓形鐵條製成，未如 T 型壁鎖般採用方型鐵材，亦是特別之處。

(3) 茅港尾周家一代宅—T 型 2 支（約 25~36 公分）、S 型 4 支（約 27~38 公分）

　　據周家第十代後人表示，該宅第由周氏到臺後繁衍之六世祖所建，若依房子樣式及六世祖年歲推估，可能建於 1905 年前後，六世祖從事行業未知（只知七世祖在隆田開設製磚、瓦、缸廠），但當時應是家道殷實，才有能力建此大厝。周家一代宅及二代宅（七世祖建）也是筆者在田調採訪過程中，唯一紀錄到連二代均有蓋壁鎖宅第的案例。

　　周宅一代宅為坐西朝東正身五間出厝起龍虎邊有護龍的三合院建築，[106] 其正廳的門楣上有「梅魁」二字的匾額，因茅港尾在〈永曆 18 年臺灣軍備圖〉（參見頁 49）上記其名為「梅港尾」，可能「梅魁」係「梅港尾」衍生義，「梅魁」即表「茅魁」，此匾或許隱含

106　出厝起：在牆身上添加斗形及拱，使牆身上面的屋簷向外延伸的方式稱之。

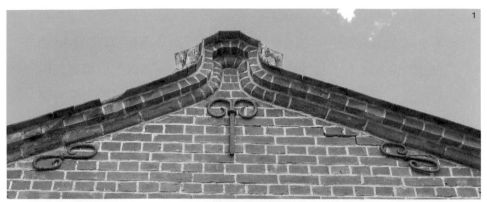

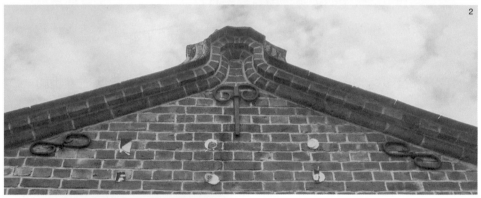

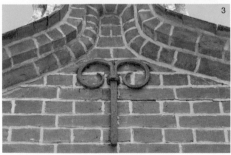

1　邱宅虎邊山牆全視圖
2　邱宅龍邊山牆全視圖
3　邱宅虎邊山牆山尖Ｔ型壁鎖
4　邱宅虎邊山牆後坡

周家先人期許家族後人能成為「茅港第一」，以光耀門楣。

在周家一代宅正身兩側山牆及龍邊護龍山牆上，即可見1T2S對稱配置的壁鎖，樣式與麻豆三民路林宅十分相像，[107]而且三面山牆上的T型與S型壁鎖彼此樣式雖差異不大，但形體大小卻明顯有別，其中正身兩側山牆上的T型壁鎖比S型壁鎖來得大一些，但龍邊護龍山牆上的T型壁鎖反較S型壁鎖略小一些，也與麻豆三民路林宅型態完全一樣。

周家一代宅的壁鎖均由方形鐵材打造，T型壁鎖錨身係鐵條對折並攏後以扣環固定於牆上，上端兩耳呈綿羊角造型，與一般T型壁鎖兩耳呈圓弧、兩圓圈或螺紋狀等均有差異，而S型壁鎖的前後端則成捲紋狀，末端修尖，但有一點較特殊，即虎邊山牆上的S型壁鎖是順前、後坡向平行而設，但龍邊山牆上的二支S型壁鎖卻與地面平行呈水平方向，而且其嵌件並非整個沒入牆體內，而是有一部份伸出牆體外，先類似I型壁鎖般，將外露的嵌件鐵材拗折貼緊牆面上，接著嵌件頭端的扣環再扣緊S型錨件，嵌件所用方型鐵材亦較錨件略粗大，大概為應付牆體與桁樑扭力作用所需，而如此奇特的S型壁鎖嵌件型式，目前亦僅見此例而已。[108]

107 周宅與林宅雖然壁鎖型式幾乎一樣，但二者所結合的牆體卻不相同，前者為紅磚牆所砌，後者卻是斗砌土坯磚牆。

108 筆者推測或許當初師匠委託鐵鋪打造此處壁鎖時，鐵鋪可能弄錯嵌件尺寸，打造出來的嵌件尺寸太長了，而且嵌件尾端若是L型鐵鉤，頭端為鐵製扣環，那頭、尾兩端俱有作用，也不能從中鋸掉縮短，只好將錯就錯，將多餘的嵌身先下拗貼緊牆面，再扣住S型錨件。

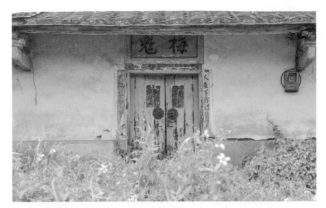

周宅正廳門楣上「梅魁」門額

周宅正身龍邊山牆全視圖

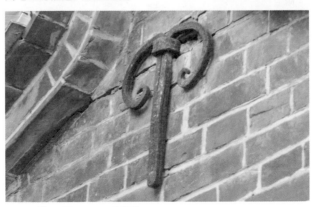

周宅龍邊山牆山尖Ｔ型壁鎖

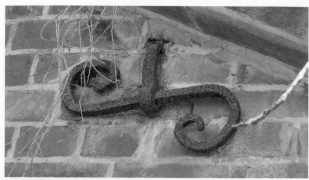

周宅龍邊山牆後坡S型壁鎖

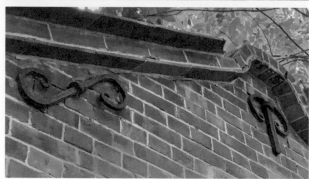

周宅虎邊山牆全視圖
（周俊霖／提供）

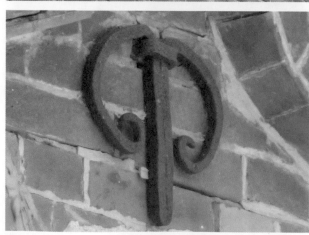

周宅龍邊護龍山牆山尖T型壁鎖

(4) 茅港尾周家二代宅—T型1支（約27公分）、S型4支（約45公分）

周家二代宅位於一代宅東側百餘公尺處，目前依然有後代子孫居住及維護，該屋起家主是周家七世祖，建成於昭和5年（1930），至今已有90年以上歷史。

周家二代宅一樣為正身五間出屐起左右有護龍的宅第，但宅體更大且更華麗，除了屋脊、裙堵等處飾以當時流行的馬約利卡磚外，楣樑窗櫺等處均有匠師彩繪雕花，處處精緻，而在正身兩側山牆上，設有1T2S共5支壁鎖。

周家二代宅上的壁鎖樣式與一代宅有明顯差異，但與麻豆民族路李宅（約建於1910年）卻十分相像，以T型壁鎖為例，其位於山尖與中楣交會處，一樣由方形鐵材打造，錨件上端兩耳呈兩弧圈狀，錨身則為單一鐵條對折併攏而成，但有些微差異之處是扣環位置，李宅的扣環在錨身頂端，扣環以上即向左右分叉，但周宅二代宅的扣環卻在錨身中段略上，扣環以上大約再超過1/3錨身，才向左右分叉。目前周家二代宅僅存龍邊山牆山尖處可見T型壁鎖，但虎邊山牆上之T型壁鎖已經佚失，而S型壁鎖則是呈現∞字狀，亦以方形鐵材打造且順坡向而設，前坡S型壁鎖約在三架楣與山牆交會處，後坡下的壁鎖卻在四架楣與山牆交會處，不十分對稱，值得注意的是，S型壁鎖可能是先裝設嵌件後，因定位沒計算好，所以扣環微突出牆面，之後再將錨件穿過扣環，拗曲成∞字型而成（錨件亦未緊貼牆面，而是略浮在牆面上）。

周宅龍邊山牆全視圖

周宅虎邊山牆全視圖

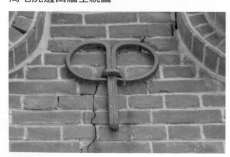

周宅龍邊山牆山尖 T 型壁鎖

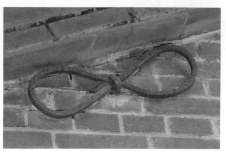

周宅龍邊山牆前坡 S 型壁鎖

(5) 麻豆寮郭家古厝建築群

下營東北方的賀建里，舊稱「麻豆寮」，顧名思義，最早即為來自麻豆地區之人搭草寮開墾之地，而墾民之中以郭姓為首，因此有一說法為郭姓族人為紀念其開臺第一代祖「郭合」，遂於國民政府領臺並重劃行政區域時，於麻豆寮下郭姓聚居之地新設一個「賀建村」，[109]之後「賀建」逐漸取代「麻豆寮」舊名，沿用至今。

而今日賀建里行政區域內有「下橋頭仔」、「洲仔」、「火燒珠」、「麻豆寮」等舊時小聚落，其中「下橋頭仔」是位於「洲仔」南邊的庄頭，隔「橋頭仔港」（將軍溪上游）與南邊茅營里的「橋南仔」相望，因此被稱「橋頭仔」，又因在新營鐵線里（昔之鐵線橋）南，故最終稱為「下橋頭仔」。[110]另一聚落「洲仔」也有「麻豆寮落雨，洲仔吃水」的俗諺在地方流傳，可見「洲仔」明顯為地勢低下之地，當「麻豆寮」下雨時，雨水會順地勢流至「洲仔」地界。再者筆者曾訪談麻豆寮現年86歲郭啟成老先生，其亦表示早期北邊有溪，可藉由小舟通航到村庄邊，凡此種種，可見此地及鄰近地區在百年以前，不但生活文化彼此習習相關，也臨近低窪河港地區，若當地大戶人家欲起造大宅時，可能多會考慮使用壁鎖加強屋舍結構。

109 閩南語「合」與「賀」二字，某些地方腔發音十分類似，「賀建村」即「（郭）合（興）建之村」。

110 下營區公所賀建里簡介網頁：https://web.tainan.gov.tw/Xiaying/News_Content. aspx?n=8086&s=78984

① **郭皆宅**─T型2支（約49公分）、S型4支（約35公分）

此郭宅為第四代二房祖武舉人郭德車派下大房第八代後人郭皆所建，為正身五間出屐起兩側有護龍之三合院建築，據其正身兩側山牆作成雨淋板樣式的灰磚牆及郭皆年歲綜合研判，該屋正身可能建成於1905年左右，初時只有正身屋舍，後來又再加蓋兩邊護龍廂房。

該宅正身屋舍兩側山牆上均有1T2S共6支壁鎖，以T型壁鎖而言，其樣式極似謝厝寮方宅山尖處之T型壁鎖，一樣為圓形鐵條所打造，其上端兩耳呈圓弧狀，已接近收圈，而錨身下方為二支圓形鐵條對折併攏而成，且最下端刻意修尖成劍形；此外S型壁鎖反而以方形鐵材製成，形似∞字，二支壁鎖在屋頂前、後坡下對稱且順坡向設置，約位於烟板與四架楹交會處。

② **郭批宅**─T型4支（約27~37公分）、S型8支（約23公分）

此宅位於郭皆宅的正後方，為第四代長房祖武舉人郭鎮壽派下大房第九代後人郭批所建，建造時間約在昭和10年（1935）左右，一樣為正身五間出屐起龍虎雙護龍的三合院宅第，但宅體更大，除了屋簷有明顯挑高外，牆面及細部木構造均有彩繪及雕刻，盡顯營造之用心。該宅正身廳堂含龍虎邊護龍廂房應是一次起造完成，除了正身廳堂兩側山牆上有1T2S共6支壁鎖外，雙邊護龍廂房山牆上亦有相同配置共6支壁鎖。

該宅T型壁鎖樣式與紅毛厝顏氏家廟（建於1932年）完全一樣，整體樣式亦非常類似鐵鉸刀，將錨件上端向左右彎曲成兩耳

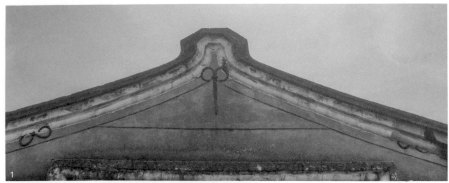

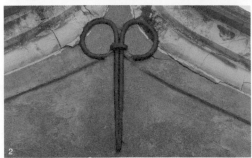

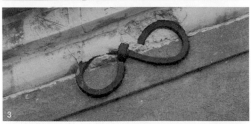

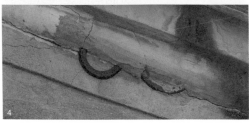

1　郭皆宅龍邊山牆全視圖
2　龍邊山牆山尖Ｔ型壁鎖
3　龍邊山牆前坡Ｓ型壁鎖
4　龍邊山牆後坡Ｓ型壁鎖

郭批宅虎邊山牆全視圖

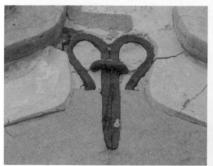

龍邊山牆山尖Ｔ型壁鎖

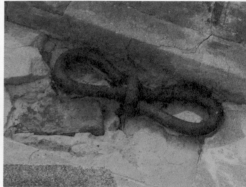

龍邊山牆後坡Ｓ型壁鎖

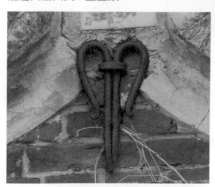

龍邊護龍山牆山尖Ｔ型壁鎖

後，收尾處再往外微翹，錨身的部份亦修成劍形，而且連扣環部份，亦同樣是運用與Ｔ型壁鎖錨件同樣方形鐵材製作，相當有厚實感，但護龍廂房山尖處的Ｔ型壁鎖樣式上就略顯簡略，雖然一樣是類似鐵鉸刀樣式，材質卻是用圓形鐵條，而非方形鐵材打造，顯得較單薄；至於Ｓ型壁鎖就與顏氏家廟的Ｓ型壁鎖略有差異：顏氏家廟Ｓ型壁鎖係用方形鐵材製成，在烟板白灰層抹好後，再裝設壁鎖；但此宅卻是先將嵌件裝入牆體後，再以Ｓ型鐵條穿過扣環，拗折成∞字形，順坡向設置好後，再以白土層抹覆並完全遮蓋，也就是說，當郭批宅蓋好時，只有看到山尖Ｔ型壁鎖，無法看到隱藏在兩坡烟板下的Ｓ型壁鎖。

③ 郭漢戀宅—Ｔ型２支（約32公分）、Ｓ型４支（約31公分）

郭漢戀宅建於昭和6年（1931），亦為正身五間出屐起龍虎邊有護龍廂房的三合院宅第，相較於郭批宅的精緻華麗，郭漢戀宅顯得較古樸一些，但因為地基有刻意墊高，整體視之，仍帶有恢宏之氣，而興建年代也稍早於郭批宅，為第四代二房祖武舉人郭德車派下三房第九代子孫郭漢戀所建。

此宅只有正身屋舍兩側山牆上配置1T2S壁鎖共6支壁鎖，與其它壁鎖宅第相較，不管是Ｔ型或Ｓ型壁鎖，均與麻豆埤頭張宅相似度高：Ｔ型壁鎖一樣為方形鐵材打造，裝設於山尖與中楹交會處，扣環上端兩耳呈兩弧圈狀，弧圈末端鐵材收細，未與錨身接觸，而錨身為一條方型鐵材對折並攏而成；Ｓ型壁鎖則位於屋頂前、後坡下三架楹與烟板交會處，位置十分對稱。壁鎖前後端

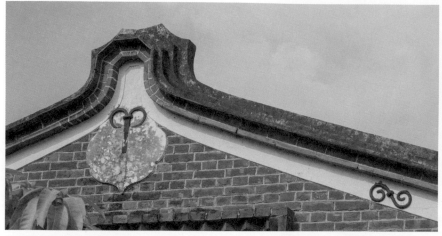

郭漢懋宅虎邊山牆全視圖

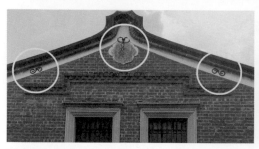

郭漢懋宅龍邊山牆全視圖

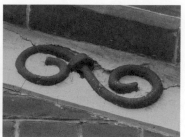

郭漢懋宅龍邊山牆後坡S型壁鎖

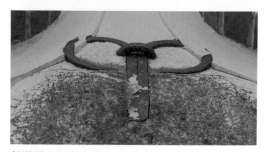

郭漢懋宅龍邊山牆山尖T型壁鎖

為螺紋狀，先穿過扣環與嵌件結合後，再置入牆體，而錨件則為圓形鐵條打造。該宅不管是T或S型壁鎖，都是先裝在牆體後，再於山尖周圍或烟板處塗上白灰土層作修飾，但未刻意遮掩，所以二種型式壁鎖均清楚可見。

(6) 玄德街曾宅─T型2支（約37公分）、S型3支（約36公分）

今日下營市街在百餘年前，為急水溪南面的聚落，鄭氏王朝時期甚至有「海墘營」之稱，「海墘」二字顧名思義，即為閩南語「海邊」之意。而今日下營區除了有「海墘」舊名外，周圍地區亦保留有「蚵寮」、「港墘寮」等舊地名，可見數百年前下營地區距離倒風內海極近。另依據地圖資料，下營區人口最集中的街區，地勢呈現南高北低型態，即使原來圍繞北、西二面的急水溪已改道北移，但留下的舊河道依舊成為今日下營中排水道系統，也間接證明下營市街北面及西邊地勢低下的事實，而以該地信仰廟宇北極殿玄天上帝廟為指標，廟後北面地區更屬地勢低漥之地，遇大雨時排水不及，即容易淹水，或許也因為如此，造就此區成為下營壁鎖宅第密集區之一。

曾宅位於上帝廟北方的玄德街上，為四開間二層樓街屋，由下營區聞人曾楚興建於昭和元年（1926），距離上帝廟約百公尺，據聞為下營區第一棟街屋樓房，也是目前下營區已知唯一有壁鎖的街屋，與前述諸件壁鎖宅第案例最大不同點，在於其已運用「加強磚造」技術，在建材中加入鋼筋，並非單純磚木建築，而依其外觀及已知裸露鋼筋部位研判，該宅樑柱部份已改用鋼筋混合水

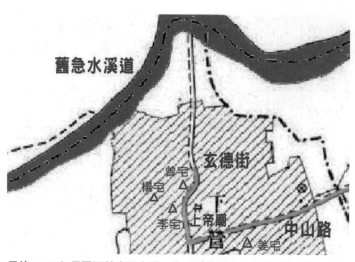

日治1904年堡圖下營庄示意圖─急水溪當時由北面及西面流過，玄德街離溪道近距離不到300公尺（底圖取自內政部地名資源服務網，李志祥／標注）

泥作為結構體，但主要牆面仍使用紅磚，並在其上裝飾花磚或搭配洗石子工法以展現變化。

　　曾宅壁鎖位於連棟街屋兩側山牆上，仍為1T2S配置，不管是T型或S型壁鎖樣式均與顏氏家廟非常相似，但其錨件卻不若顏氏家廟壁鎖外觀來得細緻，不過曾宅壁鎖亦有特殊之處，即顏氏家廟T型壁鎖錨身部份是以方型鐵材對折併攏而成，但曾宅T型壁鎖卻似單一方型鐵材，上端較粗而下端略細。如果說顏氏家廟的T型壁鎖是先將錨件與嵌件組合在一起後，再置入牆體，那麼曾宅的工法應是先將嵌件置入牆體後，再將T型錨件穿過扣環，完成鎖定。據此推測，T型壁鎖兩側的S型壁鎖亦是採用類

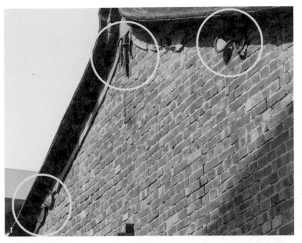

1　曾宅虎邊山牆全視圖

2　曾宅龍邊山牆全視圖
　　（後坡Ｓ型壁鎖已佚失）

3　曾宅龍邊山牆山尖Ｔ型
　　壁鎖

4　曾宅龍邊前坡Ｓ型壁鎖

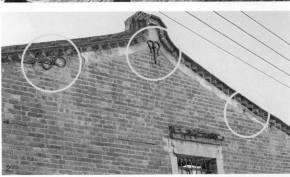

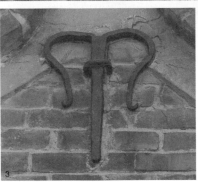

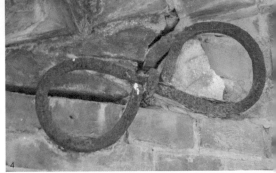

似裝設方式，先置入嵌件後，再將方形鐵條穿過扣環，最後再順坡向拗折成∞字型，完成鎖定。此外該宅的 S 型壁鎖在屋頂前、後坡下的位置亦不太一樣，前坡約在三架楹處，而後坡則在四架楹位置上，目前除了龍邊山牆後坡下的 S 型壁鎖已佚失外，其餘尚留存。

(7) 文化街姜宅—T 型 2 支（約 38 公分）、S 型 4 支（約 34 公分）

姜宅約建於 85 年前，即 1935 年左右蓋成，為正身五間出展起龍虎邊均有護龍廂房的三合院。但初蓋之時可能只有正身五間，兩邊護龍是後來逐步加建之物，所以在正身兩則山牆上可看到裝設 1T2S 壁鎖共 6 支壁鎖，而護龍山牆上則未見壁鎖。

姜宅壁鎖樣式與玄德街曾宅及顏氏家廟相仿，均以方型鐵材製成，尤其是 T 型壁鎖，外型同樣類似鐵鉸刀，上端兩耳呈圓弧狀，收尾處再向外以小鉤作結，但 S 型壁鎖更見精緻，不但一樣順坡向呈∞字型設置，且其結尾處一樣多了一個向外翻的小鉤。若將曾宅、顏氏家廟及姜宅三處壁鎖放在一起比較，宛如看見壁鎖製作工法演進三部曲（玄德街曾宅→顏氏家廟→文化街姜宅），從 1926 年至 1935 年，隨時間推移，作工顯得愈加精緻。

(8) 友愛街李宅（原為曾宅）—T 型 1 支（約 37 公分）、S 型 5 支（約 40 公分）

李宅位居友愛街路邊，為三合院式格局，原來正身有部份屋體位於友愛街上，因為路面拓寬被拆除，所以正身龍邊山牆除了裙堵部份仍用紅磚外，裙堵以上改以雨淋板封面，其屋樑架構為

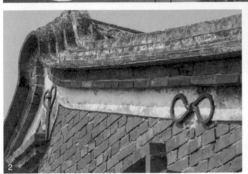

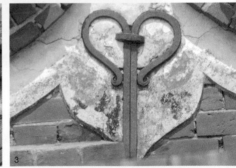

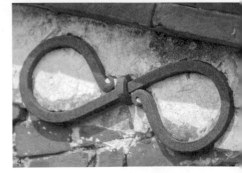

1　姜宅正身虎邊山牆全視圖
2　姜宅正身龍邊山牆全視圖
3　姜宅正身龍邊山牆山尖Ｔ型壁鎖
4　姜宅正身龍邊山牆後坡Ｓ型壁鎖

擱檁式，而李宅在龍邊護龍廂房山牆上即見到裝設1T2S壁鎖共3支壁鎖，且護龍左側沿街壁面上也可見到每隔2.5公尺即設1支S型壁鎖（共設3支），其距地高度亦約2.5公尺左右，之前類似廂房壁面且設置壁鎖的格局，僅見於麻豆林家二房厝，從該宅第護龍廂房上的美麗磚窗，不難想見該宅第初建之時的美麗精緻。

李宅的T型及S型壁鎖樣式與麻豆區民族路李宅（約建於1910年）壁鎖樣式幾乎完全一致，比起茅港尾周家二代宅的相似度更高，T型壁鎖以方形鐵材製成，兩耳呈圓弧圈狀，弧圈收尾至錨身，且扣環在錨身頂端，未在中段位置；而S型壁鎖一樣為方形鐵材製成，順坡向設在烟板與三架楹交會處，廂房外壁上三支S型壁鎖則設在烟板之下約7公分位置處，與地面平行，研判其作法係先將嵌件置入牆體後，再將錨件穿過扣環，拗曲成∞字型後，鎖定牆體。

(9) 友愛街楊宅—T型1支（約37公分）、S型2支（約41公分）

據現年72歲屋主楊銀象表示，楊宅建於其祖父之手，約建於110年前（1910），但因為子孫繼承家產且分家關係，楊宅大部分主體（原為合院建築）均已拆除，只餘正身龍邊廂房及同側護龍廂房乙座，而在正身龍邊廂房山牆上即可見到1T2S共3支壁鎖。

楊宅壁鎖樣式麻豆大同街張宅相似，T型壁鎖設於山尖處，而S型壁鎖則順坡向設於三架楹與烟板交會處，與張宅相異處在於楊宅壁鎖均未以泥塑物遮掩，且不管是T型壁鎖上端的左右兩弧圈或是S型壁鎖的前後端兩圈，都予人特別圓潤感，顯見匠師

李宅龍邊護龍壁鎖全視圖

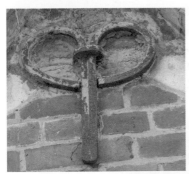

李宅龍邊護龍山尖Ｔ型壁鎖

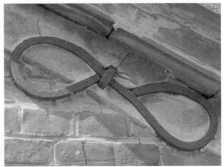

李宅龍邊護龍後坡Ｓ型壁鎖

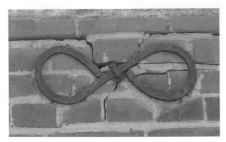

李宅龍邊護龍外壁Ｓ型壁鎖

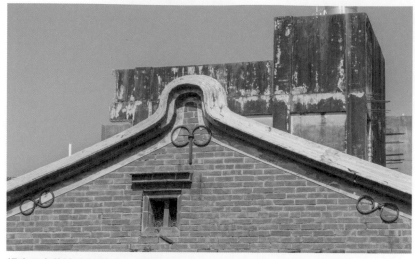

楊宅正身龍邊山牆壁鎖全視圖

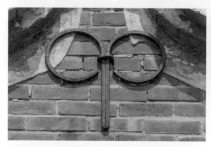

楊宅正身龍邊山牆山尖T型壁鎖

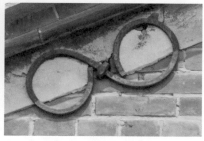

楊宅正身龍邊山牆前坡S型壁鎖

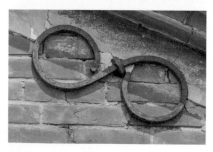

楊宅正身龍邊山牆後坡S型壁鎖

裝設壁鎖時不只是拗曲成型，也特別注意細部美感。而且楊宅除了正身廂房屋頂有挑高外，地基亦有墊高。從這些細節觀之，楊宅當初建成時，從外觀視之應是相當恢宏氣派，也顯見當地可能為易受水患之區。

（三）柳營新營鹽水地區

1. 柳營區

(1) 中山西路劉宅—T型2支（約60公分）、S型4支（約40公分）、
I型14支（約40公分，類似鉤釘）

　　劉宅位於柳營區中山西路西側路段，為三合院紅瓦磚木建築，同樣屬正身五間起樣式，在其東面50餘公尺即為著名之「劉氏宗祠」與「劉啟祥」洋樓所在，同屬劉氏子孫所建。據文獻所載，劉氏宗祠建於清同治9年（1870），再依本棟老宅外貌綜合研判，其建成時間可能稍晚於劉氏宗祠。在劉宅左、右邊間山牆上各有1個T型及2個S型壁鎖，三個壁鎖都是外表泥塑物掉落後才見其形，下方則另有6個疑似I字型的壁鎖設於山牆鳥踏下方。

　　虎邊山尖上原脊墜圖形為泥塑卷雲及編磬，磬中懸掛著雙交叉的「月牙戟」，雙戟旁尚飾有如意及祥雲；而龍邊脊墜「編磬」上卻是交叉著「戟」跟「旗」，戟、磬、旗等字合起來取其諧音，都象徵宅第「祈吉慶」。而藏在脊墜泥塑物內的T型壁鎖，其上端二耳就被捲雲覆蓋，而雲飾編磬上的彩帶則是完整遮蔽壁鎖錨

身，巧妙的將整具壁鎖藏在泥塑中，但應不致於損其功能；S型壁鎖位於山尖兩側，上方泥塑物幾乎已全剝落，該處泥塑物若與脊墜圖飾相呼應的話，應是象徵「福」來的蝙蝠一類吉祥動物。

劉宅的壁鎖皆由圓條形鐵材所打造，扣環的體積不大，但不管是T型或S型壁鎖，其上端或頭尾兩端的捲紋皆展現出相當的線條流暢性，甚至捲紋多達三個迴圈。除此之外，龍、虎邊山牆中段鳥踏以下或橫或豎各布滿類似I字形的6個鐵件，均陷入牆面，似乎為了鉤住某物而設置，單就外表判斷，不似壁鎖，反倒像「螞蝗釘」（又稱為鋦子、鉤釘）一類的金屬扣件，因為其中間並沒有類似壁鎖之扣環存在，而且位置集中在山牆中段左、右兩側，並不對稱。

(2) 中山西路林宅—T型1支（2010年調查尚有，現已消失），S型2
支（2010年調查時尚有2支，今只餘1支，約40
公分）

林宅位於上述劉宅東側，兩宅第之間僅以2公尺小路相隔。據該宅附近鄰戶所述，林姓屋主原任職於新營糖廠，房子目前仍有人居住。

林宅格局與劉宅相仿，正身一樣為五間起樣式，約建於19世紀後期，另外可能於20世紀初期再增建左、右護龍廂房，組成三合院型式，故護龍廂房山牆上未見設置壁鎖，筆者於2020年拜訪時，正身虎邊最右側廂房屋頂已塌陷，而該宅之壁鎖就位於最右側廂房之山牆上。

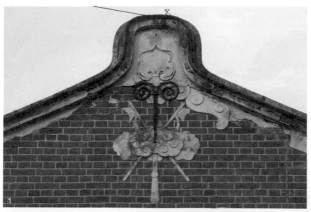

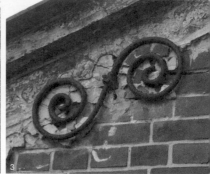

1　劉家虎邊山牆上T型壁鎖

2　劉家龍邊山牆上T型壁鎖
　（隔著鴿舍鐵籠拍攝）

3　劉家山牆上S型壁鎖

4　劉家鳥踏下方類I字型鐵件

　　筆者於2010年初訪該宅時，仍可見最右側廂房山牆上有1個完整的T型及2個S型壁鎖。T型壁鎖位於山尖處，且隱藏在獅子銜書卷的泥塑物之下，因年歲日久致獅臉下半部泥塑脫落始得見其形；S型壁鎖則位於三架楹與山牆相接處，外面再覆以如意祥雲泥塑物遮蓋。T及S型壁鎖皆以圓形鐵條打造而成，細看扣環部份，應是嵌件與錨件先合體製成，再置入牆內鉤住桁樑。林宅與劉宅壁鎖的樣式乍看之下十分相似（也類似六甲區柯宅），同樣採用圓形鐵條，但在壁鎖迴紋圈數上，劉宅迴紋略多半圈，更富有迴旋流暢感，而林宅則和柯宅相類，同為兩圈。此外兩家S型壁鎖的迴紋開口方向也有不同，劉家朝下但林家朝上，且覆蓋壁鎖的泥塑物，林家為「獅銜書卷」像（象徵「詩（獅）書傳家」），似乎有意與劉宅之「祈吉慶」圖有所區別。

(3) 中山西路黃宅—T型2支（約50公分）、S型4支（約40公分）

　　黃宅位於中山西路東側路段，與上述二宅雖同在中山西路上，但黃宅位於劉宅東邊約800公尺處，鄰近柳營代天院，在日治時期，這些宅第同屬「查畝營」庄內，且均位居庄內主要幹道（中山西路）上。

　　黃宅為三間起之建築，在兩側龍、虎邊山牆上均設有1T2S壁鎖，其T型壁鎖上半部兩耳不大；而S型壁鎖則是緊貼屋頂前、後垂脊順坡向而設，且S型壁鎖有一半錨件可能因刻意貼緊垂脊，致使錨件主體看起來亦有些接近「一」字型，但其樣式與劉宅或林宅相較，線條明顯簡樸一些，前後兩端迴紋亦無劉宅或林宅壁

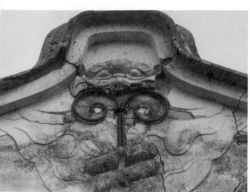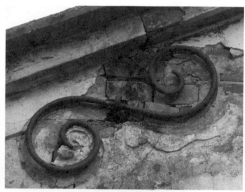

2010年，林宅虎邊山牆山尖上T型壁鎖　2010年，林宅虎邊山牆後坡下S型壁鎖

2020年，林宅虎邊山牆前坡下S型壁鎖，目前只存此物

2020年，林宅現況

鎖般多圈且圓潤，此外，黃宅壁鎖採用方型鐵材，與劉、林宅所用圓形鐵條不同，較為粗大，且扣環部位亦明顯粗壯，顯見黃宅壁鎖可能來自不同匠師或鐵鋪打造，甚至可推論在19世紀末期至20世紀初期時，有能力製作壁鎖之匠師或鐵鋪不只一處，對臺南沿海地區當時有意興造大宅者，匠師會各自選擇相熟的鐵鋪或打鐵師協助製作壁鎖，俾利裝設。

　　黃宅另在 T 及 S 型壁鎖下方開一小窗，以青瓷花磚裝飾，整體格局觀感類似中西區民族路歐陽宅，再據其宅第整體形式研判（中脊有馬約利卡磚裝飾），該屋可能建於1920年左右，但已於2019年4月底拆除。[111]

2. 新營區

(1) 武侯街沈祖祠—T 型 4 支（左護龍約 50 公分；門廳及正廳約 60 公分）、S 型 10 支（約 50 公分）

　　沈祖祠位於新營區第二市場西側，於大正元年（1912）由沈姓派系「沈六順」四房子孫沈芳徽及其次子沈少山倡捐銀元五千圓興建，初建時規模極大，佔地約520餘坪，供奉沈氏先祖沈彪，[112]因沈彪被唐宣宗追封為「武德侯」，故又稱「沈武侯」，所在地也因「沈祖祠」而被稱為「武侯街」。

111　該段時間內除柳營區中山西路黃宅外，麻豆區中華街陳宅、中西區民族路歐陽宅也在差不多相近時間內，陸續被拆除。

112　沈彪：唐朝名將，唐高宗賜名勇，唐宣宗追封為武德侯，宋淳祐年間宋理宗加封威武輔美上將軍，為開漳聖王陳元光部將。

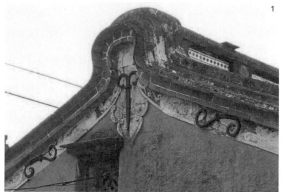

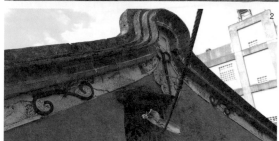

1 黃宅虎邊山牆壁鎖
近視圖（王盛臨／
提供）

2 黃宅虎邊山牆壁鎖
近視圖（王盛臨／
提供）

3 黃宅虎邊山牆壁鎖
全視圖（今日文資
臉書粉專／提供）

4 黃宅龍邊山牆Ｔ型
壁鎖（王盛臨／提
供，李志祥／標示）

　　據沈祖祠現任主委沈春輝先生表示，祖祠所在地以前是個很大的窟仔（低漥下陷之地），後經填土再於其上蓋祖祠，而另一祖祠管理人沈月心女士亦表示，原來祖祠很高，尤其要進入第二進正廳，至少要往上踩踏3、4個臺階後，才可登堂入室，但今時臺階已完全不見，門廳與正廳間的土地只見一片平坦地面，而且在沈祖祠內，不管是第一進門廳或是第二進正廳，兩側山牆均各設有兩道「扶壁柱」，總計共八支，由以上說法或例證可證實沈祖祠建成至今已百餘年，可能因原建地為漥地，所以持續有地層陷滑的情形發生，所以除了原來初建時已裝設壁鎖之外，後來還加設「扶壁柱」，以強化祠堂整體結構，避免陷塌。

　　而沈祖祠所在位置雖未臨港口或近河、海之區，但因本身所在地即為漥地，若匠師為了克服地基不利因素而設壁鎖，再次可證明兩件事：第一是呼應派翠西亞・露絲博士（Dr. Patricia Ruth）的研究結論，說明臺南及鄰近縣市地區壁鎖宅第的原始設置目的並非單為防震而設，而是與世界上多數存有壁鎖宅第的地區相同，主要為防建物傾塌而設置壁鎖；第二則是1912年時，由沈祖祠之例可推論工匠已並非一味傳承祖宗之物，只仿得其形，而是真正掌握設置壁鎖的訣竅，建屋之初，匠師可能會做一定的地基探測工作，若認為該地質可能滑陷，就會考慮設置壁鎖強化屋宇結構，畢竟比起整體墊高並夯實地基的工程而言，設置壁鎖加強宅第結構，不失為更省工、省料、省開銷的另一解決辦法。

　　沈祖祠坐西朝東，目前格局為門廳（第一進）、正廳（第二進）

沈祖祠虎邊山牆內的擱檁式桁樑

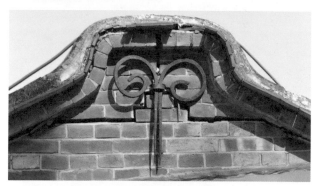

沈祖祠左護龍西側山牆已開叉之T型壁鎖

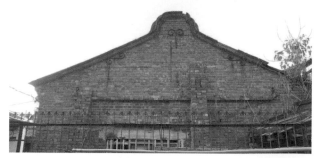

沈祖祠門廳龍邊山牆壁鎖，下方再加「扶壁柱」，共同強化結構

沈祖祠正廳龍邊壁鎖均已消失

沈祖祠拆下來的Ｓ型壁鎖，嵌件部位已消失

沈祖祠正邊虎邊1T2S壁鎖仍在

及左、右兩護龍廂房。門廳立面為三開間，左右有過水門與護龍相連，且左側護龍還往外增建，以增加居住空間。而沈祖祠所裝設的壁鎖樣式主要為 T 及 S 型，初建之時門廳、正廳左右兩側山牆及龍、虎邊護龍廂房前後山牆上均有 1T2S 各 3 支壁鎖，但今日除了龍邊護龍廂房之東側外牆及門廳虎邊山牆上尚維持 1T2S 的配置外，其餘牆面上的壁鎖均有殘缺，有的只剩 2 個 S 型壁鎖，有的則只剩 1T1S 壁鎖，甚至連 3 個壁鎖都消失者亦有。

現存祠中的 T 型壁鎖共有 4 個，可見於門廳虎邊山牆及龍邊護龍廂房前、後兩端及正廳虎邊山牆，係由兩條方形鐵件組成，上端各向左右彎曲成羚羊角狀，下端則併排同插入扣環中，且將末端修尖，狀似劍形；而 S 型的壁鎖則是將方形鐵條的兩端捲成如意狀，於屋頂前、後坡下對稱設置，在沈氏宗祠中現共有 10 個 S 型壁鎖，分別位於第一進門廳龍、虎邊山牆、第二進正廳虎邊山牆、及左、右護龍東側外牆，其錨件大致平行於地面，非順前後坡向擺置。

(2) 土庫林宅—T 型 2 支（約 38 公分）、S 型 4 支（約 32 公分）

該戶位於新營區土庫里內，推估可能興建於 1920 年前後，由現屋主祖父從另一林姓人家手中買下。宅第為正身五間起格局，邊間中脊上有裝飾馬約利卡磚，且龍、虎邊亦建有護龍但只有兩側五間（邊間）山牆上有 1T2S 壁鎖，但因虎邊山牆旁另加蓋一間小屋，而小屋屋頂與原虎邊山牆間以鐵皮連接，避免有縫隙而漏水，但也因此遮蔽該處 S 型壁鎖，只能見到山尖處有 1 支 T 型壁鎖。

　　該宅之 T 與 S 型壁鎖均以方型鐵材製成，壁鎖本體均不長，約 30 餘公分，但與其它壁鎖宅第相較，二種壁鎖之錨件均富造型之美，有小巧精緻之感，其扣環亦明顯且粗大，較特殊之處在於該宅之 S 型壁鎖安設於五架楹處，與一般 S 型壁鎖多安置於二架楹或三架楹存有差異，且山牆內樑柱亦採穿斗式構架，不同於多數壁鎖宅第採擱檁式架構；再者，其 S 型鎖樣式與茅港尾邱宅 S 型壁鎖類似，二者最大差別於在林宅 S 型壁鎖用方型鐵材，而邱宅卻是以圓形鐵條製成。

　　此外該宅距離南邊舊急水溪河港只有約 150 公尺左右，可說極近溪邊，且所在地為低地，除了能方便以船運送建材以起造大屋外，附近又有二處大型水潭，故可能起造宅第時發現地質鬆軟，需使用壁鎖以強化房屋結構，故才於正身兩側山牆上共裝設 6 支壁鎖。

(3) 鐵線橋通濟宮—S 型 8 支（約 60 公分）

　　鐵線橋昔日為「倒風內海」北邊三大海汊（由北至南分別是「鐵線橋港」、「茅港尾港」及「麻豆港」）之一，[113] 也位居「鹽水港」至「麻豆港」南北航運中途要地，因此發展成倒風內海北岸大港之一。今時行政區域屬於臺南市新營區五興里（原稱鐵線里，2018年併入五興里），急水溪從該庄東面及南面流過，在倒風內海尚富航運之利時，當地耆老表示「通濟宮」廟埕前即為港口，

113　余文儀，《續修臺灣府志》（臺北：臺銀經濟研究室，1962），頁23。

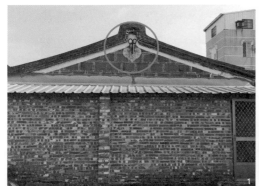

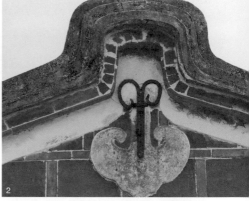

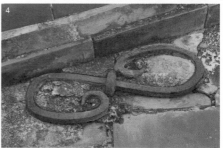

1　林宅虎邊山牆壁鎖全視圖

2　林宅虎邊山牆Ｔ型壁鎖近視圖

3　林宅山牆內穿斗式構架

4　林宅龍邊山牆Ｓ型壁鎖

船舶可停泊在此，行旅往來，繁華一時。

　　就通濟宮現存最早石碑〈通濟宮置租立業碑記〉所錄及日治時期相良吉哉《臺南州祠廟名鑑》所載，該廟曾於清朝嘉慶2年（1797）重修，[114]若以早期磚木構造廟宇平均每隔20-30年即需整修而言，如果通濟宮曾於嘉慶2年重修，以此年代再保守往前推20-30年，通濟宮可能在清乾隆40年後即已立廟。

　　其實〈通濟宮置租立業碑記〉上也記載嘉慶2年（1797）的整修緣由，因丹漆剝離，樑架傾毀，故由士紳劉得昌捐資鳩金共96圓重修舊貌，並置香田數甲，以支廟務推展時所需費用。此次修建從嘉慶2年至14年，共修了12年。

　　後至日治大正元年（1912），殿宇又飽經歲月摧折，牆危脊傾，斑蝕剝落，且廟宇狹小，遂由劉焜煌、劉神嶽兩人發起堡內二十六庄信徒，捐金計二千二百六十圓，再重建新廟，廟宇落成之後，前中後共有三進殿宇，一時號稱巍峨堂皇。[115]

　　日治昭和5年（1930）12月時，新營區發生6.1級地震，前殿遭震塌，只存後殿，本應及時修葺，但當時鐵線橋庄已失航運之利，庄民信徒經濟能力不若以往，只好搭建簡單的前殿配上殘存的後殿，暫以度日，結果至昭和15年（1940）時，因日人

114 〈通濟宮置租立業碑記〉，國家圖書館「臺灣記憶」網頁，網址：https://tm.ncl.edu.tw/article?u=014_001_0000006830。原碑立於舊廟前碑亭內。

115 相良吉哉，《臺南州祠廟名鑑》（新北：大通書局，2002），頁130。另據文獻，在大正6年（1917）時，一個公學校教師月薪17圓，若以此水準換算2260圓建廟資金，保守估計相當於今日約565萬元新臺幣（2260*2500）。

鐵線橋通濟宮三
川殿山牆上壁鎖

鐵線橋通濟宮正
殿山牆上壁鎖

鐵線橋通濟宮整
修後壁鎖新貌

推行皇民化運動，原已破舊的通濟宮被日人以妨礙交通之名遭全部拆毀。

民國37年（1948），管理人蘇仙助提議重建，乃邀集轄境二十六庄共議，計畫重建通濟宮，當時12月3日第一次會議中議決，因戰後物價波動劇烈，戰後庄民能力亦不十分寬裕，如果要照舊規模三進重建，實有難處，所以決定後殿不建，並禮聘臺南府城「鬃師」葉鬃主其事，其子葉進祿為副手協助，並由葉鬃邀請林世川、李摘等匠師協助，於民國38年（1949）2月破土重建。

由於當時百廢待興，為求節省開銷，管理人蘇仙助建議將民國28年拆卸下來能用的「木雕」、「石材」參酌使用，原意在於節省一些經費，但也因此保存下一定數量舊通濟宮文物，且因節省建材與規模縮小，所以建廟速度甚快，同年11月即竣工，前後僅花10個月時間，爾後再於民國39年6月（1950）於正殿增設柵門，此後除偶有小型工事外，大致維持原貌至民國93年（2004）才再次重啟修建工程，處理因「921地震」所造成牆身位移且多處牆壁亦有龜裂狀態的老舊廟貌。[116]

目前所見通濟宮正殿及三川殿的山牆上各有兩對S型壁鎖，係93年修建工程時，取下原壁鎖後，以不鏽鋼材仿製再重新掛回，依據民國93年出版的《鐵線橋通濟宮修復工程工作報告書暨

116 臺南市政府委託，曾文吉建築師事務所，《鐵線橋通濟宮調查研究暨修復計畫》（臺南：臺南市政府，2002），頁20-21；頁68-73。

1　鐵線橋通濟宮正殿內部為擱檁式桁樑

2　鐵線橋通濟宮改建前拆下之S型壁鎖全貌[116]

3　民國38年26庄集資蓋了鐵線橋通濟宮前後二進新廟

施工紀錄》記載，原壁鎖係20*60cm*5分鐵，嵌件部份則為L型鐵鉤，而前、後兩進山牆上S型壁鎖整修後，安置在三架楹與山牆結合處，其中安置在三川殿山牆者，首尾兩端捲曲的開口向上，而安置在正殿山牆者，則開口向下，整體樣式與柳營劉家S型壁鎖相似。

　　而在同份報告書中，內容有段文字是特別值得加以摘錄：「位於懸魚內的四支舊壁鎖，此次修復並未加以處理，避免破壞懸魚的原貌。」換句話說，通濟宮除了三川殿及正殿前後坡下共8支S型壁鎖外，可能前後二廳堂左右山牆的山尖處還有4支壁鎖隱而未見，但究竟為何種型態，只能留待日後整修工程再打開山尖懸魚泥塑時，才有機會得知了。[118]

　　通濟宮是目前有年資可考且最靠近現代重建的幾間廟宇之一（另一座廟宇為1956年重建之麻豆區護濟宮），但如同前文所述，因該廟有不少建材多是沿用大正元年（1912）原廟材料，或許原先老廟上即有壁鎖，且老廟上的壁鎖有的可能也已佚失，所以1949年修建時，可能把老廟剩餘的S型壁鎖安置在山牆上，不足之處再依樣式重新打造並裝設（重建於1949年新廟上的S型壁鎖

117　圖源：臺南縣政府委託，曾文吉建築師事務所，《鐵線橋通濟宮修復工程工作報告書暨施工紀錄》（臺南：臺南縣政府，2004）。

118　臺南縣政府委託，曾文吉建築師事務所，《鐵線橋通濟宮修復工程工作報告書暨施工紀錄》（臺南：臺南縣政府，2004），頁4-34。筆者亦曾致電請教當時工地主任郭江河先生，詢問是否有印象當時懸魚內壁鎖為何種型態，但因已事隔十數年，郭先生亦答覆日久記憶已模糊，無法確定。

嵌件長度是筆者所見同類型中最短，錨件與扣環材質亦較細瘦，雖嵌件仍為 L 型鐵鉤狀，不過筆者認為後期匠師可能觀念已改，不單純把壁鎖裝設作為強化屋宇結構裝置，而是將壁鎖作為一種偵測警示器，若是單從外表即可看到壁鎖錨件已變形或斷裂，就可斷定屋宇結構已經異常），而不論是在 1912 年即有或是 1949 年才新製，該廟壁鎖獨特的樣式及象徵壁鎖功用的可能改變，在壁鎖 300 餘年發展史中，可做為代表指標之一。[119]

3. 鹽水區

(1) 葉家八角樓—新仿作 S 型 6 支（約 47 公分）

　　葉家八角樓興建於道光 27 年（1847），原為前、中、後三進大厝，前後共費時 10 年才完工（1857 年建成），屋主葉開鴻與其四個兒子一同經營「葉連成商號」，因從事糖業生意而致富，同時也利用航運之便，不但將糖運至大陸販賣，回程亦順道載運建材回來興建葉家大宅，因此八角樓的建材如福杉、磚瓦、石條等全來自福建，並聘請唐山師傅來臺建造。[120]

119　以筆者所搜集壁鎖資料及實體樣本而言，壁鎖樣式在臺灣大致經歷三個時期發展，第一期為原汁原味傳自歐洲尼德蘭樣式，錨件普遍為超過 90 公分以上厚實鐵材所製成，而嵌件型式為舌片型銜鐵，此期可以中西區陳世興宅為代表；第二期為轉化期，可以新化區蘇家大宅為代表，錨件長度開始縮短至 50 到 80 公分，嵌件樣式轉成 L 型鐵鉤狀；第三期則是可以通濟宮或鹽水區葉家八角樓為代表，壁鎖錨件長度不但縮短至 50 公分以下，嵌件長度也大幅縮短或改成尖刺（錘）型，已不具強化屋體結構功能，就過去相關文獻發表，這類壁鎖被認為裝飾性質居多，但筆者以為亦可作為一種偵測警示裝置，如果牆體與桁樑間因外力影響，造成居中的壁鎖產生錯位或斷裂的情形，就是提醒屋主需趕快對屋況做檢修，避免宅第走向坍塌命運。

120　國家文化資產網，「古蹟＞鹽水八角樓」，網址：https://nchdb.boch.gov.tw/assets/overview/monument/20090511000001。

「葉家大宅」三進大厝的第一進在昭和10年（1935）市街改正時遭拆除；第二進因日人欲在此地闢建「伏見宮貞愛親王廣場」，於昭和17年（1942）拆除，拆下來的建材由鹽水地區著名醫師翁鐘五以時價1800圓買走，另於今文武街重建翁家大宅（位於鹽水武廟東南角）；第三進八角樓因作為「伏見宮貞愛親王紀念館」得以保存。

八角樓屋頂狀似歇山式格局，但實際上仍為硬山型式，二樓以上雖大部份為木造建築，但其兩側山牆仍為磚瓦建材，上面便各設置三個T型壁鎖，分別置於山尖及屋頂前、後坡下三架桁處，其中山尖處的T型壁鎖上覆有祥獅獻瑞之泥塑物，因此隱而未見，但兩側的T型壁鎖卻是直接顯露，未覆有其它泥塑物。

八角樓上的T型壁鎖為單一方形鐵件打造，扣環以上分向左右叉開，類似山羊角狀，與臺南其它壁鎖宅第相較，較接近者為新化蘇家大宅（建於1842年，建造時間點亦與葉宅相近），而其嵌件型式為尖錘狀，在壁鎖中亦較少見，不似其它壁鎖嵌件多為L型鉤狀或舌片狀。筆者研判初裝設時可能先將嵌件透過牆體打入桁樑中心，再將羊角狀的錨件插入扣環，完成鎖定，而葉家八角樓此處所裝設的T型壁鎖，也是已知壁鎖宅第中，裝設位置最高者。

八角樓在2010年整修時，已將兩側山牆共6支T型壁鎖汰換，另仿製新壁鎖裝設於山牆上，而舊壁鎖現置於一樓龍邊後廂房內。據鹽水當地已傳承5代的泉利鐵鋪老師傅李一男先生表示，

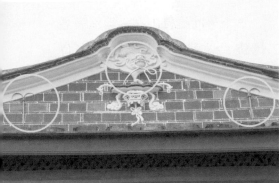

八角樓虎邊山牆壁鎖全視圖

八角樓已拆下之舊T型壁鎖，
有些嵌件已斷裂

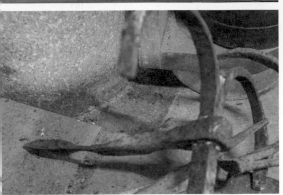

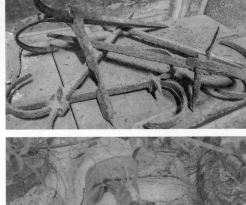

八角樓舊T型壁鎖嵌件可明顯看到為尖錘型式

翁宅虎邊山牆山尖壁鎖，可能為T型壁鎖，
可明顯看到扣環

八角樓上原壁鎖可能為其先祖打造，若是如此，依八角樓建成時間點（1857）推算，該壁鎖可能是泉利鐵鋪第一代老師傅打造而成。

　　值得一提的是，筆者亦去探訪了葉家大宅第二進建材拆下後，移地重建的翁鐘五醫師宅第，並且意外在已斑駁且泥層脫落的虎邊山牆上，也發現壁鎖痕跡，有可能是在重建之時，匠師因認同壁鎖功效且因應在地環境需求（數十公尺外的鹽水武廟亦有壁鎖），故仍裝設壁鎖。[121]

(2) 中山路楊宅—T型8支（約47公分）、S型1支（約42公分）

　　楊宅位於八角樓的西南角，與八角樓相隔不到10公尺，為三間並排且每間均有前中後三進的大厝街屋，內有門戶互通，宅第東側巷弄即為著名的王爺巷。據屋主楊進賢先生表示，該批宅第屋齡約有170年以上（即建於1850年以前），因其祖先在此經營鴉片間，且臨近月津港，當時上至富豪，下至販夫走卒莫不以吸一、二管煙為樂，也因此才有足夠財力興建三間三進大厝。

　　楊家三間三進大厝現今只有臨王爺巷的宅第仍保留前後兩進，第三進的部分只存部份牆體，另外西側二間街屋的第一進及第二進屋舍均已改建，只有最西側一間的第三進屋舍仍留存部份

121 筆者曾搜集到葉家大宅第一進及第二進未拆除前的照片，從照片中只能看到第一進及第二進山牆上山尖處有泥塑裝飾物（無法斷定是否內藏壁鎖），而第一進屋頂前、後坡下為白壁，未見壁鎖；第二進屋頂前、後坡下則因影像不是十分清晰，無法判斷是否有壁鎖？但因葉家第三進及隔鄰的楊宅均有裝設壁鎖，故第二進裝設壁鎖的機率甚大，並可能依式移植到翁宅上。

牆體。

　　楊宅虎邊山牆上，第一、二進原先皆有Ｔ型壁鎖，但筆者於2008年初訪時，因房子年久漏水嚴重，不得不在第一進的屋瓦上加蓋鐵皮遮蔽，並同時在牆面上做防水工程，因此第一進壁鎖當時被包覆於防水層之中。所幸後來又再次整修，第一進山牆共5支Ｔ型壁鎖重新展現。

　　楊宅的Ｔ型壁鎖樣式與隔鄰八角樓上Ｔ型壁鎖相仿，扣環以上兩耳俱為山羊角樣式，錨身上寬下窄，以一條方形鐵材打造而成，下半段如劍般尖銳，可直接插入扣環完成鎖定。

　　值得注意的是，楊宅第一進山牆上五支壁鎖大致沿屋頂前、後坡對稱設置，因內部桁樑間距的關係，前坡二支壁鎖間距較小，後坡較大，但第二進恰好相反，只有設置3支Ｔ型壁鎖，除了同樣於山尖處裝設一支以外，前坡與山尖處的壁鎖彼此間距明顯較大，後坡則較緊湊，表示前後兩進屋體大小亦有差別：第一進屋體明顯較大且屋頂亦有挑高，故壁鎖除了較多外，分布亦較平均。

　　此外，楊宅後方西側有一鐵皮屋頂的磚造屋舍，在部份磚牆面上仍存有一個由圓形鐵條打造的Ｓ型壁鎖，壁鎖前後端作螺紋狀，可能是楊氏先祖原蓋之三連間三進大厝中，最西側宅第所遺留之物，證明楊宅過往除了Ｔ型壁鎖外，也曾裝設Ｓ型壁鎖。

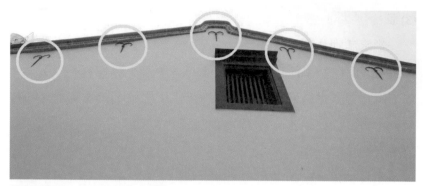

楊宅虎邊第一進山牆壁鎖全視圖

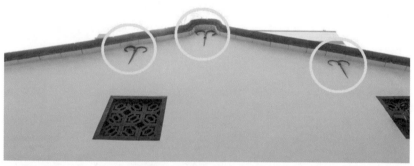

楊宅虎邊第二進山牆壁鎖全視圖

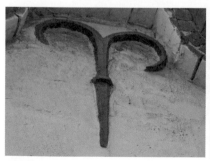

楊宅第二進山牆山尖Ｔ型壁鎖近視圖

楊宅龍邊隔鄰宅第後端牆面上之Ｓ型壁鎖

(3) 武廟路武廟—S型4支（約48公分）

　　鹽水武廟為鹽水地區信仰中心之一，最晚可能創建於康熙54年左右（1715），而後分別在乾隆年間、嘉慶8年（1803）、道光8年（1828）及光緒元年（1875）等年代重修過，其中嘉慶8年的重修奠定了武廟規模。進入20世紀後，則分別在大正6年（1917）、民國35年（1946）及民國60年時（1971），再次由地方人士集資重修（最後一次重修大致底定今貌）。自乾隆年間至民國60年為止，有據可查的大修建紀錄就至少7次，平均每隔30至40年即會進行重修。[122]

武廟龍邊第一進山牆壁鎖全視圖

122 涂順從，《南瀛古廟誌》（臺南：臺南縣政府，1994），頁230-247。

　　今武廟主體為前、後二進格局，前為三川殿，後為正殿，而該廟壁鎖即位於第一進三川殿兩側山牆上，皆為S型壁鎖，共有四支分別對稱裝設於屋頂前、後坡下，擺設方向水平於地面（非順坡向而設）。

　　根據上述重修紀錄，今日武廟的規模與格局主要奠定於嘉慶8年重修時，故壁鎖有可能於此時即已裝設，因為武廟的S型壁鎖樣式與鹽水地區其它宅第之S型壁鎖均不同，其錨身中間有一段似「一」字型，不具彎曲線條感，而前後兩端亦未多捲二圈成螺紋狀，而是略捲成圓弧形，類似樣式反而可見於府城水仙宮、興濟宮、海山館及新化蘇家大宅等處，這些建物共同特點就是均可能建於西元1750-1850年之間，而武廟曾於嘉慶8年（1803）重

武廟虎邊第一進山牆壁鎖全視圖

建，正好是此段時期的中間點，根據這段時期內已知的S型壁鎖實例判斷，錨身多呈一字形、且以方形鐵材打造，其頭尾兩端分別向上、向下捲成圓弧形，似乎是此時期S型壁鎖共通樣貌。

今日武廟三川殿壁鎖歷經歲月洗禮，也難免有些殘缺，其中龍邊山牆前坡壁鎖只餘扣環及後面半截錨件，而虎邊山牆前坡之壁鎖也被後來的磁磚所覆蓋，而位於兩側山牆山尖處的獅頭泥塑物，依其隆起程度判斷，可能泥塑物內部還各藏有1支T型壁鎖。

武廟第一進龍邊山牆後坡S型壁鎖近視圖

武廟第一進龍邊山牆前坡半截S型壁鎖近視圖

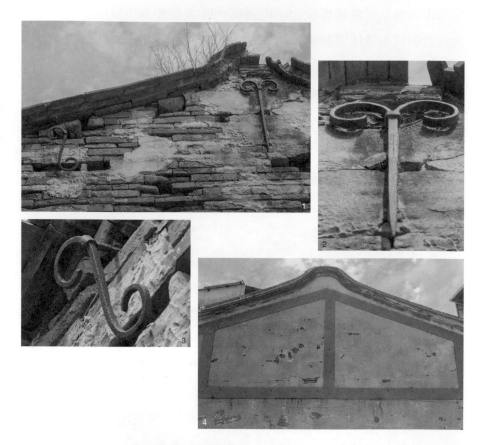

1　張宅龍邊第二進山牆壁鎖全視圖
2　張宅龍邊第二進山牆山尖Ｔ型壁鎖
3　張宅龍邊第二進山牆前坡下Ｓ型壁鎖
4　張宅第一進虎邊山牆以現代鐵框架加強屋體結構

(4) 橋南老街張宅—T 型 1 支（約 59 公分）、S 型 1 支（約 32 公分）

　　橋南老街興起於清光緒初年（1875），是依附月津港副港形成的市街，因位於興隆橋之南而被稱「橋南老街」，也因位於港邊，清朝時不僅往返臺灣與福建的商船在此靠岸及裝卸買賣，同時也是當時南來北往陸路交通必經要道之一，橋南老街於是成為昔日鹽水最繁榮的商業街之一，此地沿街商家的生意型態即是俗稱的「船頭行」，多是船運規模不小且有一定財力的商號。[123]

　　張宅位於橋南老街中段處，目前可見為前後二進格局之街屋，其樑架結構為擱檁式，而在第二進龍邊山牆上仍留存1T1S共二支壁鎖，分別位於山尖及屋頂前坡下，其中S型壁鎖已走位失去功效，垂直掛於牆上（原先可能順坡而設），樣式與鹽水武廟的S型壁鎖相仿，錨身略成一字型，且頭尾兩端亦呈圓弧狀；而位於山尖處的T型壁鎖則由方形鐵材打造，上端兩耳呈左右圓弧狀，但錨身特別長，由一條方形鐵條對折併攏而成，且下端刻意修成劍形，呈尖銳狀。

　　令人玩味的是，該屋第一進虎邊山牆可能因原壁鎖已脫落或擔心倒塌，故已用現代鐵框架裝設於山牆上，以補強桁樑與牆體間結構，但第二進龍邊山牆卻仍留存清朝時所設舊壁鎖，形成跨越時代，採用不同工法補強的老宅第。

123　陳美惠，〈鹽水風華之橋南老街〉，《南瀛文獻》第6輯（臺南，2008年3月），頁16-33。

　　另外據筆者訪談隔鄰李姓人家，其表示原先家中老宅也有裝設壁鎖，但老宅已於30年前拆除，可見此地區住家在早期因經濟能力佳，多有裝設壁鎖之風。

(5) 橋南老街洪宅—S型1支（約35公分）

　　該宅位居上述張宅南側數步之遙，為攔檁式斗砌土墼磚牆架構，但現只存半邊厝。據洪家後人表示，其祖父以養蜂為業，為殷實之家，宅第可能為其祖父輩所蓋（推估距今約80年，即建於1940年以前），但因子孫分產，故祖厝被拆除一半。

　　該宅目前只餘虎邊山牆前坡下1支S型壁鎖，其樣式、長度均類似上述張宅S型壁鎖，頭尾兩端呈圓弧狀，順坡向而設，約對應牆內三架楹桁樑。

　　筆者於2008年12月時，即曾至橋南老街及西北側康樂街作田野調查，當時除了橋南老街這些老宅外，橋南老街與康樂街交會處，亦有民宅屋頂前坡壁面上仍留存T型壁鎖，其形體較中山路楊宅T型壁鎖略小，上端兩耳亦較彎曲，但依Google公司提供之街景圖所示，該宅約在2016年即已坍塌消失。

　　另在康樂路與清淥路及信義路交叉口旁，原有一戶池宅，為五間起斗砌土墼磚牆之屋，其虎邊山牆上亦有1T2S共3支壁鎖，T型壁鎖樣式與裁縫用的鉸刀十分相似，而S型壁鎖則由方形鐵條穿過扣環後，彎曲而成，並順坡向設置，二者均較一般壁鎖小巧，且因其樣式與前述所有壁鎖宅第案例不盡相同，故池宅雖已在2013年時拆除，但仍予說明標記之。

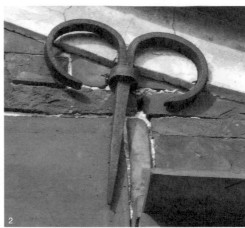
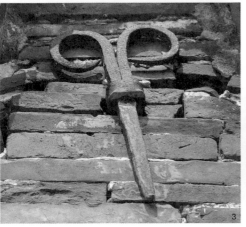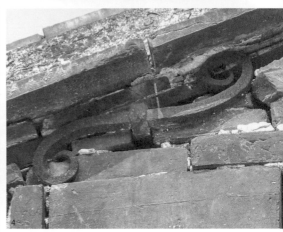

1　洪宅虎邊山牆前坡Ｓ型壁鎖
2　橋南老街與康樂街交會口民宅Ｔ型壁鎖
3　池宅虎邊山牆山尖Ｔ型壁鎖
4　池宅虎邊山牆後坡Ｓ型壁鎖

第五章

結論

一、中西合併

　　壁鎖在傳統建築中，被關注的機會不若山牆上亮麗的脊墜飾物，數百年來除了專業匠師外，知道其真正作用者可能少之又少，大多數文史工作者多認為它源自於尼德蘭，但自尼德蘭人 1662 年離開臺南，至林謙光首先在康熙 24 年（1685）《臺灣紀略（附澎湖）》中提到安平鎮城「城墻各垛，俱用鐵釘釘之，方圓一里，堅不壞」為止，時隔 23 年，經過天災歲月洗禮，漢人終於關注到這個「鐵釘」對房舍的保存似乎有神奇助益；之後再隔 37 年，康熙 61 年（1722）黃叔璥來臺時，看到郡中民居建築已不少採用這種神奇鐵釘，以加強房舍耐用度，而留下「今郡中居民，牆垣每用鐵以束之，似仍祖其制也」之說。這些文字值得推敲的是，林謙光當時所看的安平鎮城垛上「鐵釘」，除了後世已知在熱城殘牆上的 T 型壁鎖遺跡外，另種可能「樣式」是以鐵嵌件聯接牆體內桁

樑，剩餘露出牆外的鐵件則是直接下拗貼壁，故乍看之下很像鐵釘（黃天橫開始稱之為I型壁鎖）；但到黃叔璥來臺時，卻觀察到牆垣上鐵件「用鐵以束之」，可見那時壁鎖形體已與今日所見相差無幾，除了以「錨件」當成插鞘外，也具備「扣環」，才能「以鐵束之」，扣緊牆體與錨件。

黃氏當時即推測民居上此項裝置可能「祖其制」，既然祖其制，除了漢人老祖宗外，最有可能者，即是曾於臺南及鄰近地區實質統治的尼德蘭人。但是否真是如此？這個問題過去一直缺乏有力直接證據，直到近來因臺南市中西區最古老壁鎖屋第「陳世興古宅」整修之故，讓人終於可以一窺陳氏古宅內壁鎖的完整樣貌，並發覺其深藏牆內的嵌件型式與歐洲完全一樣（銜鐵樣式），不過與中國之鐵釟鍋、鐵拉牽、鐵栓等物存有明顯差異，由此可見在清代乾隆朝中期以前若宅第有裝設壁鎖，很可能是祖「尼德蘭」之制。

但是文化傳播只有單一來源嗎？雖然興建於1750年間的陳世興宅證實的確有大量尼德蘭（歐洲）式樣壁鎖存在，但從1788年協辦大學士福康安平定林爽文事件後，即奏請朝廷解除單身渡臺規定，來臺漢人也日漸增多，至1874年沈葆楨來臺辦理防務時，再次奏請朝廷廢除「渡臺禁令」，使得更大量中國大陸地區漢人得以自由進入臺灣，[1]至此中國各省文化也跟著帶入臺灣並產生

1　文化部臺灣大百科全書，「禁偷渡令」，網址：http://nrch.culture.tw/twpedia.aspx?id=3552。

法國東南部聖羅芒（Saint-Roman）溼地附近建物山牆，
與陳世興宅山牆壁鎖配置相仿（截圖自「迷雁返家路—
spread tour wings」影片場景）

影響。事實上，除了與臺灣最接近的福建、廣東二省較不常見鐵
拉牽或鐵釟鋦等類似壁鎖的裝置外，隔鄰的江西、安徽、浙江、
江蘇等省份皆可看到不少類似鐵件，[2]所以在清朝中期以後來臺的
大陸移民或受聘來臺建屋的唐山師傅，是否一樣「祖其制」？將大
陸原鄉的鐵釟鋦樣式及技術帶來臺灣？還是將臺地源自尼德蘭的
壁鎖進行改造？使其不但仍受業主歡迎，同時也能省去匠師不少
製造與安裝的麻煩，以此方向思考，壁鎖在臺地300餘年發展過
程中，可能逐漸演變成「尼德蘭皮（錨件）＋中國骨（嵌件）」的
綜合樣式，而這樣的結果在清朝中期以後愈來愈多壁鎖宅第案例
中可證實，隱約有其脈絡可尋。

2　余文章，〈臺灣與中國壁鎖之研究〉（嘉義：國立嘉義大學應用歷史所碩士論文，
　　2020年1月），頁185。

二、形制演變

除了嵌件型制可能演變外，在臺南三百餘年壁鎖案例中，外觀（錨件）也並非一成不變，其中讓人感受最深的，無非是體積愈來愈小，外型也愈來愈精緻（型式走向精美）。

不管是熱蘭遮城的壁鎖殘跡，或是早期建物如祀典文廟、祀典武廟、陳世興宅等，安設其上的壁鎖錨件長度，動輒都是90到100公分餘長，但到19世紀的壁鎖錨件，卻是明顯逐漸縮短，甚至到20世紀初期，出現不滿30公分的壁鎖錨件；而在外型上，以T型壁鎖為例，早期的錨件多是在扣環以上即向左、右分叉成「羊角」狀且錨身插入扣環即可，但至19世紀中後期以後，不但「羊角」變成「蚊香」，迴紋圈增多，甚至還出現羊角變成左右兩圓圈、錨件柄身似鐵鉸刀樣式，甚至是獸首等型態出現，可見錨件外型在長期發展下，由原汁原味的尼德蘭式壁鎖逐漸朝向小巧精緻化方向演變；或是形制不願改變太多的，可能改以泥塑吉祥物覆蓋遮蔽，一來掩其「劍拔弩張」之氣，二來這些吉祥物也可讓山牆的山尖處更添華麗與變化。

在樣式改變的同時，代表壁鎖強固屋體以防傾的功能也在逐漸消退，這或許是因19世紀中後期開港通商後，引進外國新式砌磚技術，再加上磚塊尺寸改變及品質提昇等因素有關，都無形中強化了磚牆乃至房舍結構強度，所以對壁鎖原先的防傾功能需求

亦跟隨漸退，這點從嵌件長度隨時代推移而漸短，即可明顯感受：早期陳世興宅的壁鎖嵌件長度幾乎為錨件二倍長，但至後期壁鎖（如新營通濟宮），其嵌件長度已萎縮至錨件長度一半以上，一來一往，顯然壁鎖型制與功能在這段時間的演進中，均已逐漸在轉變。

　　筆者走訪壁鎖宅第時，也實際測量這些宅第的牆體厚度，發現19世紀中期以後有裝設壁鎖的牆體，平均厚度約在34至46公分之間，大多數為二丁一順砌法，不過也曾發現磚牆只有薄薄一丁，僅有厚11公分的例子；反觀熱城牆體厚度卻高達89公分，而且無論是早期扁平紅磚荷式砌法、順砌法或是斗砌土墼磚牆，在這些牆體上都可看到裝設壁鎖的實例，但其體積卻明顯愈來愈小，顯見壁鎖強化屋宇結構以防傾功能似乎漸被它物取代，而且匠師裝設壁鎖也愈來愈見新意，不但能夠依屋體大小及樑柱結構跟著改變壁鎖體積大小及裝設位置，外觀樣式也愈來愈活潑，已非一成不變「祖其制」或只求對稱而已。

三、無關祥厄

　　就筆者所訪查的80餘個案例中，沒有任何一個案例讓人明確感受到「壁鎖」具備避邪效用，反而更多的是家主想要美化外觀或擔心其招煞引起誤解，故以泥塑物遮掩其形，或如上文所言修

飾錨件外型，使其不具原樣式，降低不祥感。其實以Ｔ型壁鎖而論，可明顯感受其錨件就像支顛倒的船錨，是名符其實的Anchor，所以並不是一開始就像鐵鉸刀樣式，筆者推測是19世紀中期以後，因為錨件上半部「羊角」漸變成左右「兩圈」，而錨件下半部兩支組合鐵條又修飾成劍身狀，才讓人有「鐵鉸刀」的錯覺，此名亦因此漸漸不脛而走，又因與廟內牆壁上張貼的「鏡符」內容物類同，同樣有鉸刀、尺等物，也難怪文史前賢朱鋒先生有相關聯想，認為其與避邪有關。

實際上Ｔ型壁鎖在長期發展中，就其錨件外觀及流行地區而言，「鐵鉸刀」樣式是19世紀末期才漸出現在下營、麻豆一帶，明顯是後期且只流行於該地區的樣式，可見並非同一時期的Ｔ型壁鎖都長得像鐵鉸刀，更遑論300餘年來臺南及鄰近地區所有的Ｔ型壁鎖外觀變化也不可能完全一樣。單以外型而言，類似船錨型的Ｔ型壁鎖反而更多，只是先民們或許已遠離尼德蘭時期，也均非從事漁業撈捕，對於船錨型的壁鎖反而覺得陌生而不知如何稱呼，也或許因為如此，以生活中常見的「鐵鉸刀」作為Ｔ型壁鎖代名詞，更易引起共鳴且約定俗成，然而若因此便推論其有避邪功能，不但跟大部份的Ｔ型壁鎖樣式不符，在朱鋒先生的〈鐵鉸刀尺〉之前，也無任何文獻記載可以支持這樣的說法。

同樣的，Ｓ型壁鎖可能也未帶有吉祥祈福的象徵。因為縱觀Ｓ型壁鎖錨件樣式的演變，從早期前後端簡單拗個圓弧，錨身卻是近一直線的樣式，到後期最常見的∞字型，筆者認為這些樣式

都是在製作過程中，匠師必然且最順手的施作方式而已。[3]在壁鎖
300餘年的發展中，其樣式真的刻意拗曲成類似「如意」的並不
多，甚至還可能為了配合煙板上「祥雲獻瑞」等造型，也把S型
壁鎖錨件前後端拗曲成捲雲狀，並用白灰泥層塗滿錨件間的空
隙，只留下錨件線條，與周圍的捲雲泥塑物摻雜融合在一起，故
乍看之下，可能亦無法直接判斷是否為S型壁鎖？類似的實例，
從臺南西華堂至麻豆、下營地區均可見到，加上文獻紀錄中也一
樣未曾有相關記載，指稱S型壁鎖可祈福招祥，因此筆者認為亦
不宜作過多推論，衍生非必要的誤解。

　　事實上就所有案例審視，壁鎖就如同現代螺栓工法一般，一
直都不脫強化屋宇結構，避免變形坍塌的基本防傾功能，只是因
仍具一定體積與大小。或許對有能力起造大宅或大廟的業主而
言，既然無法如螺栓般容易把壁鎖隱藏，那就美化或改變其型，
多花點錢對壁鎖做個修飾或以泥塑物覆蓋美化，讓整間屋宇不管
是正面或是側邊，看起來更美麗氣派，這才是業主真正在意的重
點吧。

3　歸納筆者所見而言，S型壁鎖錨件若以早期而論，就是一根鐵條穿過扣環，類似I
　　型壁鎖錨件，再將首尾兩端上下拗成圓弧，使其不易脫落而已，所以錨件中段常呈
　　一字型；而至後期，可能基於工具改進或選用鐵材改變，匠師一樣將鐵條穿過扣環，
　　但更容易將首尾兩端鐵材反折至中間扣環處，就變成一個倒「8」字型出現。

四、見證時代

（一）文化融合

　　臺南及鄰近地區自1624年尼德蘭人來臺至1949年國民政府遷臺為止，320年來至少歷經四個政權統治，所帶來的各式建築文化也在臺南落地生根，而壁鎖歷經尼德蘭人引入、鄭氏王朝續接，清代時期漸變，至日治時期式微，若非加強磚造及鋼筋水泥等新式建材與工法引入，也許壁鎖裝置仍存在我們的生活之中。壁鎖不管是錨件的外觀或是扣環、嵌件的變化，各時代的匠師巧心都在此一鐵構件上具體而微地呈現，所以臺南及鄰近縣市的壁鎖，筆者認為實際上是一種多元文化融合下的「產物」。

　　除了各時代的建築文化思維層疊灌注於壁鎖外，在早期不容易興建大宅第的年代，若真有能力起造大宅，家主可能是四方觀摩，多方打聽，並延聘著名匠師為其規劃及建造大宅，故筆者在訪談壁鎖宅第家主及其後代時，發現清代壁鎖宅第的分布位置也與清代糖業營運港口、家族等存有高度相關性，或許置有壁鎖的屋舍宅第，家主本身多具有一定財力，所經營事業也多與臺南特產「蔗糖」有相當關連性，才得以建造大宅；而在這些家主與其他世家大族聯姻或生意往來時，也將家宅營建、文化品味等認知，互相交流，當其它家族或同區鄉親欲起建大宅時，就會互相觀摩

各自宅第營建風格或聘請相同匠師團隊，這或許可以說明在訪查過程中，常發現特定地區壁鎖宅第具高度集中性，及不同地區間卻有相仿壁鎖樣式出現等特別之處，[4]而由這些實例也證明文化的傳播與互滲是存在的，「一定財力」及「文化互滲」，再加上特定地理環境的需求，造就了臺南地區壁鎖宅第多數集中在鹽水、新營、柳營、下營、麻豆、六甲、官田、善化、新化、五條港及安平等地盛況。

（二）環境變遷

雖然多數壁鎖宅第已是近80年甚至達數百年以上之建物，但其見證了大臺南地區地理環境的變遷，將已訪查的壁鎖宅第標示於地圖上，並排列建物先後順序，再疊合古臺江內海或倒風內海地理區圖，就可明顯感受環境滄海桑田的變遷。以府城區為例，從「赤崁地區」（今之民族路、民權路、永福路）到「五條港區」（信義街、普濟街、和平街）再至「日治時期新闢街區」（新町—填掉魚塭而來），恰恰是府城海岸地理及繁華區200餘年來變化的三部曲。

倒風內海或臺江內海今日已經消失，但筆者認為大環境的某

4 筆者依其各地壁鎖形式將其細分為鹽水式樣、麻豆式樣、下營式樣、柳營式樣及府城式樣等數種型式，這些式樣彼此之間具有高度類同性，而外觀（錨件＋扣環）的打造或許來自匠師們的師承與創意，也是民間彼此仿效的對象。

臺南地區 2020 年土壤液化潛勢
與臺江內海壁鎖分布對比圖，紅
色表示高潛勢，黃色表示中潛勢
區，綠色為低潛勢區，與原倒風
內海及臺江內海地區十分吻合，
亦符合壁鎖分布範圍[5]

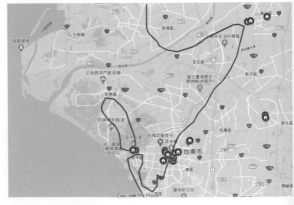

些地理特徵仍是存在的，當天候有大異變時，現有人為設施無法及時疏導，倒風內海或臺江內海即有機會再次出現，例如近年來只要強降雨數日，麻豆、下營地區便常受水患之苦，背後原因正是因為這樣的地理環境所致。所以除了文化上的意義外，這也是壁鎖訪查的最大價值所在：早期先民生活環境或許未如今日般安全舒適，但自有其智慧去應付、適應環境，而壁鎖的設置，正是對這樣的環境最好的生活智慧展現。

　　再者，過去黃天橫先生及高燦榮先生曾分別在〈歐洲的壁鎖〉及〈臺灣建築鐵剪刀的原鄉探索〉專文中證實日本長崎、尼德蘭（尤其是尼國低地區）、義大利威尼斯城等地都有壁鎖的設置。除此之外，比利時、盧森堡、法國香堡（Château de Chambord）及圖爾（Tours）等地區也有設置壁鎖。[6]這些地區的地理環境大多數與過去臺南內海周圍軟地形環境高度相似，所以參酌國外各專家學者研究，也終於揭開臺南壁鎖的面紗，並瞭解為何只有在某些地區才能夠找尋到此物蹤跡！且感受到過去興築大宅的匠師們對壁鎖功用已有一定掌握，發現其主要功能在於避免房舍因地基因素傾倒而做的強化防傾裝置，防震並非其主要功能，所以只要在建物主要結構點上設置壁鎖即可達一定作用（所以後期常見1T2S

5　截圖自經濟部中央地質調查所土壤液化潛勢潛勢查詢系統，網址：https://www.liquid.net.tw/CGS/Web/Map.aspx。
6　張耀撰文，包德納攝影，〈羅亞爾河穀燦爛古堡群—香堡及布羅瓦周邊〉（臺北縣：大地地理，1999），頁10-11；張耀，〈河谷高地上的古堡城—盧森堡〉（臺北縣：大地地理，1999），頁11、18、29。

配置，未再於山牆上端裝設整排壁鎖）。否則若單純以防震為目的，在壁鎖演變後期愈趨小巧的情況下，是否能於大地震來時確實發揮功用，實在令人懷疑！但相較於又急又猛的地震，地質流失或變動常是無聲無息，卻能在長久歲月中一點一滴造成屋舍結構體改變。

　　所以筆者認為匠師們至20世紀初期時，可能已將壁鎖從宅第「強化構件」轉化為「警訊裝置」，如同警報器般裝設於山牆上（故意不以泥塑物掩蓋，僅將錨件縮小並美化）。若壁鎖因無法承受桁檁與牆體間拉扯扭力而出現變形甚至斷裂時，就代表屋宇結構已出現狀況，此時屋主如果能及時發覺並檢修宅第，強固房舍相關結構體及地基，進而就可延長屋宇使用壽命，匠師們此舉實為非常聰明、節省成本且務實的做法。

7　摘自 Patricia Ruth Alcock Reynolds, *Transmission and recall: the useof short wall anchors in the wide world* (U.K.：Department of Archaeology University of York〔博論〕, June 2008)。

8　同上註。

中國江西省婺源縣李坑村大夫第，約建於清朝咸豐年間，解說牌旁即有鐵拉牽（鐵釟鍋）

鹽水中正路與魚麟巷交會口老街屋牆上現施作之補釘，與鐵拉牽即十分相像

TModava v2.2.50

世界各地目前有壁鎖相關建物的地區分布圖，除了歐洲，其餘均在各洲臨海地區，且在17-19世紀均曾為歐洲權國家進駐或佔領地區[7]

17世紀亞洲內部的社會和經濟結構聯繫圖，可以看到臺灣位於「sclentific goods」
（豐富的商品）航線上，而透過這條航線聯繫，從巴達維亞城（今印尼雅加達市）
經臺南（大員）至日本長崎，含括中國東南半壁大部份地區，都可能受到類似的
建築文化傳播影響，而發現壁鎖蹤跡[8]

臺南市各區壁鎖一覽表

一、府城地區

年代	府城區		
1624-1750 熱蘭遮城	T 型壁鎖		
孔廟	T 型壁鎖	S 型壁鎖	
祀典武廟	T 型壁鎖	S 型壁鎖	
水仙宮	T 型壁鎖	S 型壁鎖	

333

年代	府城區			
1624-1750	民族路陳宅(陳世興)	T 型壁鎖 	X 型壁鎖 	S 型壁鎖
	興濟宮	S 型壁鎖 		
1750-1850	祀典大天后宮	T 型壁鎖 	S 型壁鎖 	
	開元寺	T 型壁鎖 	S 型壁鎖 	
	海山館	T 型壁鎖 	S 型壁鎖 	
	西華堂	S 型壁鎖 		

年代	府城區			
1850-1950	民族路黃宅〈春益農產行〉	X 型壁鎖	S 型壁鎖	
	永福路伍宅	I 型壁鎖(1)	I 型壁鎖(2)	
	民權路陳宅（英芳茶行）	T 型壁鎖	W 型壁鎖	S 型壁鎖
	和平街張宅	X 型壁鎖	S 型壁鎖	I 型壁鎖
	民族路歐陽宅	T 型壁鎖	S 型壁鎖	
	信義街周宅	T 型壁鎖	S 型壁鎖	

年代		府城區		
1850-1950	普濟街邱宅	T型壁鎖	S型壁鎖	
	民生路王宅	I型壁鎖(1)	I型壁鎖(2)	
	大仁街蔡宅	T型壁鎖	S型壁鎖	
	信義街46巷黃宅	T型壁鎖	S型壁鎖	
	照興蜜餞店	T型壁鎖	S型壁鎖	
	信義街108巷〈原林宅〉	T型壁鎖	I型壁鎖	

二、新化善化地區

年代		新化善化區		
1750-1850	新化中山南路蘇宅聚落	T型壁鎖（第1進）	T型壁鎖（第2進）	S型壁鎖
1850-1950	新化中正南路吳宅	T型壁鎖	S型壁鎖	
	新化中山路鍾宅聚落	T型壁鎖	S型壁鎖	S型壁鎖
	善化中興路鄭宅	X型壁鎖	W型壁鎖	
	善化進學路蔡宅	T型壁鎖	S型壁鎖	
	善化光文路慈善寺	T型壁鎖	S型壁鎖	

337

三、六甲官田地區

年代	六甲官田區		
1850-1950 官田陳春茂宅	T 型壁鎖	S 型壁鎖	S 型壁鎖〈陳逸文宅〉
六甲七甲街黃宅	T 型壁鎖	S 型壁鎖	
官田東〈西〉庄謝宅	T 型壁鎖		
田東〈西〉庄林宅	T 型壁鎖	S 型壁鎖	
官田〈東〉西庄陳宅官	T 型壁鎖	S 型壁鎖	
六甲中華路柯宅	T 型壁鎖	S 型壁鎖	

四、麻豆下營地區

年代		麻豆區		
1750-1850	郭舉人宅	T 型壁鎖		
	護濟宮	T 型壁鎖		
1850-1950	林家四房厝	T 型壁鎖		
	林家二房厝	T 型壁鎖	S 型壁鎖	串聯 S 型壁鎖
	林家三房厝	T 型壁鎖	S 型壁鎖	
	林家八房厝	T 型壁鎖〈山牆〉	〈護龍〉	

年代	麻豆區			
1850-1950	大同街張宅	T型壁鎖	S型壁鎖	
	民族路李宅	T型壁鎖	S型壁鎖	
	中華街陳宅	T型壁鎖	S型壁鎖	I型壁鎖
	大同街王宅	T型壁鎖	S型壁鎖	
	大同街吳宅	X型壁鎖	S型壁鎖	
	麻豆寮仔廍鄭宅	T型壁鎖	S型壁鎖	

年代	麻豆區		
1850-1950 興民街陳宅	T 型壁鎖〈左山牆〉	T 型壁鎖〈右山牆〉	I 型壁鎖
大同街陳宅	I 型壁鎖		
三民街林宅	T 型壁鎖	S 型壁鎖	
謝厝寮方宅	T 型壁鎖(1)	T 型壁鎖(2)	S 型壁鎖
謝厝寮大廟旁謝宅	T 型壁鎖	S 型壁鎖	
謝厝寮 173 線謝宅	S 型壁鎖		

年代		下營區		
1850-1950	茅港尾周宅一代厝	T型壁鎖	S型壁鎖	
	茅港尾周宅二代厝	T型壁鎖	S型壁鎖	
	顏氏家廟	T型壁鎖	S型壁鎖	
	茅港尾邱家	T型壁鎖	S型壁鎖	
	賀建麻豆寮68號郭宅	T型壁鎖	S型壁鎖	
	賀建麻豆寮70號郭宅	T型壁鎖	S型壁鎖	

年代	下營區			
1850-1950	賀建麻豆寮80號郭宅	T型壁鎖	S型壁鎖	
	文化街122號曾宅	T型壁鎖	S型壁鎖	
	玄德街41號曾宅	T型壁鎖		
	友愛街42號楊宅	T型壁鎖	S型壁鎖	
	友愛街62巷38號李宅	T型壁鎖	S型壁鎖	

五、新營柳營鹽水地區

年代	新營柳營鹽水區		
1750-1850 鹽水武廟	S 型壁鎖		
鹽水中山路楊宅	T 型壁鎖	S 型壁鎖〈後方宅〉	
鹽水葉家八角樓	T 型壁鎖		
1850-1950 柳營中山路劉宅	T 型壁鎖	S 型壁鎖	I 型壁鎖
新營武侯街沈祖祠	T 型壁鎖	S 型壁鎖	
新營鐵線橋通濟宮	S 型壁鎖		

年代	新營柳營鹽水區			
1850-1950	柳營中山西路黃宅	T型壁鎖	S型壁鎖	
	新營土庫林宅	T型壁鎖	S型壁鎖	
	柳營中山西路林宅	T型壁鎖	S型壁鎖	
	鹽水橋南街25號	T型壁鎖	S型壁鎖	
	鹽水橋南街29號	S型壁鎖		
	鹽水橋南老街口	T型壁鎖		

年代	新營柳營鹽水區			
1850-1950	鹽水康樂街池宅	T型壁鎖	S型壁鎖	

大臺南文化叢書第 9 輯 05

從釘子到鐵剪刀

臺南壁鎖 300 年的華麗轉身

作　　　者／李志祥、許淑娟
社　　　長／林宜澐
總　　　監／葉澤山
召 集 人／黃文博
審　　　稿／陳嘉基
行政編輯／何宜芳、陳慧文、許琴梅
總 編 輯／廖志墭
執行編輯／楊先妤
封面設計／黃祺芸
內文排版／藍天圖物宣字社

出　　　版／臺南市政府文化局
　　　　　　地址：永華市政中心：70801 臺南市安平區永華路 2 段 6 號 13 樓
　　　　　　　　　民治市政中心：73049 臺南市新營區中正路 23 號
　　　　　　電話：（06）6324453　網址：https://culture.tainan.gov.tw

蔚藍文化出版股份有限公司
　　　　　　地址：11072 臺北市信義區基隆路一段 176 號 5 樓之 1
　　　　　　電話：02-22431897
　　　　　　臉書：https://www.facebook.com/AZUREPUBLISH/
　　　　　　讀者服務信箱：azurebks@gmail.com

總 經 銷／大和書報圖書股份有限公司
　　　　　　地址：24890 新北市新莊市五工五路 2 號　電話：02-8990-2588
法律顧問／眾律國際法律事務所　著作權律師／范國華律師
　　　　　　電話：02-2759-5585　網站：www.zoomlaw.net

印　　　刷／世和印製企業有限公司
初版一刷／2021 年 4 月
定　　　價／新臺幣 480 元
ISBN：978-986-5504-30-4　　GPN：1010901911
分類號：C077
局總號：2020-603

國家圖書館出版品預行編目（CIP）資料

從釘子到鐵剪刀：臺南壁鎖 300 年的華麗轉身 / 李志祥、許淑娟著.
-- 初版 . -- 臺北市 : 蔚藍文化出版股份有限公司 ; 臺南市 : 臺南市政
府文化局 , 2021.4
　面；　公分 . -- (大臺南文化叢書 . 第 9 輯；5)
ISBN 978-986-5504-30-4（平裝）
1. 房屋建築　2. 文物研究　3. 臺南市
923.33　　　　　　　　　　　　　　　　　　　　109018674

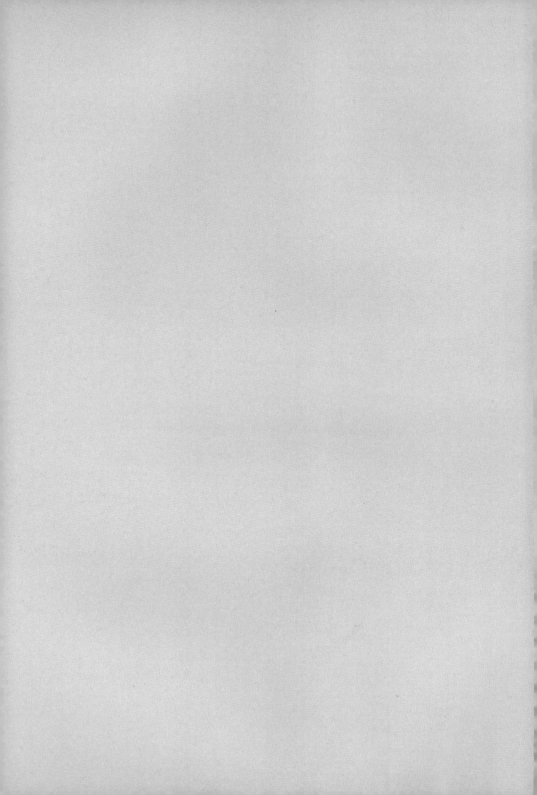